敘

Narrative

事設計美學

四大文明風華再現

Design

The Resuscitation Of The Four Civilizations

Ch07　後現代建築與設計中的敘事美學

附錄

導言

導言

　　敘事設計美學簡單的說就是：用造形來說故事的美學。人類文明的歷史就是一連串「現實、神話、理想」所建構出來的連續故事，特別是當我們以人文想像、以藝術與文學來建構歷史時，歷史就是以文字、音律、造形、圖像，乃至於人生戲劇所「重述」出來的集體記憶。

　　而每一種文明在發展過程中，更會透過藝術與文學來累積其獨特的集體記憶，並不斷地「重述甚至改寫」這種集體記憶，開創出許許多多「感人」的故事。這些故事在不同的角度下也各有其不同程度的「真實、期望與虛構」或「抽象、象徵與具象」，也因有這些程度上的取捨，才可能開展出更加感人的設計、藝術、戲劇、文學作品。

　　任何一個文明只有在蓬勃發展時才更有心胸接受外來文明的元素，共同推動自己文明的發展，並表述為自己文明的故事。當任何一個文明處於弱勢時，通常會呈現兩極發展：一方面極度保守，拒絕接受任何外來文明的元素，並祈求原有文明的曙光再現，來解開自己文明遲滯發展的僵局；另一方面則可能極度開放，壓抑自有文明的尊嚴，接受所有可能的外來文明元素，來改造自己文明的劣勢，甚至會「隱身自有文明」，以外來文明的故事，作為自己文明故事的替代品。當然，也有文明少有「蓬勃發展」的機緣，或長期處於弱勢，進而被其他文明所「整合、併吞乃至消滅」，永遠沒有機會表述自己文明的故事了。

　　舉例來說，或許南美洲的馬雅文明有其輝煌的歷史，但是在十五、十六世紀大航海時代殘酷的文明競逐下，現在又有哪一支文

化或文明在重述馬雅文明的故事呢？或許埃及文明曾經影響、刺激了愛琴海的克理特文明的興起，乃至成爲希臘與西方文明興起時不可或缺的元素，但是，當羅馬文明席捲了埃及，以及西元七、八世紀伊斯蘭文明染指非洲北部之後，我們又何曾看過古埃及文明的復甦呢？

藝術作爲文明表述形式的花朵是何其璀璨與可愛，也照亮了多少人類的心靈，但是文明本身的競合卻又是何其血腥與殘酷[1]。人類的文明體系從所謂的「大航海時代」開始，由於各文明間的加速競合，至十九、二十世紀逐漸歸整成四大文明體系。我們如果從大歷史的觀點來看，十五世紀至二十世紀的六〇年代間，文明體系的競合與整合過程，可以說是一種「以宗教與武器作爲商品」、異文明間「不等價交換」，以及文明體系間「強制交換」的年代。雖然這個商品號稱文明與現代，可惜真實的交換管道與交換秩序卻一點兒也不文明。

1960年代末期興起的後現代社會情境與文化，帶來的則是另一股文明體系的競合秩序。或許我們可以稱之爲「以商品作爲宗教與市場武器」的年代。以商品作爲宗教就是所謂的「拜物教」，它是資本主義在十九世紀最精緻的體現，也是資本主義母體：「商盜集團」的文明表現之一。雖然在這個過程裡留下了極其醜陋的歷史證物，身爲日不落國的大英帝國在國會裡，在上帝的見證之下，通過英國東印度公司栽種「鴉片」這種特定的商品，合法、專利地賣給當時的封建中國，但大體而

1　諸如：大航海時期西方文明對中南美洲文明的種族摧殘，使得中南美的古文明幾乎完全消失。又如，1970年代考古發現在西元前3000年前後印度已有城市文明，而西元前1400年雅利安游牧民族入侵印度次大陸之後，完全毀滅印度次大陸上的城市文明。

言，以商品作為宗教，總比以武器作為宗教更能顯示資本主義的
「文明性格」，不是嗎？

　　以商品作為市場武器就是所謂資本主義式的「市場機制與資
本（金融）邏輯」，它是資本主義在二十世紀最精緻的體現，也是
帝國主義擺脫「強盜」身影的護身符。雖然在這個過程裡資本主義
留下兩次遺憾：1930年代的全球經濟大蕭條，與二十世紀末幾次大
大小小的金融風暴，但大體而言，以商品作為市場武器，相對於以
「槍砲彈藥」，或以「貿易報復」作為市場武器，的確更能突顯資
本主義的「和平性格」。

　　正是1960年代興起的後現代社會情境與「以商品作為市場武
器」的新規律，帶動了後現代設計的興起、敘事設計的再度復甦，
與各大文明體系審美取向再詮釋的熱潮。我們想想看，如果「以商
品作為市場武器」是正道的話，商品的設計又怎能不注重消費者所
處的「有形市場文脈」[2]呢？

　　除非這個商品根本不想打入有形的市場，而所有的設計品如
果沒有打入市場的企圖心，又怎麼能稱為「商品」呢？另外，任何
文化成果若不能以「物質形式」來記錄與成形，不能以「商品」呈
現，又怎麼能自處於資本主義的主流情境？雖然，我們也覺得「拜
物教」並不好聽，但在商言商，至少在資本主義活力旺盛的年代
裡，它是正道。

　　簡言之，「敘事設計美學」就是企圖從設計產業和文明體系競
合的角度來解開「後現代商品體系的神話」。本書的第一章，即試
圖勾勒出文化與審美之間的交錯情狀，第二至第四章則鋪陳設計美
學與文明發展的關係，其內容包括了：四大文明的歷史文脈（第二

2　泛指所有眼睛看得到的市場。

章）、文明制度的變遷（權力結構、宗教與人文想像，第三章）、四大文明的審美取向（第四章）。而以第五至第七章描述設計美學的內容與操作方法，其內容包括了：四大文明審美形式精要（形式美學或造形美學精要，第五章）、神話敘事（民族神話與宗教神話，第六章）、後現代建築與設計中之敘事美學（第七章）。期望這樣的寫作，除了有助於一般讀者對設計藝術品的解讀與欣賞以外，更有助於設計專業者，能對不同文化間審美重要「準則」有初步的瞭解，進而能擁有全球化思考的習慣與的創作能力。

敘事設計
與
審美取向

01

1-1　敘事設計

　　敘事設計（narrative design）指的是一種注重藝術創作內涵、意義更甚於藝術創作形式的創作態度與創作成品。

　　如果從藝文創作的目的來看，敘事設計原本是人文創作的最主要原則。只是在現代設計藝術運動期間，由於現代設計運動源於西方工業化文明與實用主義，導致藝文創作的態度過度偏向於創作形式的精鍊，並以西方文明的價值觀為人類唯一的價值觀，否定其他文明的價值觀。造成所有號稱現代化的國家裡，藝文創作都隨著這種現代化的、「西化的」單一價值觀，追尋起創作形式的精鍊，表述著這種口徑一致的「西化的」故事。

　　然而1890年代崛起的「現代設計藝術運動」大概只興旺了七、八十個年頭，到了1960年代末期，興起一股後現代的浪潮，全球的藝文創作逐漸如同鐘擺一般，從「偏向於創作形式的精鍊」擺回「藝術創作內涵、意義的表述與創作形式的兼顧」。敘事設計也因此再度興起，成為極其重要的美學探討議題與創作法則。

　　如果從藝文創作的方法來看，敘事設計既是人類各種文明裡人文創作的「恆久」原則，也是當今人文藝術的新潮流，更是現今美學最重要的議題。只是各個文明所能表述、所要表述與所想表述的「神話」各有不同。所以，當今美學最重要的議題就變成了，如何站在「自己文化」的立場，理解並表述自己文化的光彩？如何站在「自己文化」的立場，理解並進入「異文化」的市場？

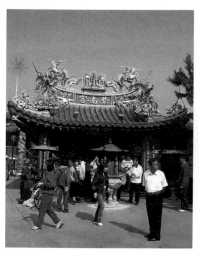
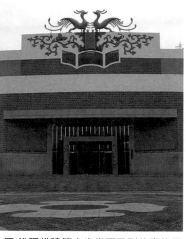

■ 傳統建築裡的造形包含了豐富多樣的敘事元素，圖為築山社寮紫南宮。　■ 後現代建築中也常可見到敘事的元素，圖為臺南藝術學院。

1-2　審美取向

　　審美取向（aesthetics orientation）指一個社會所形成的審美價值觀，這種價值觀與社會所繼承的文化和社會所面臨的挑戰有著因果關係。文化繼承的因果關係，是以歷史事件為因，進行自我認同的文化遺產認同；而社會所面臨的挑戰，則是以社會轉型為因，進行文化遺產的批判、變形、混合和創新。

就人類學的時間長度來看，重要的社會轉型包括人類組織與權力的重大改變、環境資源的重大改變、宗教的重大改變，乃至於生存機會的重大改變。所以，基本營生結構的轉變[3]，從古老宗教到人類自創宗教；騎兵養馬技術的轉變影響了陸上的交通貿易與通道控制，航海技術的發展更是涉及了航線與貿易控制。換句話說，文化發展與轉變的重要因素，其實也是該文明審美取向發展與轉變的重要因素。

1-3　四大文明指稱

本書所指的世界四大文明主要是指既有古文化繼承淵源，又有新生命承續發光的「文明體系」。大體而言，當今世界只有中華文明（或稱中國文明）、西方文明、中西亞文明（或稱回教文明）、印度文明這四個文明體系堪稱四大文明。

環地中海北岸的希臘羅馬所發展出來的文明，通稱為西方文明；沿中西亞兩河流域及後繼伊朗高原與阿拉伯半島所發展出來的文明，通稱為西亞文明或回教文明；沿印度河流域與恒河流域或亞洲印度次大陸所發展出來的文明，通稱印度文明；沿黃河流域與長江流域或東亞大陸所發展出來的文明，通稱中華文明。這四大文明

3　基本營生結構的轉變，可以理解為，從游牧經濟、農耕經濟到城市經濟的轉變；從部落、部落聯盟、武裝集團式國家、階級國家到帝國的轉變。

不但起源甚早，且至今仍為發展中的文明，而以這四大文明及其所發展出的宗教（基督教、回教、印度教、道教）信仰來看，幾乎涵蓋了當今世界人類習俗信仰的百分之九十以上。所以，謹慎的分析描述四大文明的發展與轉變，乃至於從中探討四大文明的審美取向，對於當今設計藝術品市場走向的判斷將有極大的貢獻。所以，值得進行此四大文明審美取向發展的探討。

1-4　文化人類學觀點下的美學

一、美學（aesthetics）

泛指兼顧審美取向與藝文創作所帶來的人文慰藉與美感的知識與感受。如果就文化人類學而言，美學當然不只是有關美感的知識，更不只是西方古典哲學所發展出來的「有關美本身的知識」。美學的概念與定義如果只停留在「有關美本身的知識」，那麼這樣的知識除了滿足西方古典哲學發展以外，其實解釋不了人類大部分的藝文作品。

美學的定義只有在「兼顧審美取向、人文關懷以及美感的知識與感受」之下，才可能「張開眼睛」，看看西方文明以外的世界，原來是如此的多采多姿。

二、人類權力結構（power structure）與組織

　　一般人類學在十九世紀的研究總認爲，人類的權力組織是循著原始部落、部落聯盟、奴隸制國家、小型王國、大型王國（眾王之王的皇帝與皇帝所轄的帝國），然後進入層級森嚴的封建制度國家，再進入君權神授的中型王國，最後發展爲天賦人權的民族國家與民主國家，並認爲這種民主兼民族的國家制度，是一種最爲穩定的人類權力組織。

　　但是，以上這種人類權力組織的進化論，其實是以「西方文明的道路就是全人類文明的道路」這種偏頗的預設所推演出的「人類權力組織進化論」。這種預設不足以說明人類至今仍有母系社會的組織，其他非西方文明裡也早就發展出層級森嚴且極具管理效力（或國家經營效力）的「官僚組織」，並也早就倡導、實踐宗教與非宗教的和平結盟（而非併吞式的權力組織擴張），加上考古人類學在整個二十世紀的研究成果，使得我們可以大膽假設四大文明各有其不同的權力組織進程與經驗。

　　所以，在描述人類權力組織的發展時，名詞與概念的運用，必要時仍應該重新定義。諸如「封建制度」在西方的文明裡本是一個權力組織或社會倒退的產物，它很明確地指分封、武力、稅收、領地四合一的「武夫領導人層級組織」不涉及宗教與教育的經營，宗教與教育的經營保留在教會組織裡，所以配稱這種封建制度的只有中世紀前半段的大部分歐洲地區（西元476~1200年）。若再加上宗教權的概念，才部分適用於描述中國的周朝前半段，以及漢朝初年所稱的封建郡縣並行制。若將宗教權與教育權收歸於最大的領主，這制度才適用於描述日本的戰國時期到幕府時期。

　　在中國歷史中，從唐朝開始，部分的現世王公貴族擁有所謂的「部分免稅」封地，但是不允許擁有武力，加上唐朝後佛教的興

起，有些王公貴族捐地興佛，進而形成唐中葉莊園經濟興起，帶給唐朝政權極大的困擾。所以，要描述中國唐朝的權力組織，當然是帝王官僚制國家，而不是封建制國家。

封建制國家的概念也不適用於印度文明的大部分時期，因為印度歷史上除了蒙兀兒帝國以外，基本上是種姓制度下的隱性政教合一權力組織。這種權力組織加上印度次大陸的地理環境，造成了印度在歷史上百分之七十的時間裡小國林立，只有不到百分之三十的時段是統一的政權。所以要描述任何時期的印度文明權力組織，「封建制度」都是一個不適切的名詞，甚至要描述為西方文藝復興後所稱的國家或民族國家（national state）時，印度的歷史上也都未曾出現，因為印度不但種族多樣、語言多樣、就連宗教也是多樣。

三、宗教（religion）、薩滿教與權力結構

簡單來說，粗糙的、迷信的信仰就是原始宗教與薩滿教[4]，而原始宗教逐漸進化後，就是一神教。夾雜在原始宗教與一神教之間的則有：萬物有靈教、多神教、三神教（通常是善惡二神與功能神或創造神）、二神教（通常是善惡二神）等。其實這種說法是典型的基督教中心主義者的說法。

所有的信仰（當然最主要的是宗教）都是在對於不知道的事物（如：所謂的靈）設定想像的權力結構。而政治制度則是「名目上」設定的權力結構，政治制度的實踐（或所謂的司法與行政）則是權力結構的實況，武力或暴力更是一種兩造強弱極度失衡的權力結構或實況。

4 原始宗教就是萬物有靈說的宗教，而北亞洲的原始宗教被西方人類學家取名為薩滿教。

在人類文明初起階段，由於不知道的事物太多了，所以宗教自然而然地介入人間的權力結構。可是一旦宗教介入了權力結構，如此經由個人代理宗教旨意的介入，則永遠會有不願脫離的說詞，除非是人人皆聖賢，個個都富有。因為所有的「代理人」都享受了這種介入權力結構的愉悅[5]而不可自拔，直到「代理人」自知收斂或是透過武力或暴力強行改變了權力結構。

　　這種利用人性的無知而設定想像的權力結構，在人類文明發展的歷程中屢見不鮮。常見的方法是，代理人通常會先向現實的政治制度或是武力集團低頭，依附在現實的政治制度中伺機向無知的弱者（人民）進行知識的掩蓋與道德正義的教化，並將代理人形塑成道德與正義的化身。例如西方文明的中世紀裡便存在所謂的宗教莊園經濟，以所謂的「宗教裁判所」對人間真知進行司法審判。

　　當然，除了標榜正義的代理人之外，也有某些宗教代理人訴諸道德的化身，以苦修、禁慾、佈施來溫潤社會的貧困弱者，並致力於化解社會階級衝突。但是當這種「代理人」成為一種制度與階級時，我們就不免或根本不可排除「善惡原是同一人」或「善惡原是同一集團」的可能性。

　　或許，所謂正義的化身不過只是自美之詞，所謂道德的化身也只是自圓其說，這些標準究竟是不是放諸四海皆準？對於異族而言，或許更該問「是誰的道德，是誰的正義」，不是嗎？不管是進化的宗教或是原始的宗教都一樣。由於人間掌權者常容易陷入「權力就是知識」的思考習慣，所以權力結構上端的人就自稱為「貴族」，也都自視為正義兼道德的化身，宗教這個自稱是神的代理人

5　這種代理人的角色在歷史上屢見不鮮，不管是自認為帶來福音、教育別人，或是享有稅收的不勞而獲之途，更有甚者還會以「我就是你老祖宗」自居，倚老賣老、理所當然地享用一切，如印度的婆羅門階級一般。

集團，只不過從帝王貴族集團裡分享權力的一杯羹而已。其作用往往是「替貴族行善」，無能行善時，也會有一套「慰藉弱者」的說詞；而當貴族無意行善時，更要設想一套爲貴族粉飾太平的說詞，我們看看印度的婆羅門種姓階級就是如此[6]。

　　原始宗教或進化的宗教在社會功能上之所以爲善或爲惡，往往很難定義，因爲這兩種形態的宗教在所謂行善的過程，乃至於宣揚福音的過程，也都還帶有「排除邪靈」或「排除異教」的人爲想像。不過，也正因爲原始宗教和「進化的宗教」努力地以「行善」面貌介入了人間權力結構，所以不管是爲「貴族」或是爲「自己」抹粉施脂的說詞也就愈來愈精緻，這些說詞甚至能夠主導一個民族的初期人文想像。所謂「創世紀」、希臘神話、希臘史詩以及相繼出現的希臘悲劇，這些擬人化的神祉，從生殖倫理當中所衍生出來的功能與權力關係，以及英雄性格與命運糾纏曲折的權力關係便脫胎出西方文化裡最爲樸素與最初步的人文想像了。

四、人文想像

　　如果我們將相對物質豐富的社會裡，因「行善」而進行人文想像的實踐統合起來並予以命名，那大概就只有「原始藝術與原始巫術」這個名稱較爲恰當了。這也是大部分的藝術起源裡「巫藝同源」的必然狀況。只是隨著人類知識的成長，「行善」的人文想像變得愈來愈精緻，愈來愈足以激勵或撫慰人心。這些憑著人類思想的豐富性與技術的精進性所支撐的人文想像，總體而言分兩大支項展開：其一是空間的藝術；其二是記憶的藝術或時間的藝術。

6　詳本書4-2節。

空間的藝術包括了建築、工藝與各式各樣的繪畫、書法、雕塑；記憶的藝術則包括了戲劇、音樂、舞蹈與各式各樣的文學衍生事務。而不管空間藝術或記憶藝術，其審美取向都以「信以為真」發展至「情願為真」為軌跡，在這樣的軌跡裡，「寫實」只是一種技術支撐而不會是藝術創作的目標，因為不管怎麼說，「寫實」只是技術，一種憑以為真的技術，而藝術創作的目標從一開始就以「能感動別人」為唯一目標。而各種文明裡「感動別人」的軌跡往往不盡相同，乃至於「感動別人」的歷史集體記憶更是天差地別，如此才形成各文化裡多采多姿的文學藝術發展。

五、審美思維的三向度

人類審美的可能性到底是什麼？在西方德國古典美學興盛的年代或許可以回答就是優美、悲劇、崇高這三大審美範疇的探究成果。不過經過現代主義和後現代主義的衝擊，「優美、悲劇、崇高」這三大審美範疇是否足以詮釋西方藝術發展裡的審美可能都有問題了，更不用說詮釋其他文明之下的審美可能性。也有學者試圖建立「審美形態」（Aesthetics Morphology）論述來替代西方審美三範疇論述[7]，不過筆者認為應該從既有藝術發展的古老痕跡裡，設想人類的審美可能性才是比較切實的「方法」。筆者認為各種文明裡，文學藝術作為「感動別人」的重要項目，如此探尋「美」為何？如何感動人？這探尋的方法當然要循著既有文化下的文學藝術發展而來（而不只是循著西方文學藝術發展）。廣泛地以各文明起源時期的藝文成果來看，大部分的藝術思潮與審美思潮都會落入三個向度，那就是「空間的藝術」裡偏重探尋「形式的如真」為什麼

7　現代美學興起後，凡是旨在討論審美過程、審美類型、審美效果以及藝術創作的美學論法，都可以歸納到審美形態論。

Narrative Design

會帶來美感；「記憶的藝術」裡偏重探尋「事件的如眞」爲什麼會帶來美感；最後凡是自認爲是神的代言人或哲學家的人也都會偏重爲「美感」來下定義，就像西方文化的起頭處柏拉圖一直問「美感」是什麼，問到後來成爲「美本身」是什麼一般。第一個向度，可以稱之爲美感的形式向度，主要探討形而下美學、器物美學；第二個向度，可以稱之爲美感的意義向度，探討敘事美學、神話美學；第三個向度則可以稱之爲美感的本質向度，探討形而上美學、藝術哲學。

不同類科的文學藝術對於審美思維三向度則會有不同的偏重，但不會有不同的偏「廢」。換句話說，所有的文學藝術類科都會有這三向度的自問自答，甚至隨著文學藝術類科的發展，而各自演化出不同且複雜的「規則與規範」。這些「規則與規範」被藝術專家基於教學需要而記錄下來，久而久之便成爲各藝術類科的「致美原則」或「美感原則」，簡稱「美的原則」。

這些「美的原則」往往具有藝術分科的屬性，但是所有的藝術學習者卻都期望這些「美的原則」具有不分類科的適用性，筆者只能說，這些美的原則如果是從更細的藝術類科裡提煉出來的經驗值，其共通適用性就更低。

但我們若是抱持著約定俗成的態度，認爲某些既定的文藝類科，注定對應與其呼應的審美向度，卻也還是會發生例外。例如在「空間的藝術」與「記憶的藝術（時間的藝術）」這兩大分類裡，「純音樂」這一類科便是「記憶的藝術」裡唯一偏重形式向度探討的，而不是偏重意義向度的探討。因爲「純音樂」這一類科，除非與歌詞結合，否則應該是要單獨區分出「時間的藝術」這一大類科。從這個角度回顧西方音樂史，就可以理解巴洛克音樂時期「標

題音樂[8]」試驗的失敗爲什麼會是個必然的結果。在當時，西方的美學家或音樂家之所以興起標題音樂，認爲音樂是唯一、精確、足以完美描述特定主題的「樂音」形式，結果只能說是自作多情吧！

六、審美取向的養成時刻

　　每一個文明的發展過程裡，社會的重大挑戰都是審美取向發展與變化的契機，但是文明初期審美取向形成關鍵的年代會在哪裡呢？筆者認爲是在文明如何對待「宗教信仰」的形成時期，也就是一個文明如何處理原始宗教與原始權力組織的分野之際，此時便是初期審美取向形成的關鍵年代。比如，在西元前六世紀到西元前四世紀，希臘文化正值家祭神轉變爲城邦守護神的關鍵年代，這個時期也是希臘城邦殖民移民的高峰期（當時向小亞細亞及義大利殖民移民也都還尚未遇到強勁的對手），相對於前希臘時期，希臘文化裡的宇宙觀與存有論都起了極大的變化，希臘文明下的「人（市民）」變得極有自信，成爲了希臘審美觀形成的重要態度與時刻。

　　相對地，在黃河文明或河洛文明裡，西元前十六世紀到西元前十一世紀時（特別是在西元前十一世紀，周朝興起的過程中），位於渭水的西岐，則是從家祭神的概念建立出「天」的共祭神概念，並於建國後分封商朝後裔、建國功臣與皇族血親於各個擴張地，建立了嫡長子的宗法繼承制度與禮法制度。這種政權分享，責任共擔的權力組織，使得河洛文化的擴張極爲迅速，而在這個文化下的「人（士人、爾後的讀書人）」變得極爲重要，導致戰國時期百家爭鳴，成爲中國文明裡審美觀形成的重要態度與時刻。

8　以音樂而不是歌詞來描述文學性主題或自然科學主題。

1-5　如何活用審美的知識

　　以往的美學書籍多半強調審美的知識面，而忽略了藝術創作的法則，甚至忽略了藝術欣賞過程中（此即審美），欣賞者所處的文脈（context）與藝術品生產時所處的文脈。這種忽略往往使審美知識只停留在概念（notion）上的思辯，停留在哲學家對知識的求真裡，而無涉於藝術家創作的憑藉，也無涉於一般閱聽眾企圖對「藝術品」進行更完整的欣賞與理解。

　　筆者認為，站在設計產業的立場來看審美知識，最少該闡明三點，才可能讓審美知識達到「活用」的可能性，這三點為：一、藝術品產生的文脈，也就是藝術品所處的文化脈絡或文明體系；二、藝術品創作的原理與美感法則，而這美感法則還包括了形式法則與敘事法則（或稱為意義組織法則）；三、敘事設計的創作方法。

　　本書對中、西、回、印四大文明審美取向的研究，除了清楚掌握當今這四大文明活躍地區的設計藝術活動與產品品味之外，四大文明相鄰的地區，有了四大文明的研究基礎後，也可更容易切入其審美取向。諸如：東北亞韓國與日本，其審美取向就與中國的審美取向高度重疊（當然也有差異）。又如，如果理解回教文明的審美取向，那麼加上印度文明與中國文明的審美取向，就很容易切入海洋東南亞的文明審美取向，如果只取印度文明、中國文明與佛教文明的審美取向，就很容易切入陸地東南亞的文明審美取向。再如現代的北非與埃及，除了北非的歷史與埃及的歷史知識之外，如果加上回教文明的審美取向時，對其地消費者的審美品味的解析與判斷，也會有很大的幫助。

四大文明
的
歷史背景

02

2-1　中國文明

　　位於亞洲大陸東部，緯度介於北緯20度至北極之間，而以北緯30度至北緯40度之間的黃河流域爲文明的發源地，中華（或中國）文明以黃河與長江流域的經濟發展爲主要的文明支撐起點，向南擴及到雲貴高原及古百越地區，並以雲貴高原及古百越地區爲中介，間接影響了陸地東南亞的文化形成；向北擴及到東亞大草原及冰原與東亞草原文化，經過千年的對恃後逐漸融爲一體，向東直達太平洋，並以朝鮮半島爲中介，開啓古日本列島的文明進程；向西則自西元前二世紀（漢朝武帝）介入河西走廊的開發、西元七世紀時擴及西藏高原北麓，西藏高原以藩屬之國接受了中國文明影響，中國並藉由西藏高原北麓所謂絲路的打通，以及與突厥族向西遷移式的對恃關係而顯著地影響了中亞文化的形成。

Narrative Design

■ 中國文明發源地理示意圖。

就早期產業地理性質而言，黃河中下游大致為年雨量50~100mm的分界線，而長江流域幾乎以長江為年雨量100~150mm的分界線，而從先秦開始人為的長城幾乎則為年雨量25~50mm的分界線。西藏高原及整個蒙古草原的年雨量約為25~50mm級距，甚至大片高原與草原年雨量低於25mm。大陸東北、遼東半島及西伯利亞鄰太平洋之冰原年雨量在50~100mm級距，朝鮮半島年雨量在100~150級距。年雨量50~100mm的黃河中游正是採集經濟與農業經濟的重疊地帶，從採集經濟的角度來看，其自然物產相對於人口成長是不足的，就農業經濟的角度來看，土地的佔有不但需要人力耕作，更需要武力，所以從部落經濟轉向氏族經濟的文明起點就在黃河中游出現了。

中國文明興起於氏族經濟形態再轉向部落聯盟的經濟形態，在史詩（口傳歷史）西元前二十三或二十四世紀的炎帝黃帝部落聯盟「記載」中，從黃帝起禪讓傳位歷經七位，而到西元前二十二世紀的禹帝則改變了禪讓傳位成為生殖傳位的「家天下」王朝。不過這種王朝還是帶有「部落聯盟」的性質，禹帝及夏朝的十四世十七王基本上只能視為各氏族部落的名義盟主，各組成部落擁有部落的武力而不受盟主的指揮，在當時乃是理所當然。部落聯盟只共享文明的成果，更共享對外侵略的成果，但是，如果沒有對外侵略，基本上只可能分享部分人力調度，聯盟間是不共享武力的。

夏朝一代活動的領域仍然只在黃河中下游，而且尚未發現「有效的文字」出現，直到夏朝的後繼朝代商朝，其領袖盤庚定都於「殷」，才有明確的有效文字——「甲骨文與金銘文」出現，時為西元前1700年，中國文明自此脫離「史詩時代」而進入文字記載的「歷史時代」。但是直到商朝被周朝滅亡之前，商朝的勢力也只是從黃河中游延伸至黃河下游，乃至於沿海地區而已。

■ 仰韶文化出土人面紋彩陶盆／約西元前四千年，此時約屬於氏族經濟型態，雖然只有陶器技術而未達青銅技術，但陶器上則已出現明確的表意圖紋。

　　商朝之後，周朝（西元前1064~前221年）與秦朝（西元前221~前206年）的興起，基本上都是因為掌控了養馬技術。秦朝除了掌控養馬技術以外，還發展了早期的騎兵與騎兵戰術。周朝與秦朝對中國文明的定型有著很大的貢獻，但是諷刺的是中國豐富的文明卻都在這兩大王朝崩潰。西周禮樂興只有孔子念念不忘，西周禮樂崩卻觸發了中國思想發展過程中最為璀璨的樂章；秦朝的書同文車同軌導致條條大路通咸陽，而廢封建設郡縣更令爾後歷代效法，但這些大概只有後代的「法家」念念不忘。秦崩後，漢朝揉合儒家、道家與陰陽家名為「獨尊儒家」卻使後代的繼承者以「漢人」為名，以龍的傳人為榮。大體而言，中國文明至漢朝（西元前206~220年）已經明確定型，漢朝之後，中國文化只有添加新元素，諸如：與北方民族的再融合、中亞民族的文化成果（特別是戰馬畜牧文明、瓜果農耕文明及音樂舞蹈）、印度民族的宗教文明成果（包括佛教的中國化、佛教因明學（邏輯學）、梵語詞彙轉變為中文詞彙）等，直到十九世紀末，中國文明才心不甘情不願地接受西方文明的洗禮。

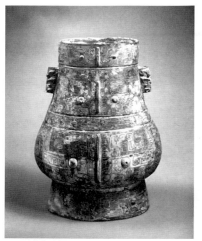

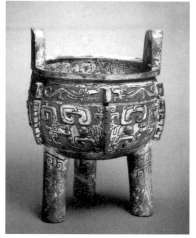

青銅饕餮紋壺　　　　　　　　　　　青銅三足鼎

■ 商安陽堆遺址出青銅器／約西元前一千二百年

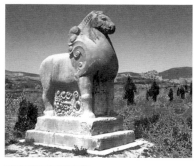

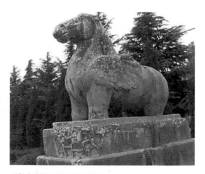

陵寢翼馬造形石雕一　　　　　　　　陵寢翼馬造形石雕二

■ 從漢朝至唐朝期間，帝王陵寢與貴族墓前的石雕中，出現了「翼馬（天馬）」，直至宋朝後，翼馬石雕不再出現。這顯然是漢、唐時期中華文明與中亞、西亞文明密切交流後所出現的藝術融合情形。

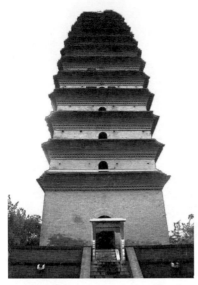

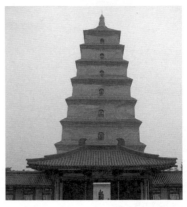

西安大雁塔

西安小雁塔

■ 西安的大小雁塔初唐時期建，小雁塔還留有印度佛塚的覆缽造形。中國建築裡的「塔」，不管是石塔、磚塔或木塔，基本上全是受到印度佛教文化的影響後，而融合出的建築造形或元素。

■ 通天法器玉琮／西周。中華文化裡當然也有商、周時期黃河流域的商周文明所獨有的，「通天法器：玉琮」就是很明顯的例子。

漢朝之後則歷經三國（西元220~260年）、魏晉（西元265~316年的西晉與西元316~404年的東晉）、南北朝（北朝的北漢、後趙、前秦〔符堅〕、西燕、北魏〔拓拔氏〕、北齊〔高氏〕、北周〔宇文氏〕的西元316~581年；南朝的宋、齊、梁、陳的西

元404~589年）、隋朝（西元581~618年）、唐朝（西元618~907年）。

■ 金冠飾／戰國時期。此件金冶冠飾雖為戰國時期遺物，但卻是在趙國之北的考古遺址裡所挖掘，顯示春秋戰國時期，中國北方的游牧民族（西北為匈奴，東北為鮮卑族）裡對黃金冶煉的技術，以及老鷹造形元素、龍頭或虎頭造形元素的喜愛。

　　從三國（西元220年）至魏晉南北朝結束（西元581年）的三百餘年間是中國文明權力結構的調整期。中國歷史上稱為五胡（匈奴、鮮卑、氐、羌、羯）亂華，只是「五胡亂華」只有「亂」這個字可以形容，五胡與華的稱呼及指涉都有高度爭議，而「亂」這個字不但沒啥爭議，而且還可以往前推到漢朝末年，亂的形態則為政權割據，年年征戰是常態，歲歲平安是奢求；不只是禮樂崩，舊道德的淪喪是常態，新道德的建立是奢求。從中國各民族的融合而言，這個時期是孔子所說的「披髮左衽」與「華髮右衽」的大融合，也是游牧民族與農耕民族的大融合，更是新經濟形態的重整期與新權力結構的調整期，有太多的思潮企圖介入這種權力結構的調整。

　　大體而言，「五胡亂華」時期對於思潮與現實的發展，最重要的影響就是準莊園經濟以及士族門閥的興起，其次則是宗教介入

權力結構的調整；這包括了佛教與道教的介入中國，這種形態的宗教都以「智者、賢者、能者」、「出世的權力外人」自我標榜，更以「法術」稱長，所以正適合了在高度權力調整的頻率下，為所有「奪權者」所喜用。在中國歷史裡也正是從三國起直到隋唐止的近八百年間，老是重演著護教與滅教的劇本，這八百年間之前根本沒有任何一個朝代或政權以為鬼神之說與政權有關，在這之後，也只有昏庸的宋末幾個皇帝（如宋徽宗）或明末幾個皇帝（如明世宗）與那些攀權的弄臣拜鬼求神地操縱政權，而不會整個統治階級（貴族與士人或知識份子）都相信君權神授，不是嗎？

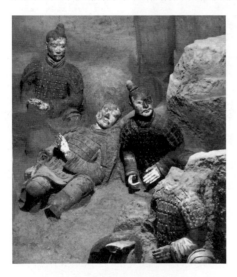

■ 剛出土的彩色兵馬俑／秦朝。秦兵馬俑遺址的秦俑出土，不但重現了二千多年前陶藝技術的極為成熟，展現了秦朝戰車、戰馬、裝甲、武器以及戰術與軍事組織已達盛極一時的水準。

整體而言中國文明在這八百年間大概悟出了一個道，那就是宗教者行善之極致，宗教之心不外乎「自然天道」，宗教之行不外乎「歡喜作甘願受」，而違反「自然天道」與「歡喜作甘願受」這兩大原則者就是「邪教」，更不用說自稱能「藉助天力」達成「邪念」者，當然更是邪魔歪道了。所以，宗教便在王法之下獲得了信仰的自由。

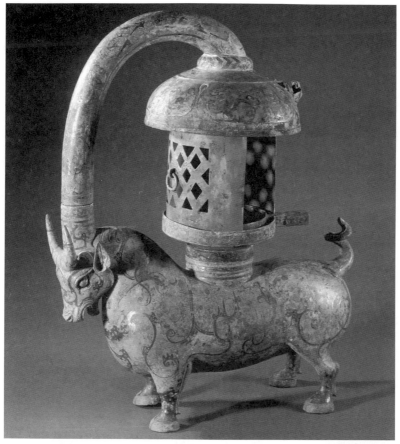

■ 神獸紋牛燈／東漢。顯示漢朝的民生工藝技術的高度成就，不但錯金青銅技術在形體塑造上已達栩栩如生的境界，工藝還展現了許多科學原理，此件神獸紋牛燈即利用煙罩冷卻、空氣對流、廢氣煙渣溶解於水等原理，使煤油或獸油的燈具能夠收集部分廢氣及大部分的煙塵於裝水的神獸腹部。

　　唐朝之後，中國進入了經濟高度發達但武力卻高度節制的時代，除了宋後的元朝與明初三代、清初三代之外，中國武力高度節制的結果造成了中國文明積弱成疾的印象，唐朝之後的中國歷史似乎就是這樣被寫出來的[9]。

9　鴉片戰爭後，西方文化在論中國建築時就會「認定」宋朝以後，中國建築愈來愈退化，而實際上，中國建築怎麼論也都沒有理由與事實「證明」是退化的。

唐朝之後歷經了五代（梁唐晉漢周）十國（西元907~960年）、宋朝（北宋，西元960~西元1100年；南宋，西元1100~1279年）、元（西元1279~1386年）、明（西元1386~1644年）、清（西元1644~1911年）。西元1911年中國文明結束了帝王政權，進入孫文先生所號稱「四萬萬人都當皇帝」的共和政體，中華民國。

■ 醫學家皇甫謐畫像／魏晉時期。

■ 中國現存最早的木構造建築，中唐時期五台山佛光寺。

　　積弱成疾的中國文明並沒有因此而一步登天地達到孫文先生所期待的短期間內「超歐趕美」的盛況，反而陷入清末八國聯軍之後的民族自信心的喪失，與帝國列強長期武力、宗教、經濟、

思想聯合殖民的時代，既是帝國列強的聯合，也是殖民母國思想的聯合，更是列強新舊實驗式思想的聯合。在混亂雜種兼雜碎的買辦思想裡，只能期待中華文明掌握中華文明的「智慧」，為中華文明的前途照亮一盞光明的燈。期待中華文明所歷練出來的智慧，能走出後殖民（post-colonization）的眷戀與泥沼，走出脫殖民（decolonization）的坦途。

2-2　希臘羅馬文明（通稱西方文明）

位於歐洲大陸，地處北緯35度（精確來說，以直不羅陀海峽為界是北緯35度，以克里特島為界則是北緯36度）以北至北極之間，以東南部靠近地中海的愛琴海或希臘半島成為希臘羅馬文明的發源地。

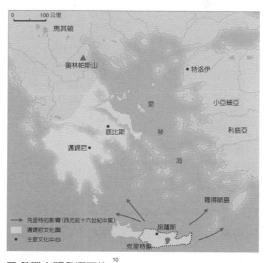

■ 希臘文明發源區位。[10]

10　邁錫尼文明是存在於希臘文化之前的古老文化，可視為孕育希臘文化的搖籃。

希臘文明早期是採集經濟與游牧經濟的混合體，西元前十世紀至西元前五世紀的五百年間，希臘文明逐步轉進到城邦經濟體制（農耕爲主，畜牧、手工業、航海經商爲輔）。這五百年間，希臘也不斷地在實驗殖民城邦聯盟制，也就是說當人口成長過剩時，多出來的城市人口就以拆散家族混合編組（主要是防止近親繁殖及分散家族生存風險）的方式，從海陸兩向出發尋找新的殖民地，如果順利殖民成功，則這新建的城邦也就理所當然的與原城邦結盟，並與原城邦保持較爲優惠的商貿關係[11]。

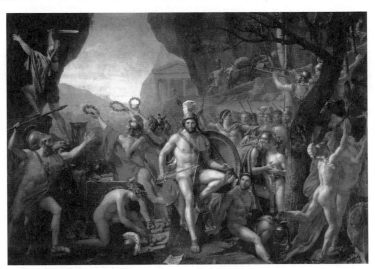

■ 斯巴達溫泉關戰役畫像。

　　通常稱這五百年間爲前希臘時期，其歷史進程簡述如後。西元前九世紀前後，在希臘半島快速的殖民與移民。西元前八世紀開始向義大利半島及小亞細亞殖民，這一時期由於經貿圈的擴大而導致度量衡的標準化及貨幣的發行，也導致高利貸出現，總的說，

11　童世駿、郁振華、劉進 譯，《西方哲學史—從古希臘至廿世紀》，2003，頁3。

除了奴隸以外，農民對貨幣的確切價值並不總是清楚，而導致城邦裡有些人愈來愈有錢（通常是商人與貴族）而其他人則債臺高築。西元前七世紀，這些貧富差距的社會矛盾導致了社會動盪，在這種情況下人們提出了經濟正義的要求。通常是一個強人（希臘語為tyrannos）攫取政權以解決經濟危機，但是也帶來這強人隨心所欲的統治。這又引起了政治上的不滿。到了西元前六世紀，居民們開始要求法律和平等，因而促成西元前五世紀雅典的民主發展。

從西元前五世紀起，希臘文化進入了高峰期，城邦制也逐漸進入城邦聯盟制或是希臘半島的戰國時期，城邦聯盟通常以較大。較多殖民地且較具戰鬥力的城邦為主，進行城邦間在商貿與軍事上的結盟，這些較大的城邦，較出名的有雅典城、斯巴達城、柯林斯城與馬其頓城。而整個希臘的殖民文化也在此時的小亞細亞再度遇到古波斯帝國的領土爭奪，終於在西元前492年展開了希臘與波斯的戰爭。希臘各個城邦在遇到強敵波斯時，公推了海軍強盛的雅典城當作希臘城邦大聯盟的作戰總指揮（盟主），波希戰爭斷斷續續地進行了四十餘年，西元前449年，雅典海軍在賽浦路斯島附近大敗波斯海軍，波希戰爭以希臘的勝利告終，雅典城邦也成為全希臘最強的城邦，並以戰利品從事繁榮雅典的建設，包括新衛城的建設與守衛神雅典納神廟的整修。

西元前449年後波斯強敵不再，全希臘又回復為商貿為主的幾個城邦聯盟，城邦聯盟間也進行小規模的城市加盟爭奪戰（如：西元前457年起的提洛同盟與伯羅奔尼薩同盟的戰爭，最後以斯巴達取得全希臘的霸權告終；西元前378年，雅典成立第二次海上同盟，並以西元前376年擊敗斯巴達海上艦隊，雅典獲得制海權而告終），直到西元前355年為止，海上霸主雅典城聯盟發生內戰（城邦聯盟成員所提出的反雅典戰爭），雅典城戰敗，雅典城邦自此一敗塗地，希臘城邦間也不復有任何誠懇而成功的城邦聯盟了。

希臘城邦文化成為西方文化中最早也最重要的成分，主要就在於希臘哲學的興盛與希臘史學、藝術的成就。不過希臘成為一個整體意識其實是蠻晚期的事，至少在前希臘時期還處於語言整合及同族異族的爭議中，同時作為較精確的歷史條件：文字的記載，在前希臘時期應該根本還沒固定形成。希臘形成的主要成分依口傳歷史而言，最大的一支多利安民族大約於西元前1100~前800年入侵希臘半島，同時也稱西元前1100~前900年為「文字遺失的年代」[12]，第二大支的愛奧尼亞人則於西元前1100~前950年由希臘向小亞細亞遷移，第三大支的柯林斯人則常被視為異族。

　　另一方面，最早的希臘法典：雅典德拉古法典頒佈於西元前621年，如此來推斷希臘語或是雅典所通用的語言與文字，應該在西元前九世紀至西元前七世紀之間才逐步形成。而大量的哲學著作最早也不過柏拉圖生存的年代（西元前427~前347），因為極大部分蘇格拉底的論述基本上是出現於柏拉圖的語錄中，柏拉圖的著作之所以是語錄的形態出現，除了表明是學生的課程內容記錄之外，主要就在於文字書寫還不是很通行，書寫的工具（石刻文字）更為不通行。

　　倒是作為歷史記憶的學科，建築藝術在希臘盛期就很清楚的記錄了三種不同的柱式，分別代表了雅典城邦的主要民族，那就是：多利安轉音為多力克柱式，代表最重要的柱式（也象徵男性神，並以壯男的身材比例與頭身比作為柱式比例取法的準則）；愛奧尼亞轉音為愛奧尼克柱式，代表第二順位的柱式（也象徵女性神，並以結婚後婦女的身材比例與頭身比作為柱式比例取法的準則）；柯林斯柱式則直接代表第三順位的柱式（也象徵少女神或異族，並以未婚少女的身材比例與頭身比作為柱式比例取法的準則）。

12　張月、王憲生 譯，《西方人文史：（上）、（下）》，2005，頁58。

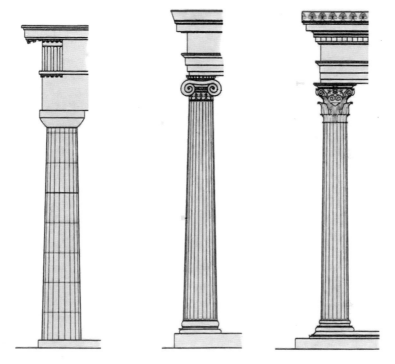

■ 希臘三柱式：多立克柱式、愛奧尼克柱式、科林斯柱式。

　　作為歷史記憶的學科，神話、史詩也是在希臘盛期大量出現，其中希臘神話可視為西方文化最為重要的文學資產，而希臘史詩以及戲劇劇本則更為西方文化中戲劇、詩（韻文）、歌、音樂、舞蹈的源頭。

　　希臘沒落後，希臘城邦中的馬其頓王國逐漸以聯姻結盟方式坐大，並於亞力山大弒父奪位[13]後快速的建立了亞力山大帝國（西元前336~前148年）。由於馬其頓王國本來就是希臘城邦的一員，亞

13　西元前336年，有一說是亞力山大收買親信進行刺殺，也有一說是波斯收買了腓力二世的親信進行刺殺。

力山大在王子時代又受了亞理斯多德近十年的教育，所以亞力山大帝國時期在西方歷史裡就稱為希臘化時期，只是亞力山大帝國範圍雖然號稱橫跨歐亞非三大洲，但基本上只是以希臘為根據地向東大幅延伸至接近中亞與印度而已。

■ 亞歷山大帝國由西向東擴張圖。

亞歷山大帝國之後，西方的歷史進入羅馬時期，通常羅馬的歷史分為三個階段：王政時期，西元前494年之前，以為平民設立保民官，為王政時期的結束；共和國時期，西元前494~前27年，以烏大維由執政官的封號改為奧古斯都封號，正式確立元首制，為共和國時期的結束；帝國時期，西元前27~476年，以西羅馬帝國皇帝被日耳曼族的護衛軍刺殺，標誌羅馬帝國的結束與崩潰。

羅馬作為希臘文化的繼承者，以全盤的拉丁文及羅馬神祇的名稱翻譯了希臘神話以及亞理斯多德所創的《修辭學》（文學）。而羅馬為西方文化所添加的新元素則是：公法系統（萬民法）、奴隸帝國制、基督教、統一的語文（拉丁文）及以軍事控制為目的的驛站制度[14]。其中以基督教這個新元素影響最為深遠。

■ 鳩，鑲嵌畫（馬賽克畫）／約西元二世紀作品（龐貝遺址出土），顯示羅馬藝術的寫實走向。

精確的說，羅馬帝國定國教為天主教，但是在皇帝戴克理先頒佈天主教為國教時，天主教經過一再地詮釋，基本上早已逐漸地與民俗信仰相互融合了。另一方面，羅馬帝國頒訂國教其實也是一種

14　驛站制度是以羅馬為核心，通往羅馬帝國殖民地的各戰略要點，在戰時既可加速羅馬帝國的軍事調度，平時更可作為羅馬城物資供給的「快速道路」，而各軍事戰略要點爾後也逐漸發展成「城市」，並與羅馬帝國的首都「羅馬城」取得便利的聯繫，這也促進了西方文化裡商業通道的安全與繁榮。所以，西方文化雖然在羅馬之後，進入「黑暗的」中世紀，但是在交通設施上仍保留著驛站制度所留下來的「道路」，只要沒有戰爭，還是很容易通往羅馬城，以致西方會有「條條道路通羅馬」這樣的諺語出現。

權力的再建構，在西元三世紀至四世紀時，羅馬帝國已經因為公民的奢華生活而逐漸失去了戰鬥力，為了要維持龐大的帝國控制力，一方面引進國定宗教，另一方面也逐漸建立「准傭兵」制度。引進國定宗教其實讓羅馬付出了許多代價：例如，剝奪信仰自由的代價，也就是說人民沒有不信仰的自由，除此之外也有打擊異教徒的宣示意味；與民俗信仰融合的代價，諸如天使的信仰、聖母瑪麗亞的信仰、甚至改造惡神為天使長等[15]；改造信仰代理人組織的代價，傳教人也軍事官僚化。

聖馬可圖西元800年前後　　　　　聖馬可圖西元830前後

■ 兩幅分別取自中世紀羊皮卷福音書裡的插圖，並無繪畫作者的記載。這兩幅福音書裡的插畫，不但展示了九世紀前後的繪畫技術，更顯示聖馬可（St Matthew）是耶穌十二門徒中少數能有書寫能力的門徒，以顯示「馬可福音」的準確可信。事實上，至中世紀結束前，西洋文明中的北歐與西歐都處於「只有語言沒有文字」的階段，而唯一具有書寫能力的人就是修道院裡的傳教士，所以整個希臘羅馬文明也只有靠深入民間的修道院來承傳了。

15　耶穌基督原先只是強調唯一耶和華真神，自己只是一位「先知」，天主教與教廷的創設更是羅馬帝國中期的事了。而除了新約聖經與唯一真神以外，其它位階的「準神話人物」就逐漸加入「信奉」的行列，並隨各種教派而有不同的「準神話人物」與「神跡」這些都是在「新約聖經裡」看不到的「神話內容」。

Narrative Design

另一方面，當初耶穌及十二門徒傳教時，基本上仍屬秘密傳教階段，以羊皮卷作為書寫材料，仍停留在「口傳歷史」的階段，因此國教傳教組織也就自然而然地負起「口傳歷史」版本校訂與核定的工作。如此一來，在「教廷及修道院」裡便逐漸培養出一股「知識」權威。這股勢力在日後甚至更演化成為「宗教法庭」權威。再加上部分修道院也接受捐贈及免除「稅捐」，天主教組織乃在進入中世紀之前就發展出極具效力的莊園經濟雛形來。

西元五世紀，西方文化邁入近乎千年的戰爭紛亂年代，在西方歷史稱為「黑暗時期」之中，文明續存的重責大任，也僅能透過教廷與修道院一盞微弱的星火，盡力書寫傳遞下去。但這又產生了另一個問題，那就是，這些透過教廷與教士所書寫出來的文字記錄，明顯的是以羅馬人或義大利人為中心的寫法。因為從西羅馬帝國設立教廷以來，不但以拉丁文做為國定的文字，以天主教做為國定的宗教，甚至連神職人員的大總管：教皇，基本上也都是由精通拉丁語的義大利人擔任。在中世紀北義大利的威尼斯與佛羅倫斯城邦的「潛主」家族，更是長時間地掌控著教皇的人選，從羅馬人和義大利人的角度來看，西方世界只要脫離了羅馬的掌控就是不文明，就是異教徒，就是「黑暗」。弔詭的是，羅馬帝國雖然滅亡了，西方世界基本上還是繞著羅馬走；義大利雖然分裂為數百個城邦，北義大利也遭受倫巴第人的移民與入侵，但西方世界基本上還是繞著義大利轉，繞著地中海轉，西方世界任何王國的國王受冕，都還要由教皇或地區主教來代上帝執行。

一直要到西方世界經歷了西班牙、葡萄牙、荷蘭的海上冒險家發現新航道與新大陸（十五世紀末）、馬丁路德在日耳曼諸侯撐腰之下提出揭發教廷罪狀，及宗教改革運動（西元1517年），以及英國國王為了廢除皇后而自創國教自立主教（西元1534年）等事件之後，西方世界的權力與實力核心才逐漸的轉移出羅馬，走出義大利。

也是在這千年之間，一種新的商貿制度逐漸地在威尼斯與佛羅倫斯萌芽，中世紀十字軍東征更促成了中世紀歐洲許多城市的興起，義大利的部分港市也隨時機而再度獲得崛起的機會。資本主義裡極其重要的會計制度、保險制度（投資風險分攤制度），以及股份公司制度，在威尼斯、佛羅倫斯再度掌控地中海圈的商貿航權（海權）後，就在威尼斯商人、佛羅倫斯商人的精心構思下逐漸成形。而威尼斯與佛羅倫斯兩城也承載著滿滿的經濟實力與羅馬教廷共同率先迎接文藝復興甜美的果實。

　　西羅馬帝國在西元476年滅亡後，歐洲文明就不是一個整體了。因為這是西方文明裡，游牧民族與西方定居民族間最大的一次「融合」[16]，名目上定居民族以宗教（宗教、拉丁文、教養）攝住了游牧民族，實際上游牧民族卻只願以物質利益來主導人間秩序，游牧民族的定居化過程仍然在緩慢的、實驗式的進行中。另一方面這北方而來的游牧民族是不是都是日耳曼民族？日耳曼民族的起源就是所謂的雅利安人種？歌德民族是不是日耳曼民族的分支？答案基本上都是否定的，西方歷史裡的記載只能說是「尚無文字，無法考證」而已。西方歷史斷斷續續地記載著黃種人游牧民族進入歐洲游牧核心地區（歐亞大草原）例如：二世紀至三世紀的白匈奴、西元七世紀以後陸續進入歐洲的突厥族，以及十三世紀蒙古人西征歐亞大草原的在伏爾加河下游所建立了三百餘年的欽察汗國。西方歷史關心的是日耳曼族的禁衛軍殺死了西羅馬帝國的最後一位皇帝，但忽略了日耳曼民族也是西元五世紀唯一推翻羅馬帝國的勢力。

　　中北歐的游牧民族在文藝復興之前，從來沒有發展過一種有效的文字系統，而仍然保持游牧民族間的「野蠻」融合過程：旗鼓相當地征服戰鬥團體，並以聯姻結盟收為藩屬，太弱的或太小的征

16　簡單的說是「未開化」的條頓民族與「已開化」的拉丁民族的融合。

服對象在征服後，將具戰鬥力與技藝能力的男人全部屠殺，年輕體壯的女子就分配給戰士，其餘的就當作奴隸。所以只要游牧民族建立了較大的國家，這種強制的混血與野蠻的融合幅度就愈大，甚至大到明確地影響了「語言」的生成以及生活習性的「在地化」。所以，如果以歷史語言學的模糊概念來進行種族的辨認，在游牧民族的歷史裡是「沒有意義」的。凡是以「語言祖先」的概念來彌補文字歷史的空缺，都只能是荒唐神話建構的開始，也是法西斯主義的溫床罷了。

　　由於西羅馬帝國滅亡後，西方文明就不能再被視為是一個整體，從較概略的角度來看，歷史描述的重心，便應集中在重要的思潮演變與「勢力、權力或權威」的移轉，而不是政治實體的朝代替換。以下就依此重點簡單描述西洋文化茁壯轉進的過程及其元素。

　　西元十一世紀時，北歐的游牧民族經過五六百年後已逐漸開始定居化了，此時以教堂為據點的西歐也出現了城堡和城市，南歐與東歐在原有城市的基礎之上，更陸續出現了商業行會與手工業行會。

■ 中世紀最精美的哥德式教堂：巴黎聖母院，建於1163年至1250年間。中世紀末期的西方文化中的經濟實力，早已由東歐與中歐轉向西歐，所以最精美的教堂，以及最花錢的「戰爭」捐是行動，基本上都是從西歐所發動與資助。

　　西元十一世紀末至十三世紀（1096年~1291年）發生了八次由主教個人所挑起的，極為荒謬的「十字軍東征」。這歷時兩百年的荒唐舉動雖造成了基督教與伊斯蘭教徒之間的對立與仇恨，但也因

此帶動了交通要道上城市的興盛，並促成地中海貿易圈（以佛羅倫斯及威尼斯為核心）與大西洋沿岸貿易圈（漢薩同盟）的經濟新勢力興起，更因此而埋下了「再發現希臘古文明」[17]的種子。

十四世紀至十六世紀，歐洲興起所謂的「文藝復興」，以文學帶頭掀起了所謂的「希臘古典文明的再生」與人文主義思潮。文學的文藝復興也是歐洲現代語言（相對於拉丁語及古拉丁文而言是方言）文字化運動的開端，更是國族主義以「語言」為定義的開端。文藝復興的搖籃就是義大利的佛羅倫斯，當中最主要的推手就是當時佛羅倫斯的「潛主家族：麥迪遜家族（The Medicis）」（長期掌控羅馬教皇人選的也是麥迪遜家族）而北歐的「文藝復興」則發生在漢薩同盟的重要基地荷蘭。

■ 佛羅倫斯最出名的聖百花教堂就是由麥迪遜家族發起資助興建的。

17　所謂的「再發現希臘古文明」指的即是文藝復興，此時西方的希臘傳統在歐洲已蕩然無存，反而是透過回教與阿拉伯民族保存了大量希臘時期的文獻與著作，而地中海貿易與漢薩同盟貿易圈因與阿拉伯文化、經濟的交流而再度發現「古希臘文明」。

■ 文藝復興時期最重要的藝術贊助者就是麥迪遜家族，而麥迪遜家族開創
　者的銅像也成為佛羅倫斯的重要地標與景點。

　　十六世紀（1517）德國的馬丁路德在維騰堡萬聖堂張貼
「九十五條論綱」，掀起了宗教改革運動，短期間內幾乎所有日耳
曼語系的國家都拒絕教廷的指派任命權與對聖經的詮釋權。除了
「聖經」及「奉基督耶穌的聖名」一樣以外，一種完全不同於天主
教的宗教：基督教（通稱新教）出現。雖然「新教」帶有改革的氣
息，但其中卻也包含了許多「民族」的色彩，因此，基本教義派與
激進改革教派之間的論爭在基督教裡也是層出不窮。

　　十五世紀歐洲人開始亞洲新航線的探險，卻意外的發現了美洲
（1942/10/12哥倫布發現新大陸），從此西方文明展開了另一波霸
權爭奪的殖民史。歐洲各國的野心已超越了掌握陸上霸權，更不滿
足僅限於地中海的海上霸權，在這樣的氣氛之下，一種全球霸權的
概念逐漸成形了。首先掌握海上霸權的西班牙與葡萄牙就在十六世
紀（1546年）進入南美洲，以「奉上帝的聖名」為藉口，對馬雅人
與馬雅文化進行了滅絕式的清除（具戰鬥力與技藝能力的男人全部

屠殺，年輕體壯的女子就分配給戰士，其餘的就當作奴隸）。十六世紀更展開了對亞洲的殖民，但在亞洲，這些歐洲殖民主卻遭遇到了不同形態的既有殖民勢力的挑戰，那就是宗教殖民（回教、印度教、佛教）。

西班牙與葡萄牙的艦隊勢力無法稱霸，所以他們吸取了宗教殖民的經驗，進行種植園區式的新殖民模式[18]。十六世紀葡萄牙率先爭奪麻六甲城（原是回教勢力的重要據點），但並不成功。因此只能以有限的武力佔據許多海岸據點進行據點式的港口殖民，同樣在十六世紀時逐漸取得海上霸權的西班牙也吸取這種經驗，遇強則要求通商，並建立碉堡式的港口海上據點；遇弱則以宗教殖民作幌子，進行「種植園區殖民」，西班牙對於菲律賓的佔領與殖民就是依循這樣的模式。

■ 十七世紀荷蘭艦隊模型，展現了快速的續航力與強大的火力，支持了荷蘭海權的擴張與殖民地的奪取。

18 十六世紀與十八、十九世紀間的種植園區殖民並無太大的差異，其殖民形態都是以選取殖民母國所需要的一級產業為主，並視殖民地的氣候與條件挑選少數植物進行大規模的園區式栽培。如此一來，既可廉價利用被殖民者的勞力，更可以規模經濟來達成經濟效益與對殖民地的「剝削」。為了大量開墾並進行單一作物栽培，長期破壞了殖民地的生態，也是在所不惜。例如，歐洲列強在東南亞的橡膠種植園區，或日本殖民帝國在臺灣所推動的米、糖經濟，基本上都不是為被殖民者生產，而是為殖民母國的需要而生產。

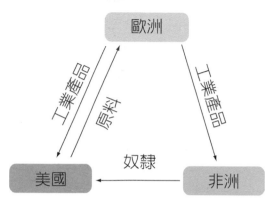

三角貿易

歐洲

工業產品　原料　工業產品

美國　　奴隸　　非洲

■ 十六至十九世紀間的殖民地爭奪與地盤的劃分圖，其目的都在形成所謂的
「三角貿易」，美洲與亞洲殖民地裡的礦產與種植園區的原料輸向歐洲，非
洲的奴隸輸向美洲殖民地，工業產品輸向美洲與非洲。

■ 西班牙的探險者皮查諾（Pizarro）以百餘名持火槍步兵打敗二千餘名持茅槍的
印加帝國軍隊，並俘虜領隊的印加王子的廣場（在今秘魯境內）。此一戰役及
持續的西班牙探險者入侵所帶來的病菌，造成印加帝國人口的銳減而致整個文
明的滅亡。

■ 最後的印加帝國「比加比丘」現在只是觀光景點。

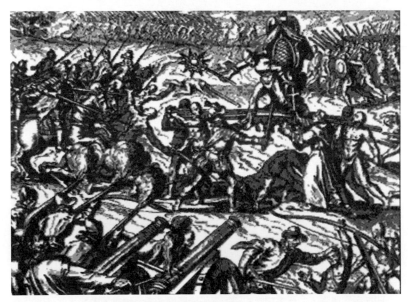

■ 西班牙人「征服、奴役」印地安人的木刻版畫。

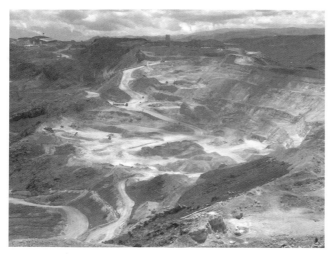

■ 印加帝國的「金礦」被殖民者「露天開採」後的現況。

■ 如今中南美洲已少有「純種印地安原住民」，只留下白人混血的
　 印加人後裔，以「太陽神祭」作為觀光的節目之一。

馬來西亞橡膠園區之一　　　　　　　馬來西亞橡膠園區之二

■ 中南半島的最重要種植園區之一：橡膠種植園區。

　　十七世紀時海上霸權的版圖開始轉移，此時荷蘭人的造艦技術有所突破，英國人的海上兵力也逐漸興起，這樣的現象早在1588年西班牙的無敵艦隊被英荷聯軍摧毀時，似乎便可預見了十七世紀荷蘭欲取得海上霸權的企圖。十八世紀掌握海上霸權的主角則是英國，當時歐洲的海上列強（西、荷、英乃至於德國、法國及以後的美國）紛紛在亞洲設立「東印度公司」，這種東印度「公司」表面上是公司，其實主要的販賣物品卻是「殖民權」、「上帝」與「所謂的現代文明」。而執行強制販賣行為的股本就是軍隊、槍砲、傳教士、軍隊式的官僚體系以及一堆驕傲、無知且無恥的白人移民者。這些物化的股本配合著各式各樣的名目，為殖民母國拓展了新一代的殖民霸業：「種植園區式殖民」。

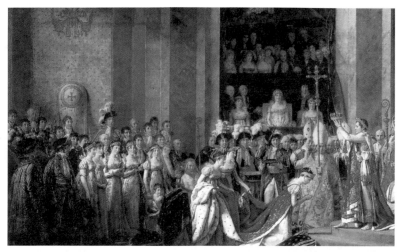

■ 拿破崙登基油畫。這張油畫記錄了拿破崙要求「自己戴上皇冠」，而不是由教皇或主教來替他戴上皇冠，這象徵著拿破崙對「君權神授」的否定。

從思潮變動的角度來看，十七世紀中葉到十八世紀中葉，歐洲興起了一股「理性追求」的啓蒙運動，延續到十八世紀中葉至十九世紀中葉，則成爲了一種強調「理性異化」的產業革命與都市化熱潮。十九世紀中葉至二十世紀中葉，歐洲文化在新發明上居於領先的地位，這股強調「理性異化」的產業革命，聯合著歐洲列強無恥的殖民擴張，則成爲了現今大家耳熟能詳的「現代化」思潮。然而，當時「現代化」的本質進行的卻是「全球白人化」或「全球非白人奴隸化」的勾當。西方文化發展至此早已喪失人性，又怎麼有所謂「理性」呢？這樣的情形還得一直持續到1960年代某個新思潮的出現才能劃上句號。

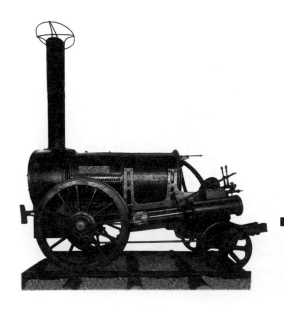

■ 1830年史蒂文森發明蒸氣機車（火車），決定性的帶來人類在運輸工具上的突破，並帶來產業革命。

2-3　波斯、阿拉伯文明

　　西亞位於亞洲西部，以兩河流域為核心以及其南的阿拉伯半島，其東的伊朗高原，其北與西北的小亞細亞半島，並以博斯普魯斯海峽及地中海臨接歐洲大陸。兩河流域的年降雨量約低於250mm或250mm至500mm之間；阿拉伯半島則極大部分均低於250mm；伊朗高原南北臨海的部分（裡海與波斯灣）降雨量介於250mm至500mm之間，中間小部分低於250mm；小亞細亞降雨量臨海極小

部分介於1000mm至1500mm之間，大部分介於500mm至1000mm之間，中間小部分介於250mm至500mm之間。緯度上小亞細亞、兩河流域、伊朗高原大致屬溫帶，阿拉伯半島大致屬亞熱帶，所以除了阿拉伯半島的廣大沙漠地帶之外，初始經濟形態上大部分適於游牧經濟，極小部分適於農耕經濟。

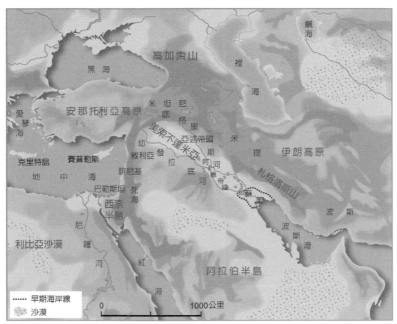

■ 波斯、阿拉伯文明的地理區位。

■ 波斯高原景觀。

蘇美文明[19]興起於西元前5000年的兩河流域，是目前人類有物質紀錄的最早文明發源地，雖然還是「神權」的部落，但已進入新石器時代與金屬器合用的時代。西元前3000年左右，兩河流域的部落組織逐漸發展出眾多小城市的奴隸制國家，也在這個時期，蘇美人的楔形文字已逐漸成熟，也有足夠的天文知識（歷法與數學上的十進位、六十進位並用）應付農耕與祭祀。直到西元前19世紀初，從敘利亞草原來了一支強悍的游牧民族，先是佔據了巴比倫城，繼而建立了古巴比倫王國，蘇美文明才逐漸衰落。

西元前19世紀到西元前5世紀約1500年間，兩河流域基本上是蘇美人與賽姆人（即閃族）的游牧民族定居化的掠奪場所，兩河流域四周活動多爲產能較低但武力較強的游牧民族，當他們佔據了兩河流域後，將原有的居民俘虜當作奴隸，然後繼承了佔領地的生活方式與文化，發展城市經濟，直到這個王國武力逐漸衰退後，週遭其他武力較強的游牧民族又會再度進行掠奪佔據。

這段期間，兩河流域中的文明大致上有古巴比倫帝國（西元前1894~前1595年，其中在前1792~前1750間出現了頗有成就的漢摩拉比）；古亞述、古赫諦、米坦尼、加喜特巴比倫等王國並存的紛亂時期（西元前1595~西元前935年）；亞述帝國（西元前935~前605年）；新巴比倫王國（西元前605~前593）。西元前593年，在伊朗高原興起的波斯國王居魯士打敗巴比倫城，將兒子封爲巴比倫王，從此西亞與部分中亞進入波斯時期。

19　蘇美文明是目前考古成果中，所認定最早的文字與城市文明，也是現今伊朗位置上的兩河流域文明。

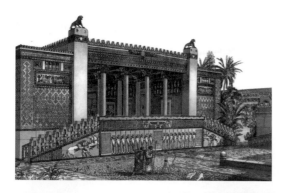

■ 波斯帕賽波里斯王宮
復原想像圖。

■ 波斯與希臘的戰爭，最終波斯的戰敗阻止了波斯文明向西擴張的機會。

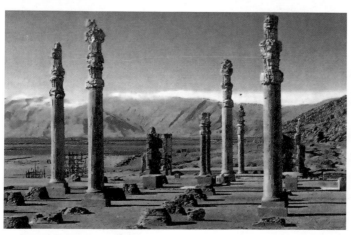

■ 波斯帕賽波里斯王宮遺跡現況。

西元前539年（居魯士打敗新巴比倫王國）~西元637年（第二任哈里發派騎兵攻佔伊朗首府泰西封）約1200年期間，西亞及部分中亞地區進入波斯文化時期。大體上出現古波斯帝國（西元前539~前336年）、代表希臘文化的亞力山大帝國（西元前331~前323年）、賽流西帝國（西元前312~前129年）、代表羅馬文化的羅馬帝國（西元前70年前後）、東羅馬帝國（西元395年），乃至於代表希臘與基督教文化的拜占庭帝國（西元527年）、安息王朝（西元前129~西元224年）、薩珊王朝（西元224~651年）。在波斯時期，西亞文明與希臘羅馬文明因為殖民地的爭奪，而出現大量的混合，特別是小亞細亞地區與地中海沿岸，自波斯時期開始就是西方文明與西亞文明的共同記憶，而小亞細亞最後在西元12世紀前後則被接受回教信仰的（對西方文明來說）新興游牧民族—西突厥所完全佔領，並定居至今達八百年之久。

■ 回教興起後，追隨者向哈理發效忠的畫像。

關於中西亞文明，大體上可以從西元七世紀開始分成兩個部分，西元七世紀之前是兩河流域文明到波斯文明，再到阿拉伯文明的興替。所以，目前我們對「中西亞古文明」，大多以「兩河流域古文明」或「巴比倫‧波斯文明」來稱呼；而西元七世紀之後則爲波斯文明與阿拉伯文明的混合體，其藉由回教的興盛而向外擴散。換句話說，目前一般對於「中西亞文明」的定義，大多是從「回教文明」或「波斯‧阿拉伯文明」的角度來理解的。

要討論中西亞的文明，可以先從地理位置的特色開始切入，西元七世紀之前的中西亞古文明，由於地處歐、亞、非三洲的交界要衝，加上中西古文明裡長期處於游牧民族與城市民族的領地爭奪與交疊的情境。在這樣的情況之下，導致了民族與文化的大換血，至今仍留存著許多對於兩河流域古文明口述流傳的「歷史神話」，由於年代久遠無法考據，其撲朔迷離的程度，就算兩河流域在西元前五千年就已發展出「文字記錄的歷史」，對於我們理解兩河流域的古文明可能還是無以爲繼。

諸如：猶太人的口傳歷史裡，可追溯到「閃米族」與「巴比倫之囚」，閃米族是指兩河流域在舊約「諾亞方舟」的大洪水時代，向右移民的民族，如此說來猶太民族最早也是居住於兩河流域「原住民」的一支；「巴比倫之囚」則指居住於地中海西岸地區的猶太人，被新巴比倫帝國擄掠至巴比倫服役直至新巴比倫滅亡前夕才被放回原居地，如此一來，猶太人則是地中海西岸約旦河流域原住民的一支；而舊約裡的「摩西出埃及記」及摩西挑選約書亞爲繼承人，至上帝許諾之地「迦南地」定居，並與迦南人混血，則可據以推測「迦南人」原本就是猶太人的「同胞、兄弟民族」，但是經過羅馬時期的再遷移後，兩千年後猶太人重返約旦河流域「復國建國」，卻視「迦南人（如今的巴勒斯坦人）」爲「宿敵」。可見得

兩河古文明，因為歷史久遠或是宗教的興替，同胞都可能變成「宿敵」。另外，西亞地區現有的住民是否就是原先兩河文明裡活躍民族的後裔？這更是難以考證，最明顯的例子就是現今小亞西亞的土耳其，就是原先與唐朝對峙於中亞與新疆突厥族的後裔，而不是當初希臘殖民或波斯帝國的後裔；而兩河流域的原有民族，在歷經波斯民族與阿拉伯民族乃至於突厥民族的「戰爭交流」後，大概也只能像中南美洲的「印地安人」一樣，大量與「征服者混血」或被滅絕。

西元七世紀至今，約1400年間，西亞及部分中亞地區進入阿拉伯—回教文化時期。大體上出現了哈里發時期（西元632~661年）、倭馬王朝（西元661~749年）、阿拔斯王朝（西元749~1258年）、西元1258年蒙古軍隊攻陷巴格達，阿拔斯王朝滅亡，西亞世界進入回教的統一與阿拉伯國家的大分裂。阿拉伯—回教文明並不限於西亞地區，從西元七世紀開始則靠四種途徑向西亞以外的地區擴散：其一，向埃及與北非的移民（約七世紀至十一世紀）。其二，倭馬王朝滅絕事件與逃亡建國事件[20]，在西班牙建立了後倭馬王朝（西元756~1031年）。其三，透過阿拉伯人對東南亞貿易航線的掌握回教勢力得以擴張（七世紀至十三世紀，除了巴里島以外的海洋東南亞地區）。其四，透過蒙古族（中亞游牧民族於12世紀興起）與突厥族（中亞游牧民族於5世紀興起）的中介進入印度（蒙兀兒帝國）與北部中西亞及東歐游牧地區。

20　在阿拔斯王朝頂替倭馬王朝時，阿拔斯王朝對倭馬王朝的貴族進行了「滅族式」的大屠殺。只有少部分的貴族帶領族人出走西亞，並沿著北非一路逃離回教帝國的勢力範圍，最後落腳於西班牙，並建立了後倭馬王朝，將回教生活形態帶到西班牙中部的高地，流傳至今。

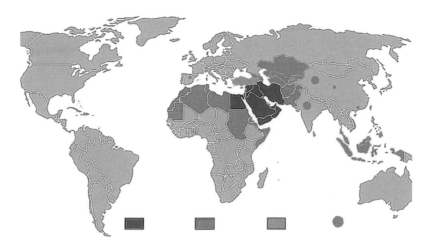

■ 回教勢力擴張圖，深綠色顯示時間長久，圓點顯示只有部分人口信奉回教的地
　區或城市。

■ 二十世紀出土的薩珊王朝玻璃器皿。

■ 當今西亞地區土耳其人（突厥）照
　片。

61

2-4 印度文明

　　印度位於亞洲南部最大的次大陸，其地理位置，北以喜馬拉雅山麓與中國古文明爲界，西北與中亞的阿富汗及西亞的古波斯文明爲界，東北接中南半島，西臨阿拉伯海，東臨孟加拉灣，向南以角椎形臨接印度洋。古印度文明大致包括現今的巴基斯坦、印度、斯里蘭卡（錫蘭）及喜瑪拉雅山麓的尼泊爾、不丹等國爲範圍。約介於北緯五度以北至北緯三十五度之間。地形上主要的平原爲印度河流域與恆河流域，次要的平原則爲孟買以北的五大河三角洲與臨海小平原，印度的中南部則爲德干高原及德干高原西北端的印度大沙漠，歷史上德干高原及印度大沙漠形成南北印度交通的極大障礙。由於印度地形上三面臨海，且承受洋流與季風，所以除了印度河流域中下游年雨量介於250~500mm級距與250mm以下級距之間以外，大部分的印度地區年雨量均位於1000~1500mm級距內，與東南亞類似，頗適合粗放的採集經濟。印度的季節通常分爲六季而不是四季，分別爲春季、旱季、雨季、夏季、秋季、冬季，通常每季約兩個月，所以旱季、雨季、夏季均屬高溫的季節幾佔半年之久，旱季乾熱，雨季溼熱，夏季炎熱只有躲入森林冥思才容易生活。

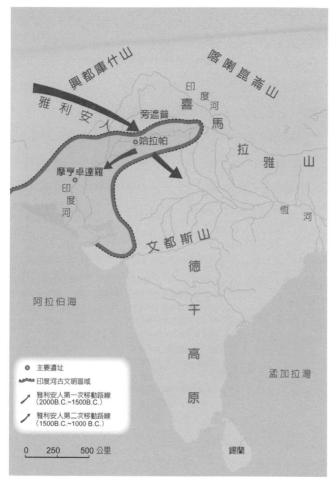

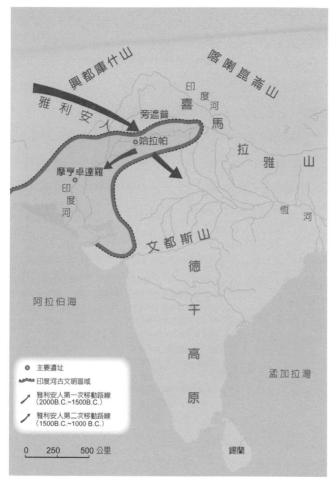

興都庫什山
喀喇崑崙山
雅利安人
旁遮普
印度河
喜
哈拉帕
馬
拉
摩亨卓達羅
雅
山
印度河
恆河
文都斯山
德
阿拉伯海
干
高
孟加拉灣
原
錫蘭

◉ 主要遺址
〰 印度河古文明區域
↗ 雅利安人第一次移動路線
　（2000B.C.~1500B.C.）
↗ 雅利安人第二次移動路線
　（1500B.C.~1000 B.C.）

0　250　500 公里

■ 印度文明地理區位。

　　印度的人種十分多元，就體質人類學而言，目前最多的六大人
種依序為：尼格利陀人（negrito）、尼格羅人（negrioid）、達羅毗
荼人（dravidians）、雅利安—達羅毗荼人（也稱北印度人）、蒙古
人（mongoloid）、北歐人（nordic）也稱印度雅利安人。印度的多
元人種也導致了印度的語言多元化，而由印度語言所形成的文字也

形成得非常晚，分別是三至四世紀形成的梵文（以天城體梵文對應於流行北印度的古典梵語這一支較爲固定）以及七世紀形成的巴利文（以拼音的巴利文對應於流行南印度的巴利語），但這兩支「語言文字」在十二世紀起回教勢力進入印度後，也因語言的逐漸轉化而成爲難以解讀的「死文字」。由於佛教北傳，「古典梵文」得以部分延用於北傳佛教的僧團中；「古巴利文」也因爲靠著佛教南傳，而被延用於南傳佛教的僧團中。只是古典梵文乃至於古典梵語仍爲現今主流印度語的重要來源之一[21]，另一方面許多北印度的重要歷史文獻是以古典梵文寫成，所以，目前古典梵文仍有研究所乃至大學的課程傳習，但已完全無法於日常生活中使用。

一、16 母音如下：

अ a ㄚ (喉音) ： आ ā (喉音)
इ i - (口蓋音) ： ई ī (口蓋音)
उ u ㄨ (唇音) ： ऊ ū (唇音)
ऋ r ㄖㄧ (反舌音) ：ॠ ṝ (反舌音)
ऌ ḷ ㄌㄧ (齒音) ： ॡ ḹ (齒音)
ए e ㄟ (喉音)
ऐ ai ㄞ (喉音)
ओ o ㄛ (唇音)
औ au ㄠ (唇音)
अं aṃ (唇音)
अः aḥ (喉音)

	(全清)	(次清)	(全濁)	(次濁)	(鼻音)
ka 行 (喉音) →	ka	kha	ga	gha	ṅa
ca 行 (口蓋音) →	ca	cha	ja	jha	ña
ṭa 行 (反舌音) →	ṭa	ṭha	ḍa	ḍha	ṇa
ta 行 (齒音) →	ta	tha	da	dha	na
pa 行 (唇音) →	pa	pha	ba	bha	ma
摩擦音 →	ya (口蓋音)	ra (彈舌音)	la (齒音)		
	va (唇音)				
吹氣音 →	śa (口蓋音)	ṣa (反舌音)	sa (齒音)		
	ha (喉音)				
複合子音	llaṃ	kṣa			

■ 梵文的音標系統。

21　梵語因爲梵文（即拼音的文字系統）的出現，才逐漸穩定下來，否則沒有文字的語言在人類的歷史上是很容易隔代或隔地就有「變化」出現，這也是在所有人類學裡，語言人類學的知識最不準確的原因。現今的主流印度語雖然梵語是其重要來源之一，但是古典梵語與現今主流印度語卻無法溝通，那是因爲經過十餘世紀的「外來語」混合及近百餘年來「英語」的混合才形成北印度的主流語言，並被「選定爲國語」。不過在二十世紀末整個印度還有百餘種完全不能互通的「方言」。

六字大明咒

Oṃ maṇi padme hūṃ

唵嘛呢叭咪吽

■ 梵文之大明咒。

■ 巴利文之標示牌。

■ 英文（上）、梵文（中）與巴利文（下）三者並列的標示牌。

以文字成形的時間而言，印度的口傳歷史（或史詩）終止的年代太晚（西元三至四世紀），加上口傳歷史裡又通常以宗教經典爲主，以致於「年代」都有誇大、加古、灌水的可能性。所以，除了印度外部歷史的記錄外，西元三至四世紀之前的歷史年代記年與記事，通常不甚精確且高度誇大。

■ 巫師像石印章／雅利安入侵前之帕哈拉文化。

　　在1930年代以前，印度歷史記載印度的文明源自於高貴的白色人種雅利安人，於西元前1400年的入侵。但是，就現有的考古資料

來看，印度文化最早成形於西元前2500年印度河流域的「哈拉帕城市文化」，這個文化推測在西元前1700年時突然消失。就哈拉帕文化考古遺址所發現的人類頭蓋骨所進行的研究，存在著蒙古人種、原始澳大利亞人種、地中海人種、阿爾卑斯山人種等。哈拉帕文明已有「文字」，但是至今卻尚未解讀成功，就部分解讀的資料來看，大部分的人類學者都推測這是「達羅毗荼語」，因而「斷定」此文明是由達羅毗荼人（Dravidian）所主導。

由於「哈拉帕文化」在1920年代大量挖掘，所以過去認為吠陀文化（所謂入侵的印歐人所帶來的高貴文化）是印度所有後期文化唯一的源頭的看法，似乎已不能成立，不過由於哈拉帕文明中的文字尚未成功解讀，所以，印度河流域文化與後來發達起來的印度—雅利安人的吠陀文化之間究竟有什麼樣子的聯繫，仍是一個尚未明朗化的問題，在證據有限的情況下，所有的說法也僅是「假說與推測」而已。

■ 印度摩亨佐達羅考古遺址。

遺址

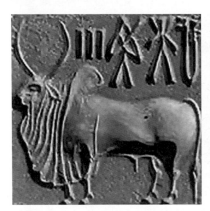

章印一

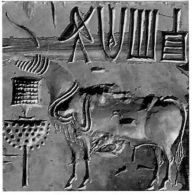

章印二

■ 哈拉帕考古遺址及出土具文字的「章印」，但其「文字」尚無法解讀。

　　雅利安人入侵印度，引發了吠陀文化，其確切的時間並不清楚（其實，連吠陀經典所支持的早期吠陀文化，由於印度文明裡「拼音文字」引入的時間很晚，所以吠陀經典也都只是口傳的經典，並無任何物質證據足以支持吠陀經典所敘述的時間，目前對印度早期歷史的斷代推測，也都僅止於其他文明裡文字的記載來推測），有的說法爲西元前2000年，有的說法爲西元前1400年，有的說法爲西元兩千年起雅利安人逐漸入侵印度，西元1500年前才大量入侵印度。

Narrative Design

　　不過，大體而言，西元前1500~前1000年之間，有一自稱高貴的白色人種由興都庫什山入侵印度次大陸，完成了印度河流域的征服並形成了早期吠陀文化，這是一般印度史研究者的共同看法[22]。早期吠陀文化仍介於游牧與遊耕之間的部落文化，由於此種部落文化強調征服的能力與征服者的地位，所以爲了防止混血而設置的種姓制度（Caste）雛形瓦爾納（Varna）已經形成，但並未嚴格執行，"瓦爾納"一詞在梵文中原義爲"色"，與征服者和被征服者的膚色有關。同時早期吠陀文化唯一的經典就是《梨俱吠陀》，此時雅利安人所形成的祭祀以人格神爲主，《梨俱吠陀》中列舉的神有三十三位，其中較常出現的（重要的）有戰神因陀羅（Indra，中國古譯帝釋天）、火神阿耆尼（Agni）、水神阿帕斯（Apas）、天神閼樓那（Varuna）、酒神蘇摹（Some）、太陽神蘇里耶（Surya）等。業報、輪迴與解脫的思想均未出現於此一文化中。

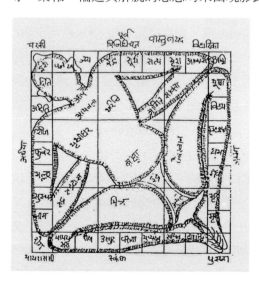

■ 曼陀羅（梵文Mandala）／婆羅門文化即顯示了清楚的種姓制度，提出婆羅門種姓是梵天的頭所衍生，刹帝利種姓是手臂所衍生，吠舍種姓是腿所衍生，首陀螺種姓則爲腳所衍生。

22　詳：高木森，1993；許海山，2006；Craven, R. C.，1997。

梵天　　　　　　　毘濕奴　　　　　　　濕婆

■ 印度教的三主神。從婆羅門文化轉化來的印度教文化，清楚的繼承了種姓制
　度，雖然現今印度的憲法規定廢除種姓制度，但是基於印度教在印度的盛行，
　所以種性制度在印度仍能以「文化制度」而不是政治制度而活躍著。

　　西元前1000~前600年之間，除了雅利安人以外，應該還有其它
白種人或黃種人（如釋迦族）也陸續入侵印度次大陸，以雅利安人
為主的部落民族勢力完成了對恒河流域的征服，此時雅利安人與其
它非雅利安人的入侵民族共同形成了晚期吠陀文化。晚期吠陀文化
止於北印度的兩大河流域，此時的征服民族與被征服民族已有明顯
的融合過程，這更加速了防止混血的呼喚。晚期吠陀文化明顯的表
露出這種「防止混血」的呼籲，也顯示了遊耕民族轉變為定耕民族
時文化的變形，更流露出一種思想征服的阿Q精神。

　　晚期吠陀文化由於定耕富裕，造成了吠陀文化的繁盛，在短
短的四百餘年間完成了百餘部口傳經典。而吠陀文化晚期的成熟表現
則是婆羅門教的興盛，以及婆羅門階級位居四種姓之首的成形。
一般而言婆羅門教的精義在於三點：一，吠陀天啓；二，祭祀萬
能；三，婆羅門至上。晚期吠陀文化或是婆羅門教文化的特點顯然
就是所謂『婆羅門至上』的衍生，此時以膚色區分征服者和被征服
者顯然已產生諸多困擾與窒礙難行，所以種姓制度應運而生。在
婆羅門教文化裡，人並不以膚色來分，而是以出生家庭（父母的

Narrative Design

同一階級）而定，這其實已經不是「防止混血」，而是防止血緣以外的財產繼承，權力繼承，乃至於職業繼承。人的階級劃分也不止於四大種姓：婆羅門種姓（僧侶知識階級）、刹帝利種姓（武士帝王階級）、吠舍種姓（農人平民階級）、首陀羅種姓（工人奴隸階級），還有比奴隸（被征服者）還低的不可碰觸階級（不願被征服者，或無可利用的被征服者）。但為什麼婆羅門種姓可以為居四種姓之首？佛曰不可說，因為這是神話，吠陀天啓。

西元前七世紀到西元前四世紀（西元前317年）在印度文化裡算是百家爭鳴時期，同時也是農耕定居的部落文化轉進到小型城市與國家的農工並進的城市文化階段。這個時期（三百年間）通稱「沙門文化」。沙門文化與其說是印度文化的百家爭鳴時期，不如說是婆羅門種姓墮落而刹帝利種姓竄起所形成的文化波動期。為了適應城市文化，像所有文明發展一樣，從部落到城邦小國，從城邦小國到城邦聯盟或小國兼併，在進入到大國出現，刹帝利種姓裡也出現了神話的建構，其中以釋迦摩尼創設的佛教與大雄所創設的耆那教開啓了非雅利安人思維的神秘花朵（都接受天啓說）。此一時期的婆羅門教雖然衰微，但是卻也與佛教、耆那教一樣，以極其繁複、神秘的「業報、輪迴與解脫」仁慈之說，為數百年後大國興起的殘酷征戰廝殺，舖平了璀璨的大道。

■ 佛陀首次講「佛經」的鹿野苑遺址，三百年後孔雀王朝增設阿育王柱（圖左粗壯的磚造柱），以示孔雀王朝發揚佛教文化之意。

■ 孔雀王朝建築遺址，鹿野苑裡阿育王磚柱上的細緻磚雕。

　　西元前296年，孔雀王朝的第二代帝王賓頭沙羅（Bindusara）以戰爭將孔雀王朝的領土擴張到德干高原（中印度），西元前261年，孔雀王朝[23]第三代帝王阿育王（Ashoka），征服南印度攻滅羯陵伽（Kalinga），俘虜十五萬人，殺十萬人，形成了印度史上第一個幅員廣大的統一帝國。根據傳說，孔雀王朝的第一代帝王　陀羅笈多（Chandragupta）信奉的宗教為耆那教或婆羅門教，第二代帝王賓頭沙羅王為耆那教信徒，第三代帝王阿育王本來也是信奉耆那教，在征服羯陵伽後改信佛教，並大力宣揚佛法。

　　同樣地，在佛教推廣的過程裡，也流傳著阿育王監獄因為佛教聖者的神蹟（投入熱水鍋受刑，水竟無法燒沸），以及阿育王征服羯陵伽時良心受到責備，產生悔恨和悲憫之情，所以皈依了佛教，

23　在孔雀王朝時期雖然文字已傳入印度，古梵語也成為北印度的共同語言，但整個孔雀王朝卻還是少有碑文與文字史的記載，這個階段雖然帝國武力強盛，但卻也還是神話與史詩的口傳歷史時代。

釋放了所有的俘虜，並獻身於實施大法，對民眾採用虔誠感化的政策。如同印度的許多傳說一樣（口傳歷史），這個傳說很難說到底有多少是真實的成分，倒是佛教宗教化之後明顯地激化了教徒編造故事以增教威及突顯佛教徒的主觀願望。

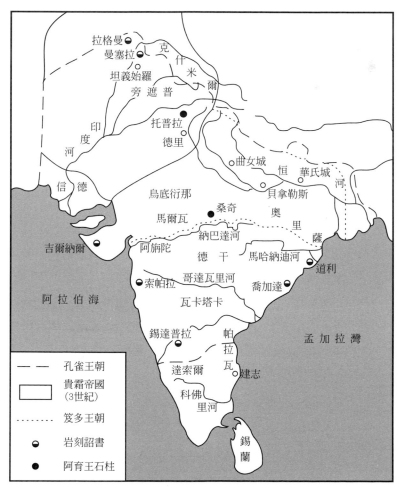

■ 孔雀王朝疆域圖。

孔雀王朝（約西元前322~前232年）在阿育王逝世後（西元前232年）很快的就瓦解了，帝國又分崩成為城邦。孔雀王朝的統治權僅止於首都華氏城而已，直到約公元前100年另一盤據印度北方的貴霜王朝（約西元前100~西元200年）也定都華氏城。

　　貴霜王朝之後北印度約在西元320年再度出現較為統一的王朝：岌多王朝（西元320~550年），也是定都於華氏城，只不過岌多王朝統治的範圍更小，幾乎只限於恒河流域及德干高原北麓。之後北印度又進入長期的城邦割據時代，直到更短更小的後岌多王朝（約西元606~650年）。此後除了北印度是小國林立之外，全印度幾乎都是群雄割據，其中較主要的有：曲女城地區的普拉提哈拉王朝（Pratihara）、比哈爾地區的帕拉王朝（Pala，約西元730~1175年）、孟加拉地區的色那王朝（Sene，約11世紀中葉至12世紀末）、德干高原地區的查魯基亞王朝（Calukiya）、帕拉瓦王朝（Pallava）。西元十一世紀起印度次大陸就像西元前十四世紀一樣的又興起了另一波「異族征服」。這次是突厥族帶著新的宗教：回教來改寫印度的歷史。到了十三世紀初整個印度又集結成四個較大的政體：第一個（最大的）就是德理蘇丹，也稱奴隸王朝（約西元1206~1500年），第二個孟加拉穆斯林王國（從脫離德理蘇丹獨立，但很快的又被德理蘇丹併吞），第三個巴曼穆斯林王國（約十四世紀初至十六世紀初），第四個位於南印度的印度教國家：維查耶那伽爾王朝（約十三世紀中葉至十六世紀中葉）。

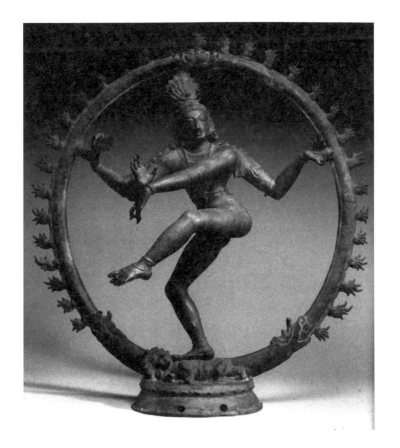

■ 溼婆祭舞／約十一至十二世紀青銅塑。

　　古印度較為完整的統一則為莫臥兒帝國（約西元1526~1707
年），莫臥兒帝國在皇帝奧朗則布逝世後（西元1707年），帝國
統治範圍幾乎只剩下德理皇宮周圍的小片區域，印度又進入群雄
割據的情況，各王國間又是長年征戰，互有勝負，只是這些勝負
已經不甚重要了。因為從十七世紀開始，歐洲諸國設立東印度公
司，勢力早已伸入印度，而歐洲諸勢力之間在印度的戰爭才決定
了印度的命運。

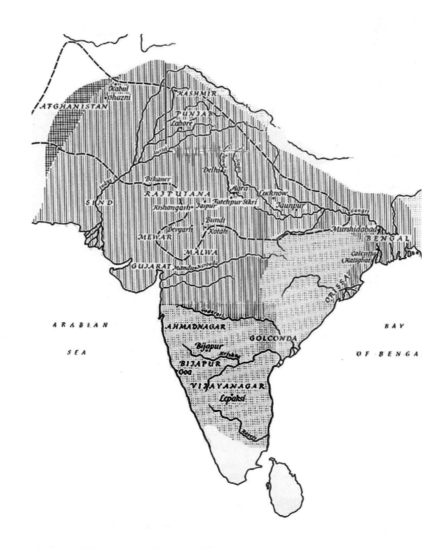

■ 莫臥兒帝國（蒙古人的帝國）疆域圖。

　　歐洲諸勢力的戰爭終於在十九世紀初由英國將法國勢力逐出而
告終，接下來便是英國對紛亂的印度的征服過程，十九世紀中英屬

東印度公司幾乎征服了全印度，並急於將英屬東印度公司改為英屬印度王國，1877年，英國維多利亞女王成為印度女王，印度正式淪為英國的殖民地，印度的領土達到了歷史的高峰，名目上都是英國女王的財產。

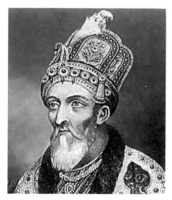

蒙吾兒帝國最後一個皇帝巴哈杜爾‧沙吸食鴉片而荒廢政權於1857年被東印度公司軟禁。

目前印度境內仍有不少流浪漢，以兜售雜貨與鴉片、大麻及號稱神人治病為業，英國東印度公司在印度種植鴉片並強制銷往中國以換取白銀，其禍害延續至今。

■ 英國東印度公司擁有軍隊、傭兵並以販售鴉片獲取暴利來支撐殖民地的擴張，終於在1857年假藉「巴哈杜爾‧沙叛變」而將蒙吾兒帝國徹底消滅，並於1877年成立英屬印度王國，英帝國維多利亞女王則（兼）任印度國王，而東印度公司主導的鴉片種植禍害遺留至今。

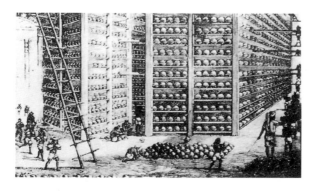

■ 英國東印度公司國在印度的鴉片倉庫，十九世紀版畫。

■ 英國侵略印度的時程地圖,除了征服蒙吾兒帝國政權以外,也透過戰爭將印度境內的葡萄牙、法國的勢力排除於印度之外,形成一個面積極大的印度王國,但在二次大戰後卻設法將「印度王國」一分為三,成為(西)巴基斯坦、印度與孟加拉(東巴基斯坦)三個互相對立的「殖民地獨立後的國家」。

　　英國就像虛構的雅利安人一樣,號稱帶來印度新的光明:倫理、民主、科學、統一。但新印度王國畢竟是東印度公司的化身,執行的是種植園區的科學實驗,以及殖民末期短暫培養後殖民代理人式的民主。最後英國將統一的印度撕裂為兩塊半後(巴基斯坦、印度、與半獨立的孟加拉)聲稱已給予被殖民者最大的利益便轉身離去。印度成為培植下的民主共和國,卻邁不出民主的腳步,邁不出後殖民與大英國協的陰影,快樂的享受著大英國協所給予的一切利益,只要他能說英語。

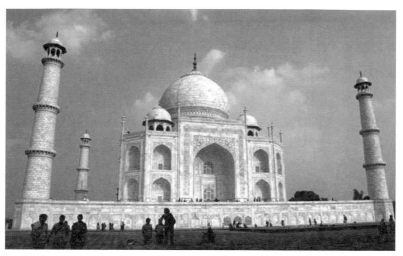

■ 泰姬瑪哈陵。

■ 細密畫。

權力結構
與
人文想像

03

3-1　中國文明裡的權力結構、宗教及人文想像

　　權力結構與宗教當然不是文化的主要成份，但是權力結構與宗教卻特別能主導「人文想像」，甚至於主導文明的走向。例如，在人類文明的發展歷程中，絕大部分的時段，都是服膺於「權力就是知識」的思考。然而，權力的樣態多變，多變到讓人類忽略了「權力」的暴力基底。權力更擅長披上種種「不是暴力」的外衣，而權力所披上的第一件外衣就是「宗教」，不管是薩滿教、巫術或所謂進化的「宗教」。

　　中國最早的宗教就是周朝建國時的「天子教」，只是它並沒有以「天子教」的稱呼出現，而是以儒家改寫過的「禮樂制度、倫理制度與孝道」的面目出現。「天子教」產生於西元前十一世紀，當時的中國已出現了頗為固定的文字系統，也就是金文或銘文（甲骨文與篆文之間的文字系統）。

　　「天子教」由皇帝封神（早期稱為封禪）的慣例，無形之中使中國的宗教永遠臣服於政治之下。因為宗教永遠臣服於政治之下，所以除了南北朝時期略有宗教狂熱的帝王出現以外，中國文明裡少有「國教」或宗教治國的權力形態，也因此長期帶給中國宗教信仰的高度選擇權（自由）。也無形中養成「天理昭昭，屢試不爽」的信仰，直到佛教進入中國後，這「天理昭昭，屢試不爽」才出現中國佛教式的調整版：「善有善報，惡有惡報，不是不報，時候未到」。乃至於「天」的擬情化（而不見得是擬人化）的長遠發展。

　　中國的宗教除了「天子教」以外，在西元一世紀（西元68年），佛教就透過漢明帝的因緣，請來天竺高僧建白馬寺翻譯「四十二章經」，開始了佛教中國化的歷程，但當時信徒不多。到

Narrative Design

了東漢末年（西元130年前後），道教的始祖張陵，結合既有的道家思想、方術思想而成立了張天師系統的正宗「道教」。至魏晉南北朝時期，中國南方興起玄學之風，爲道教的興盛準備了材料，中國北方則同時興起佛教的興滅動盪及激進的漢化過程，爲佛教入主中國起了鋪路的工作。

唐朝是佛教與道教在中國的興盛期，同時也是中國化佛教外傳朝鮮、日本的興盛期。在唐朝，佛教不只是中國化，而且是徹底的中國化[24]，中國的佛教除了佛、法、僧三寶以外，北傳佛教不僅強調佛像崇拜，還強調中亞才有的特殊「供養人」制度，這造成了許多王公貴族在多行不義的同時，卻又捨宅興佛修建功德。而唐朝當時更訂立了佛寺免稅的莊園經濟，使得許多投機份子，藏身於佛寺之中，唐朝政府在幾經興佛滅佛的波動後，終於制訂了「僧人不婚」與「持牒登錄」的管理制度。另一方面，唐朝末年印度佛教的支派「秘宗」傳入西藏，並與西藏的原有民俗宗教：苯教結合，更加圖像崇拜與所謂「活佛」崇拜（將活生生的人當作佛來崇拜），爾後便成爲了現今人們所熟知的喇嘛教，並盛行於中國的游牧民族間（從這個角度來看應該與釋迦摩尼所創的佛教應該有很大的差異，甚至說有本質上的差異了吧）。

唐朝之後也有其他的宗教進入中國，諸如：祆教、摩尼教、印度教與回教，而祆教、摩尼教、印度教幾乎只殘留少數的傳教痕跡和古蹟文物留存。只有回教因爲突厥族與中亞民族長時間地持續向中國移民，而在中國文化裡站穩了「種族宗教信仰」的腳步。如此名目的三大宗教「道教、佛教、回教」都在所謂的「天子教」的統

24 現存的北傳佛教有許多制度與思維方式是與「印度文化」無關的，而在南北朝所出現的佛教禪宗，更可視爲「老子化胡說（意思即提倡道教的老子西出涵關後成爲佛教的學說）」的南北朝版本。簡單來說，南禪的不立文字直指佛心與當頭棒喝參破公案都可視爲道家思想的佛學版本。

83

領下相安無事地分享著權力，直到十九世紀中基督教夾著槍砲侵略中國的餘威，打破了「道教、佛教、回教」的信仰自由地盤。

　　中國的權力結構（政治組織）歷經的變化很少，商朝之前可能有所謂奴隸王國的雛形痕跡，但並沒有太多的實質證據，周朝八百年則很清楚的是封建制度，這是以周朝的皇室為主、周朝建國過程（滅商的過程）中的功臣及商朝的皇室為輔所建立起來的宗法治度，這個制度只存在於周朝與西漢初期，而且這個制度並不以奴隸生產為主要的經濟基礎。秦朝以後，中國文明裡的權力結構只有標準的官僚帝國制或郡縣帝國制，這個官僚帝國制從來不倚賴多於國民的奴隸當作生產力的基礎，也就是說從秦朝到清朝的兩千餘年間，除了漢朝初期的封建郡縣並行制以外，所有的封王、封爵都不具有兵權、司法權與稅收權，當然也就不是封建制度了。

　　約在西元元年時[25]，中國文化早已捨棄了封建制度，改以官僚帝國制，官僚帝國制一直維持了近兩千年，西元1911年孫文先生推翻了清朝，建立中國民主共和國，並自創了五權分立（所謂行政、立法、司法、考試、監察）的「總統民主制」，但是這個自創的權力制度至今仍在實驗調整中。

　　然而，在分析宗教與政治結構的更替消長時，或許我們也可以從神話故事的角度，對於這些人間的權力情狀進行一個不同面向的理解。筆者認為不管是宗教或是政治，當中建構的過程其實都需要「神話」來激勵，而這其實也是一種撫慰人心的「人文想像」。

　　以中國為例，中國文化裡最早建構的神話是「盤古開天、女媧補天」以及「西王母、東王公」神話，其次就是前述「天子教」的封禪神話。然後進入史詩的年代，所謂祖先功能神的史詩（諸如：

25　約西漢的漢平帝時期。

有巢氏、神農氏、倉頡）與後製神話的年代（文字記錄發達後所建構的神話），這些後製神話裡大概以明萬曆年間許仲琳所著的《封神演義》（也稱封神榜）最具中國文化的歷史人文想像，因為他補足了周朝建國的模糊部分，不是用歷史事實與考古證據來補足，而是用想像力來補足。

　　中國宗教裡的神話建構純粹是人間權力結構的模擬版，不管是道教的神話系統或是經過中國化的佛教神話系統（或神階系統），而且這些系統永遠處於寫作進行式之中，佛教與道教的差別在於前者少量地加入中國歷史人物，而道教神話系統則大量加入中國歷史人物。道教神話系統中神仙當差的民間論述，反應了中國人間現實的困境與祈願，就好像「包青天」戲劇的熱賣不表示政治清明，恰恰相反地表示了人倫愛情上的陳世美與宮廷鬥爭的黑暗面太猖狂。

　　中國最早文字紀錄的人文想像則是《詩經》，現留存的《詩經》是經過孔子刪節後的版本。孔子刪節的原則為「符合禮教」，但是詩經的風、雅、頌分類則顯示出中國文學起源的三種重要形態：一，風（採風）：真實描述民情與人民對統治者的埋怨、諷刺；二，雅：宮廷裡舞樂的歌詞，通常是讚頌與溢美之詞；三，頌：祭典和對無形天神的感謝詞。中國文學的技術面也是由《詩經》中的賦（強調文字的聲韻組織）、比（強調文辭的比喻及象徵修飾）、興（強調有感而發，不要無病呻吟）三種創作原則劃下了基礎。而中國文學的文類則是從詩經的原詩體，發展到漢賦，發展到六朝的駢文，再發展到唐詩、宋詞、元曲、明清傳奇（小說）。

　　中國文學到了元、明朝才開始當作戲劇的支援角色，到了明朝中後期確立了戲劇以情為主（湯顯祖的主情派）的訴求及詮釋方式。不過中國戲劇的發展，卻早在明朝以前就養成了強調「忠、孝、節、義」的歷史劇傳統。直到1930年代白話文運動下的「話劇」出現為止，「扮仙」的酬神戲傳統、「以情為主」的戲劇理論

或觀點只是增添中國戲劇的感動能量，皆未曾改變中國戲劇仍然以「天子教」爲核心價值觀的創作與欣賞態度。

3-2 西方文明裡的權力結構、宗教及人文想像

　　西方文明裡的宗教最早出現於希臘人從拜物教轉變爲城邦守護神的過程，可能是因爲希臘文明較無血緣祖先崇拜的習慣，所以在希臘城邦文化的形成過程中，希臘神話系統中的「功能神」性格，也此發展得特別細緻。我們可以把所謂的功能神，理解爲人類文明發展過程中「發明」與「發現」等歌頌或利用「對象」的神格化產物。諸如：神農氏嘗百草而發明與發現了農耕醫藥，神農氏就是典型的功能神，又如西方文明「發現」太陽對季節變化與萬物生長的重要性乃至於「太陽」與「火、光、熱」的雷同性，「太陽神」在希臘神話裡即佔有重要的地位，那麼太陽神就是典型的功能神。而在「功能神」的神話系統中「功能多於情願」的強調，也在希臘神話與希臘的宗教信仰裡表達得非常清楚。特別是希臘城邦時期對城邦保護神的選擇上，幾乎完全以「戰爭的輸贏」爲選擇的標準，打勝了就對城市守護神的神殿大肆修建，打敗了，守護神就被冷落，甚至另擇一位守護神，而不會一廂情願地持續祭祀「戰敗」了的守護神。這種「優勝劣敗」與「英雄崇拜」的價值觀，也就爲西方文學的發展定下了基調。

羅馬文明裡的宗教當然也經過拜物教的階段，只是到了羅馬站上西方文明主導者的位置時，羅馬的宗教早從拜物教、守護神到了「英雄萬神」信仰，萬神殿入祀凱撒的行為，顯示羅馬文化只有英雄崇拜而沒有鬼神或祖先崇拜的習慣。因此羅馬文化是直接以他們熟悉的神祇名稱及拉丁語翻譯了希臘神話當作羅馬神話。

在西方文明裡出現的第二個宗教則是天主教，天主教在西元三、四世紀站穩腳步後，過度地涉入了人間的權力結構，「宗教戰爭」、「屠殺異教」、「犯罪贖罪」、「販賣贖罪卷」、「只有禮拜日道德才上班」等荒謬的思維和現象，養成了西方文化中冒險犯難的精神。除此之外，也造成了以「上帝選民說」為包裝的「白種人中心主義」。然而，這樣的思想卻也在西方文明的演進中踢到了兩次鐵板，這兩大鐵板也就是真實的十字軍東征與想像中的十字軍東征[26]。

天主教為西方文明所帶來的神話系統就是「新約」與「舊約」的豐富神話故事，特別是這些神話故事在中世紀和文藝復興初期，幾乎成為了所有造形藝術必然的主題。西方文明裡的權力結構是以希臘文化為源頭，由於當中歷經了太多的變化與樣態，筆者在此化繁為簡地提出以下的描述。希臘時期經歷了民主制、君主制與寡頭貴族制的實驗與實踐，不過這都是建立在5000位公民、兩倍非公民（女性及小孩）、接近兩倍奴隸的規模與城市周圍近十倍的可耕可畜牧地基礎上的權力結構。所以，應該稱為奴隸主民主制、奴隸主君主制與奴隸主寡頭貴族制才恰當。亞歷山大帝國時期為奴隸主帝國制，羅馬時期在義大利的階段則經歷了奴隸主君主制與奴隸主共

26　在真實的十字軍東征結束後，西方的基督教文化仍繼續著他們想像中的十字軍東征，特別是從大航海時期，發現新大陸之後，西方的基督教強烈地歧視異教徒，並認為異教徒都是邪惡的。

和制（所謂有財產的就是公民的制度），到了站上歐洲大陸的舞台後則進入了奴隸主帝國制。

　　羅馬帝國滅亡後，西歐與北歐重新回到游牧民族的部落制，並由部落制發展出西歐封建制，這種以騎兵爲主的西歐封建制允許奴隸的存在，只是奴隸的來源愈來愈有限，因此也帶動了以海運爲主的奴隸販賣市場機制。

　　南歐及東歐則是分裂爲更小更多實驗著君主制的王國，中世紀後期十字軍東征後，不但城市崛起，商人崛起，許多封建小諸侯因爲向商人借錢無力償還，便以「出售特許」來償還債務。而商人最想得到的「特許」則是「城市自治權」，所以，十一世紀後雖然西歐的封建制逐漸合併成較大領土的君主制（國王制），但是這些君主也往往視情況出售「城市自治權」給商人行會或商人家族，南歐與東歐等較大的城市早就轉變爲商人家族潛主制，盡情的實驗著各式各樣的「有限民主娛樂制」（都市的發展乃至於城邦的發展表面上是民主制，實際上卻是由潛主來決定民主遊戲規則）。

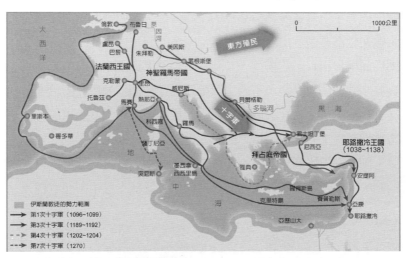

■ 十字軍東征造成中世紀城市的崛起。

文藝復興後，封建制度崩潰，歐洲大部分地區的民族國家逐漸形成，國王制成爲了主要的權力結構，城市民主治只限於自治範圍而不涉及司法與軍事範圍。

十八世紀啓蒙運動後君主立憲制的出現成爲國王制失靈的選項之一，法國大革命後有限民主制則成了爲國王制失靈的必然選項。十九世紀後社會主義運動則極力推動共產民主制爲革命後的理想選項，只是，共產民主制只在二十世紀初北歐的蘇聯及其附庸國家積極的實驗中，法西斯民主制（軍國主義民主制）又短暫的在義大利與德國實驗過，二十世紀末共產民主制在北歐的實驗則是徹底失敗，就連退回一步的社會民主制都不太容易佔有理論市場。這些制度相繼的被淘汰，也使得共和民主制與君主立憲制幾乎成了西方文化無可奈何的僅存選項了。

西方文化的人文想像就文學而言，亞理斯多德的《詩學》是其理論源頭，希臘神話與史詩則是其「題材」源頭。西方文學文體的發展則爲希臘時期的韻文、羅馬時期的演說文、散文（由修辭學支撐）、文藝復興後的劇本文（韻文）與傳奇小說、到現代的小說文。西方戲劇的發展則爲希臘時期的「悲劇爲重」，到羅馬時期的無所謂戲劇，到文藝復興時期的喜劇、悲劇、歷史劇並重。

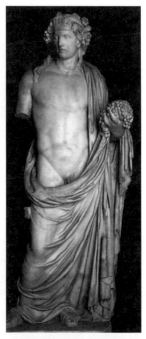

■ 酒神石雕像，希臘戲劇的起源就在於「酒神祭」的擴大。

西方文化的人文想像就造形藝術而言,可以希臘時期的「理想寫實主義」為典範;羅馬時期承續此「理想寫實主義」並偏重寫實面;中世紀則可稱為「象徵主義」時期,並以裝飾為美化的原則;文藝復興則再度興起「理想寫實主義」並偏重可計算的理想面;巴洛克、洛可可時期則為文藝復興風格的裝飾化與立體化(注重光線與空間效果);新古典主義則為「幾何寫實主義」,偏重可計算的推理面。而在新古典主義之後因為相機的發明,造形藝術也因此步入了眾派林立的風格實驗期。不以唯美寫實為尚,專以打倒傳統為高,風格的隨心所欲已超出西方文明的審美經驗,直到後現代藝術興起,才又撿回傳統與承認多元審美價值觀、承認文化相對論的心理準備。

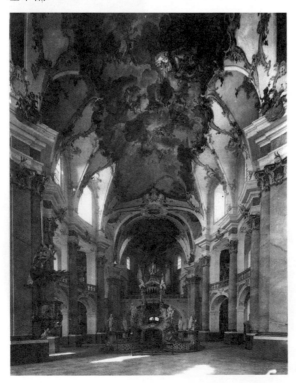

■ 巴洛克建築內景。

3-3　波斯、阿拉伯的權力結構、宗教及人文想像

　　美索布達尼亞、波斯、阿拉伯文明的權力結構、宗教及人文想像有太多的跳躍，唯一一致的連慣性就在於游牧文化與定居農耕文化相對的搶奪「城市文明」的成果，在這種搶奪或適應的過程裡，文明的經營者並沒有長遠的歷史思維，也沒有太多「記取大自然教訓」的謙卑心態。在本節當中，筆者先預設了這個前題，再來描述波斯阿拉伯文明裡的權力結構、宗教及人文想像，才能勉強的找到「承傳發展」的記憶，或許這種「承傳發展」的模式根本就不是出於文明經營者的意願也說不定。

一、美索布達尼亞文明

　　美索布達尼亞兩河流域文明以時間的順序依次出現過蘇美文明、古巴比倫文明、亞述文明，和新巴比倫文明，這些文明大致記錄了游牧民族與城市民族間的不斷興替，據有城市的民族往往更容易累積文明成果與物質生活條件，但也容易「腐化」而爲四周游牧民族所侵略與替代，進而另一種民族興起，但其間的文明並無太大差異，所以，僅以起源的蘇美文明來描述其權力結構與人文想像。

■ 人類最早的文字：蘇美文化裡的楔形文字。

　　美索布達尼亞被視為考古證據裡人類最早的文明痕跡，也是人類最早文字的起源地區之一，更是人類最早游牧文明與農耕文明衝突、碰撞、融合的地區。可惜的是美索布達尼亞的兩套文字系統：象形文字系統、拼音文字系統只有後者獲得充分完整發展的進程，前者在短期的發展後就消失了。更令人遺憾的是，每一次游牧文明與農耕文明的衝突或與戰爭，總是以游牧文明血腥地佔有農耕文明

的累積成果爲收場，而戰勝的游牧文明在佔據城市後，便好像得了病一樣，等待著下一個新興的游牧文明來擷取。所以，兩河流域文明的權力結構永遠停留在部落戰鬥共同體→奴隸君主制→被奴隸族長制→（如果有機會逃脫的話）部落制→（如果有機會壯大的話）部落戰鬥共同體→奴隸君主制的循環中。也許有所謂的長老制乃至於有限的公民民主制曾經發生，但是都抵擋不了美索布達尼亞文明經營者隨時進入戰爭的狀況。所以，長老制與有限公民民主制對美索布達尼亞文明而言只能算是變態的插花，而不是常態的制度。

對應於美索布達尼亞文明的權力結構只強調武力上的優勝劣敗，而神祉的概念一直停留在統治者用以「威嚇」被統治者的階段，所以，它的宗教形態只能是薩滿教與萬物有靈教的混合體。司祭往往是王權的一部份，也沒有司祭階級的形成。在烏爾第三王朝時期（也稱新蘇美爾時期，西元前2050~前1900年）曾有天神，祖先神與功能神的概念發展起來，但並沒有明確與固定的祭祀痕跡，卻建構了神話、史詩、歷史混合體的《吉爾伽美什史詩》與層層疊起的祭祀高壇。

美索布達尼亞文明裡最豐富的人文想像就是《吉爾伽美什史詩》，其內容主要是在記述「吉爾伽美什」建城與治理國家的成就，以及如何爲民除害的消除「妖獸」，以及因而觸怒神明的鬥爭過程。神話故事的最後，吉爾伽美什憑藉「祖神」的協助而企圖尋找「長生不老之草」，卻因被「蛇」叼走而功虧一簣（所以人類就沒有辦法長生不老）。

二、波斯文明和阿拉伯文明

波斯文明約於西元前六世紀崛起於伊朗高原。在波斯文明興起之前的小亞西亞地區就有相當的城市文明，同時在前希臘時期也形成希臘的主要殖民地之一，並留下希臘神話中極其出名的「征服特洛伊」與「木馬屠城記」，只不過西元前六世紀前後，源於伊朗高原的波斯文明興起，而了文字歷史時期，小亞西亞就是波斯帝國的勢力範圍，而歷史上最造的東方與西方文明的「遭遇戰」就是西元前492年的波斯與希臘的戰爭。

波斯文明的權力結構則只有一個：奴隸帝國制，這與羅馬的奴隸帝國制有些不同，可能沒有男奴（也可能平民就是男奴），而有女奴，女奴的培育以歌舞爲主。

波斯文明的宗教有三個，分別是創建於西元前七世紀前波斯時期的索羅德斯教（即拜火教或祆教）；創建於西元三世紀的摩尼教以及興起於西元五世紀的祆教馬茲達克派。就宗教形態而言分別屬於三宗論、二宗論與一宗論。由善、惡、功能神的三宗論走到善神惡神的二宗論再走到突出主神一宗論。波斯的宗教通常強調神是沒有形體、形體不足以限制神的形象，以及善惡兩極對立鬥爭的思想，也因此強烈地具有排除偶像崇拜的傾向。波斯文明的人文想像偏向善惡兩極思考，神話建構只有在回教時期的後製神話、史詩、戲劇混合體《列王記》。

回教阿拉伯文明的權力結構只有兩個：部落王國制、帝國制，特別的是，它們往往都是政教合一的權力結構。回教阿拉伯文明裡的宗教只有一個：回教，由穆罕默德創立於西元七世紀。

回教阿拉伯文明裡的人文想像沒有神話，只有改編於印度及波斯的《一千零壹個故事》，沒有太複雜的寫實藝術，只有接收自波

斯活生生的女奴歌舞。從美索布達尼亞、波斯、阿拉伯文明的延續
性來看，這個文明體系具有愈來愈精簡的繼承過程。

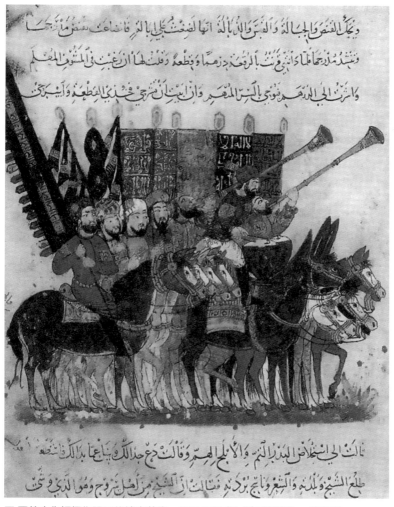

■ 回教文化裡極為罕見的繪畫藝術，西元1237年《麥嘎麻特》一書插畫。

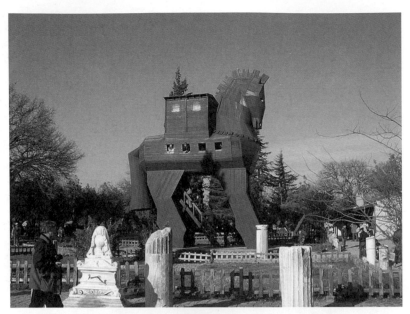

■ 西亞地區的造像主題之一：木馬屠城記。

3-4　印度文明裡的權力結構、宗教及人文想像

　　印度文明裡的權力結構、宗教及人文想像其實是多元並存的，但在口傳歷史與文字歷史裡卻書寫成萬世一系的樣子。印度的文字起源甚晚，大約到西元三世紀才有較固定的北印度古梵文，到七世紀才有較固定的南印度古巴利文，所以印度的口傳歷史與神話製造仍是進行式，印度的宗教也是進行式。

Narrative Design

　　印度文明裡的權力結構表面上是部落制、君主制、帝國制的進化過程，但歷史上印度成為一個統一的政治實體最多只佔三分之一的時間，換句話說印度在歷史長河中上百個、上千個王國和部落廝殺互動才是「常態」，統一的帝國則是「非常態」。印度文明裡更隱性的權力結構則是種姓制度，種姓制度大約在後吠陀時期形成，經由印度宗教的加持，種姓制度愈來愈複雜也愈來愈根深蒂固，可以說是人類文明裡最為堅韌不拔且最有效的權力結構。

　　印度文明裡的宗教被口傳記錄下來的依時序分別是：吠陀教（西元前十四世紀至前七世紀）、婆羅門教（西元前七世紀至西元三世紀）、佛教（西元前五世紀至西元七、八世紀）、耆那教（西元前六世紀或五世紀至今）、印度教（也稱新婆羅門教，西元三世紀至今）、回教（西元十二世紀至今），和錫克教（西元十六世紀至今）。在如此眾多的宗教裡，除了回教與錫克教沒什麼神話以外，每個宗教都有極其繁雜的神話，而且每個宗教的支派也都有自編歸宗的神話，而在這種多神話中影響印度人文想像最深的就是印度教神話：《摩訶婆羅多》與《羅摩耶那》。《摩訶婆羅多》記述北印度婆羅多族的兩支後裔族群間爭奪王位的故事；《羅摩耶那》記述印度教三大神之一：毘斯奴「化身」為「十車王」的長子羅摩，卻因十車王傳位於寵愛妃子所生的婆羅多而「外出建國」，最後重回天堂的傳奇故事。

　　另外，印度各宗教裡的「達摩（正法）」思想及「輪迴、化身」思想，也使印度的音樂、舞蹈與戲劇在印度教興盛後有程式化（格式化）與典型化的趨勢，只是這種趨勢並不會限制了藝術發展的擬情想像，因為不但「惡未必有惡報，就是要報且看來世」，擬情與劇情握有極大的編著自由和發揮空間，又怎麼會限制了藝術的發展呢。

四大文明
的
審美取向

04

在討論了各文明的歷史發展以及權力結構之後，接著我們便要切入分析各文明的審美取向。而在我們瞭解各主要文明的審美取向與審美取向定位之後，該如何轉向到設計美學原理的探討，則又可以再細分成四個部分。其一，為什麼設計美學與各個文明體系的審美取向有這麼密切的推論關係？其二，設計美學裡形式向度的精要怎麼形成？其三，設計美學裡意涵向度的精要怎麼形成？或是說敘事設計美學的材料精要怎麼形成？其四，敘事設計美學怎麼操作？或是說怎麼在設計藝術創作時運用「敘事美學」的法則來形成設計藝術作品？

　　本章試著從美的本質、美的形式、美的意涵等三向度對此四大文明的審美取向進行定位，並說明這些審美取向形式呈現的原理。筆者先列一個表格簡要的將四大文明審美取向做一初步定位，如下。

表4-1　　四大文明審美取向簡表

	美的本質	美的形式	美的意涵
中國	健康	**合** （合圖、合字、合意）	體現於神話中： 其內容包括了政治權力的展現，以及對仙人的理想化與對賢人的紀念。
西方	理式與形式	**合** （幾何數論之合）	體現於神話中： 主要概念是「英雄」，講述主體的超越與勝利。
波斯與阿拉伯	信仰	**合** （幾何合圖）	對宗教的讚美。
印度	**梵我合一**	**融** （化為一團）	體現於神話中： 人格神對於人世間的高度涉入。

4-1 中國文明審美取向的描述

　　中國文明裡美的本質向度在於「健康（health）」。這主要是從中國文明初長成的周朝禮樂制度與美這個字的字意來詮釋。說文解字曰：「美，甘也。從羊大。羊在六畜主給膳也。美與善同意。」這表示：美就是好吃，美就是善。美這個字是由「羊與大」兩個字組合而成，祭祀的時候要挑大隻一點的羊，才是好吃好看，才能表達祭祀的敬意與誠意。「羊大為美」又可以有兩個解，其一為：挑大隻一點的羊；其二為：以大數法則來挑羊，就是挑最普通的，能代表大數的羊。以前者的詮釋較為常用，不過兩解都是指向「健康」的羊，所以筆者認為美的本質就在於健康。

　　「健康的外貌、健康的聲音、健康的味道、健康的意涵」與「美貌、美味、美樂、美意」之間應該可以互相替換。也有學者認為美的本質是「善（righteousness）」或「和（harmony）、中和」，但是「善貌、善味、善樂、善意」及「和貌、和味、和樂、和意」在中文語境裡並不常見，還不如「好的貌、好的味、好的樂、好的意」的「好（good）」字來得普遍。

　　中國文明裡，美的形式向度在於合（fit or fitness）如果單就視覺向度來說，那就是傳統彩繪工匠所稱的合圖、合字與合意。「合圖」指符合構圖元素的數位（數字與序位）關係；「合字」指符合尺寸與吉祥數；「合意」指符合主人意及符合主題。這合圖、合字、合意只是最初步的傳統老工匠經驗之談，如果我們從所謂的中國美學思想史來細究的話，可能還可以有更多更豐富的形式向度的細項規則，將於下一章提出。

　　美的意涵向度在於：從封神到「人情義理」。這是從人與宗教的關係來解釋。在中國無形的「天子教」裡，天子握有封神的權

力，但是在民俗記憶的封神榜裡卻是聖賢姜子牙封神，周武王封列國諸侯。這表示民俗記憶裡「得道的賢人、聖人有紀念開國有功烈士的權力，而現實的王權有分封諸侯的權力」。

中國文明裡對「神」的態度就是「天、地、人」關係的最終人文想像，這表示人以聖人的姿態來封神，是以明事理、念舊情的姿態來對「神」進行功能定位與紀念，進一步則追求人意與天意之間的「情投意合」，如此才可能「有我有道，人道互動」。另一方面，從春秋戰國時代起，中國也發展出「仙」的概念，相對於「神」的天生，那麼「仙」則是凡人修練而成的。所以「仙」就是混合了「人情世故的現實」與「人道互動」後的「神」，也是兼顧理想與現實的「神」。

整體來說，中國文明裡的宇宙觀是「有情的宇宙觀」，老天本來是有義無情的。這裡的天就代表「公領域」，在中國人的思維習慣裡，就算是「公領域」也要有情有義，要不，至少看起來、說起來也要是有情有義的樣子。中國的戲劇發展，雖然在明朝時出現個「主情派」的理論兼實踐的劇作家：湯顯祖，但民俗戲劇裡強調「忠、孝、節、義」的劇情卻也往往令人義憤填膺或熱淚盈眶，為什麼？除了投入說、移情說、淨化說以外，筆者認為中國的戲劇核心在於詮釋「人情義理」，人情義理詮釋得愈符合「人心向背」就愈感人，而湯顯祖只是看出戲劇的張力要由「合情的誇張」來填補，而不是「合理的誇張」來填補。

簡單的說，中國文明裡美的意涵向度為：從封神出發，朝向「人情義理」的詮釋。

4-2　西方文明審美取向的描述

　　西方文明其美的本質在於：理式與形式（idea and form）也就是「理想的形式」。這是從柏拉圖的理式論（理念論）及亞理斯多德的形式論（操作論）出發。

　　在西方文明中，美的形式向度在於「合」（fit），不過這是建立在畢達歌拉斯數論之上的合，所以朝向幾何合圖與數字比例的方向展開。美的意涵向度則在於「英雄」（hero）。這是將亞理斯多德的悲劇理論放在希臘殖民建城的歷史脈絡下來解讀。不管希臘悲劇或是希臘神話，其實都在追求一種勝天（所謂不向命運低頭）的人欲縱流。人欲縱流或許在希臘文明的記憶裡較有節制，但是經過羅馬帝國的洗禮，那就縱流成河了。透過基督教的淨化，人欲的大河變成了小溪，但是好像只有禮拜日變成小溪，非禮拜日還是一樣。西方文明裡美的向度如果只停留在詮釋英雄，那麼對自然於天道而言，對非我族類而言，那就容易走向「有我且只容得我」就算命運已定，也還是「有我且只容得我」，我們想想，雖然亞理斯多德指出戲劇的第一要素在情節，也指出「合情的想像比合理的可能，更為可取」，但是我們看看希臘悲劇的劇本，在既不合情又無可能（合理）的連結裡，怎麼總是以「命運」一筆帶過呢？如果我們將亞理斯多德的《詩學》與希臘悲劇的情節發展一起放在希臘殖民經驗的背景來看的話，為什麼悲劇的演出會成為市民免費分享的重要活動？為什麼亞理斯多德要提出「淨化說」？這難道不是城邦在對公民進行「義務教育」嗎？這難道不是城邦當政者企圖引導一種「冒險犯難」的精神與習性嗎？這不是在推動一種奮鬥的價值觀嗎？否則明明是婦女發洩情緒的酒神祭，怎麼會發展成強調「悲劇」貶低諷刺打諢的「喜劇」呢？

4-3 波斯、阿拉伯文明審美取向的描述

在波斯和阿拉伯的文明裡，美的本質在於「信仰勝於情感」，這不管在兩河文明時期的「信仰」、波斯時期的「信仰」或阿拉伯回教時期的「信仰」而言都是如此。而西亞的「宗教信仰」確有愈來愈簡潔化的趨勢，美的本質也趨於簡潔。

在波斯和阿拉伯的文明裡，美的形式在於幾何合圖，由於在波斯時期曾於亞力山大帝國的統治下受希臘建築的影響，而引進了「幾何合圖」的審美觀點。而在回教阿拉伯時期透過伊斯蘭經院哲學的特殊派別：「伊斯蘭精誠兄弟社」研究引入畢達歌拉斯學派思想，將形式美的原則定位於「數的關係」，更加強了「幾何合圖就是美」的信念。

關於美的意涵向度則在於「從宿命英雄走到頌主英雄」，或是說「從崇高到宿命再到讚美主」。兩河文明主要在詮釋人主的崇高，波斯時期在詮釋人主的宿命藉以暗示道德的宿命，回教阿拉伯時期則在詮釋「讚美主」。這種美的意涵走向與「宗教」的設定有很大的關係，而西亞雖然是諸多宗教的發源地，不過在西亞興盛的宗教卻都有其特定的特色，那就是只有教主或創教者可以「聽到」真神的天語，教主或創教者是最後一位「先知」，以後不會再有「人」可以「聽到真神的天語」而列位先知了。而不管真神也好，真主也好，卻都高度涉入人間權力的結構，或是涉入人間正義的定位，然後也都還有個最終的審判。教主與創教者的聖訓是信仰的基礎，堅決不可動搖。

如此一來宗教的形態就會帶領人民趨於保守，隨著社會變遷難以保守時，傳教人員就會愈來愈激進，愈來愈要求信徒重返創教時代的價值觀，愈是基本教義派這種激進的呼籲會愈堅強。其實基本

教義派的神職人員都忘記了，依教主或創教者的定義，不只是教徒無法「聽到真神的天語」，就連神職人員也是無法「聽到真神的天語」，那隨著社會的變遷，又怎麼「知道」神的現在旨意呢？

4-4 印度文明審美取向的描述

在印度文明裡，美的本質在於梵我合一。到底什麼是梵呢？「梵就是所有生命體的原初」，所有的生命體都是由「梵所衍生」，所以「生命體」就一定認識「梵」，而世間也有不認識「梵」的人，那麼這種人就不是由這「原初的生命體：梵」所衍生，而是定位於「賤民：不可接觸的人」。可見得「梵」就是雅立安人為了「防止混血」而得出的「異族」概念所致，也是早期游牧部落民族認為「我族」為天神後裔的集體心理投射。到底什麼是「梵我合一」呢？梵我合一就是「神我合一」，經由修練過程而達到的一種境界。

「梵我合一」一直是吠陀教→婆羅門教→印度教→乃至於佛教的思維模式，有點像「靈肉合一」，也有點像柏拉圖所說的「狂迷（或說靈光一現）」，也有點像喝酒喝到「微醺」境界。在印度教的術語裡稱作「o-u-m音」，在佛教裡就是「唵」的念經起頭音。這種境界如果還不容易達成時倒有「雙昧之美」，雙昧之美就形式來說稱為「善惡並存」。

在印度文明裡，美的形式向度就在於融（fusion），這是指「合意」以及創意融於梵天之意。當然這種形式美的發展還有無限的可能性，而且這種形式美的發展是站在吠陀教、婆羅門教、印度教一貫的正統而言，走出印度的佛教以及走入印度的回教，其美的形式走向或取向既不是如此也不受此限。

美的意涵向度則在於「神封」，相對於中國的「封神」宇宙觀，「神封」的意思是說，印度教裡的神不但多如牛毛，而且神也是有七情六欲，並且神還可以不斷的現身，再生，化身參與人間事物。印度文化裡的兩大史詩：《摩訶婆羅多》與《羅摩耶那》不但精彩絕倫，還可以隨著印度教的地方化而改寫或增寫，甚至成為南傳小乘佛教地區主要的戲劇及舞蹈題材。但是所有的大事情卻都是「神來封定」，就是小事情也是神來決定，而且印度教的「神」是可以求情的。如此一來，就算是你不要「人文想像」，神都要你趕快來個「有情的人文想像」，就中國話來講這叫做一來一往，就中國化的佛教來講這叫做許願還願，就印度教來講，這叫做求情要有代價的。

4-5　審美取向的形式呈現

在了解各大文明的審美取向後，就設計美學而言最感興趣的議題之一就是審美取向的形式呈現，本節分兩部分來說明。

一、設計美學與各文明審美取向的關係

　　首先，我們在欣賞各種文學作品之前，通常都要先熟悉這個文學作品所運用的語言文字，各國的文學、戲劇作品在推向世界舞台之前，通常都得先經過「翻譯」這道程序，而一個「文本」翻譯成愈多國的語言文字，就表示這個「文本」開拓了愈大的「市場」，不是嗎？

　　但是我們通常卻又常常「期望」可以用一種人類共通的語言來形容「造形藝術」或「非自然語言的藝術」。其實這往往只是一種過度的期望，因為人類天生的共通語言其實並不存在，即使它存在，也極其模糊、不精確且容易造成「誤解」。我們想想看，人們常說「笑是人類最常見的共同語言之一」，但我們也發現愈是語言文字發達的文明裡，光是「笑」的形容詞就不知道有多少種類，也就是說愈是語言文字發達的文明裡，「共同語言」的形容詞就愈多。這正表示「人類各文明之間有一種天生的或半天生的共同語言」的這種理論或說法，只是一種主觀的期望，而不是客觀的事實。客觀的事實是：在每個文化裡，笑更可能是一種儀式，一種隨時間而變化的儀式。而不瞭解這個文化體系時，通常就無法解讀這種「笑」到底代表什麼意思。

　　同樣地，要解讀在各個不同文化中設計藝術作品所表達的意涵時，通常要先熟悉這個設計藝術作品所處的文化體系。換句話說，就是同樣「物質呈現的形式」在不同的文化體系裡，極可能會被解讀為「不同的意涵」。除非我們期待「此設計藝術作品」是「沒意思的」，否則，作品在不同的文化間就可能被「誤讀」，甚至「惡意的誤讀」。

　　由此可見，不同的文明體系不但具有不同的審美取向，不同的審美取向更可影響到人們美感或審美品味的形成。只有透過把握各

個文明體系裡「審美取向」的要點，才可能判別「設計藝術作品」中的美感，以及這些「美感」在不同的文明體系裡被「誤讀」的可能性。

其次，要理解四大文明的審美取向就應先理解四大文明發展的進程，本書是以「文脈解讀法」來解析四大文明的審美取向。這樣的解讀或許不夠深入與細緻，但是筆者認為這種研究法可以精確掌握各個文化「審美取向的養成時刻」的關鍵性元素。所以，文脈解讀法對於解析藝文作品實是有所幫助。

再者，人文知識本來就是人為的設定，美學不例外，設計美學當然也不例外。環顧目前的設計美學研究，西方設計美學的論述或論證完整，這些論證與論述在西方建築傳統與繪畫傳統的《建築書》系列與《維楚維斯人圖》系列，乃至於現代設計的基本設計教科書裡都很容易找到。

但是設計美學的範疇並非只有「西方設計美學」，印度的設計美學走向、中國的設計美學走向、西亞的設計美學走向，這也都是所有以市場為導向的設計師們所該關心的議題，本書的編著，便是希望能夠初步滿足這種對於全球化議題的關心與企圖。

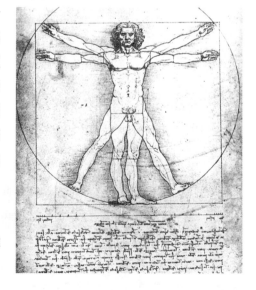

■ 人體理性美的極致：維楚維斯人圖式／達文西。

二、美學形式向度的精要

在設計美學形式向度的整理上，主要是以既有藝術品的形式特徵的歸納整理為主，並透過該文明裡所提出的「繪畫理論」或「程式化的」造像法則，逐步印證可能的設計美學形式原則。這在藝術史裡就是所謂的風格分析或式樣分析（style study）。

通常風格分析所整理出來的對於既定風格的文字描述，就是所謂「形式美的法則」，也正是特定文化，特定時段內的造形法則與美感法則。不過造形藝術的類科不但太多，也頗受造形藝術所運用的「媒材特性」的影響。所以，如果依西方文明發展而言，大致上會以造形藝術中：建築、雕塑、繪畫這三個純藝術（fine art）類科為主。不過，我們在理解與運用上也要注意到，不同文明間所「定義」的「主流」造形藝術類科往往並不一致。諸如：在印度文明裡石窟雕塑十分發達，但繪畫藝術卻十分稀少。又如：在中西亞文明裡，回教興起之前，人物與動物的造形藝術十分發達，但回教興起之後，基於教義與神職人員對最後審判的詮釋，使得人物與動物的造形藝術突然間成為禁忌，並持續了十幾個世紀。

然而，相同的教義卻並不禁止在特定情境下「女體的表現與表演」，所以「幾近裸露與強調女性特徵」的肚皮舞藝術卻也十分發達。再如：在中國文明裡，繪畫藝術極受繪畫媒材：筆、墨、彩、紙特性的影響，甚至於從魏晉南北朝起，所謂「寫胸中逸氣」的論述就十分盛行，導致造形藝術不止於「寫實」的追求，而另外開創出極具特色的「寫意」境界。所以，我們在分析整理既有藝術作品的風格或形式特徵時，就要注意到這些既定的「審美取向」，甚至是「技術取向」的限制、衍生規則與影響，才不至於歸納出該文明所不能接受的「美感形式規則」來。

審美形式向度
的
精要

05

5-1 中國文明審美形式向度的精要

一、先秦時期審美取向與操作手法

　　中國文明在先秦時期處於發軔時期在商朝的盤庚定都於「殷」（西元前1700年）後，文字與青銅器逐漸初步成熟，但殷人仍不脫祖靈崇拜及問鬼神的氣息。周朝（西元前1064年~前221年）則爲中國文明的禮制典範時期，文字已由甲古文及金銘文轉化成大篆並已具備當今中文辨識的字形與字體，戰國時期不只煉鐵已成熟，青銅鎏金技術也極其發達。

　　周文化或許可以算是中國封建制度的創建、成熟與崩盤期，所謂的封建制度在中國也僅存於周朝與漢朝初期而已，由於周文化明顯的排斥活人陪葬，因此在周朝之後，中國文明裡已經沒有西方文明裡所稱的奴隸制度了。然而，周文化卻也展出對男性犯罪者的宮刑，進而衍生出中國文明裡「太監」制度的濫觴。

　　秦朝（西元前221~前206年）的興起則代表中國文明裡強調武力統一的「帝國郡縣制」的濫觴，秦文明從周朝勢力的西邊吸取了馴馬能力，以有限的「騎兵」及　武法治的精神併吞萎迷的「六國」，統一了中國，不但急速推行書同文（由大篆改成較簡易書寫流通的小篆）車同軌，也建立了以軍事爲首要任務的「驛站」，實現了條條大路通咸陽，事事物物問始皇的專制政權。結果秦始皇一死，後繼無能人，秦朝準備統一六國約三百年，統一六國後十五年間帝國便崩潰了，但歷史的中國也經過如此「嚴厲的攪動」而形成一體。

大體而言，先秦期間的審美取向有：靈獸威嚇法（商朝至西周間發展完成）、和諧法（周朝發展完成）、合節法（周朝發展完成）、辯證法（春秋戰國時期開始發展）等具體的審美取向及視覺美感操作方法。

（一）靈獸威嚇法

靈獸威嚇法的形式操作法則大約有以下幾點：

其一，器物圖紋簡單的歸類下有：抽象幾何紋、自然動物紋、神話動物紋，其中以神話動物紋最具威嚇的美感取向，其操作方法爲誇大突顯神話動物的攻擊武器，諸如爪、角、嘴、眼等。至商朝爲止，最多的神話動物紋就是蛇與鳥（或稱龍與鳳）與饕餮獸。而且神話動物紋多半出現在祭器上，更可推論這樣的形式操作是具威嚇的美感取向。

其二，器物中圓孔造形多半是三個或奇數個，乃至於鼎也是三足，這表示三或奇數是有含意的，如果我們加上玉宗爲祭天祭器造形的考量，我們可以推論奇數、三這個數、與正圓的符號或造形，是表達了問鬼神或通天的美感取向。

其三，問鬼神的美感取向或通天的美感取向還有一種操作方式，那就是四方四靈獸的佈局，也就是所謂左（東）青龍、右（西）白虎、前（南）朱雀、後（北）玄武的靈獸佈局。

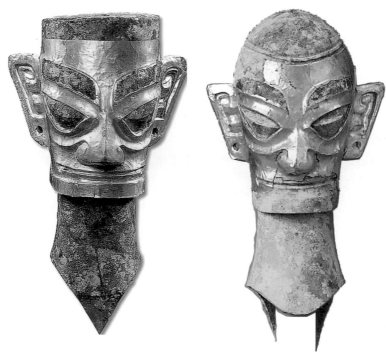

三星堆方耳頭像一　　　　　　　　三星堆方耳頭像二

■ 商後期四川三星堆出土以突出眼耳造形達成威嚇美感。

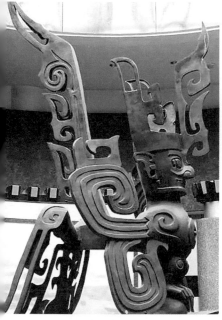

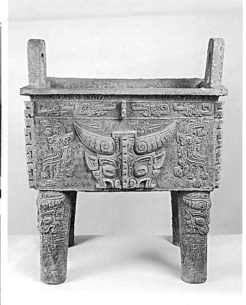

三星堆銅器　　　　　　　　　商周時期青銅器：牛頭方鼎

■ 三星堆銅器與商周時期銅器，除了以猛獸為造形達到威嚇之美以外，也具有雷同的回字飾紋。

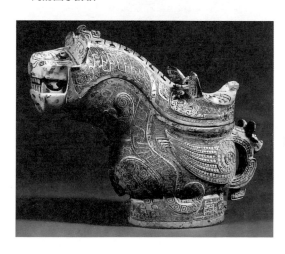

■ 青銅儲酒器虎紋觥，商後期，西元前十二世紀，典型的以猛獸為造形並兼具使用機能上的靈巧，猛獸造形即以威嚇美感為目的。

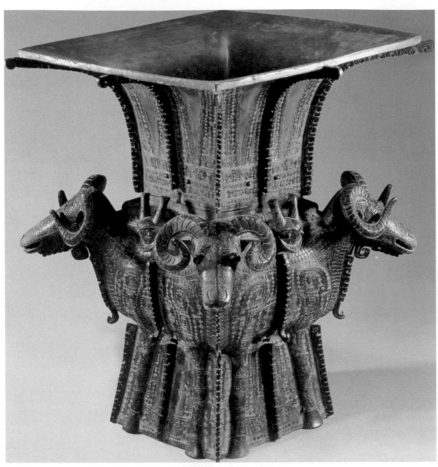

■ 四羊尊，商後期，紀元前十二世紀，湖南出土。既強調羊角的威武，也暗示羊的美味。

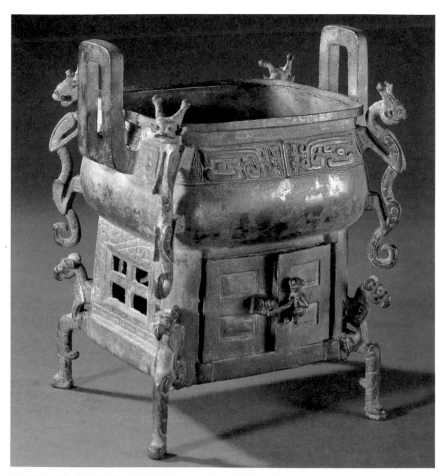

■ 四龍方鼎，西周前期，以龍守鼎二內二外，方鼎為烹煮工具，炭火或木火至於鼎下方的
　方盒中，方盒四側中的三側留田字型通風洞窗，前側置扇門，並以「奴隸造形的小人」
　為鎖，守住入材口。

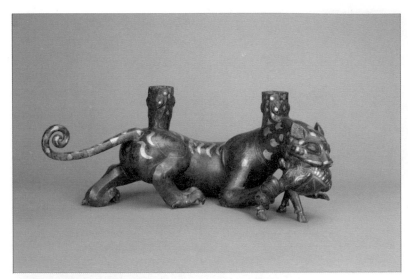

■ 戰國青銅錯金器座（西元前314年）。

■ 戰國青銅錯金器座
　（西元前314年）。
　以虎為造形，顯然以
　威嚇為美感，此青銅
　錯金所形成的虎斑，
　更有醒目的效果。

（二）和諧法

　　和諧美感主要從音樂的感受轉介而來，在造形上指不同的造形元素並列時能互相配合而不相對峙，然後更進一步能夠融為一體，而形成美感。當然相同的元素並置時通常會有「互相配合而不相對峙」的感覺，所以「相似」的元素或「依比例放大縮小」的元素並置時，通常也容易達成「互相配合而不相對峙」的感覺，這也是和諧法從音樂的感受轉介成視覺愉悅的重要原理。

■ 戰國銅鏡背紋飾，西元前四至五世紀，人虎搏鬥紋與捲曲紋。以「捲曲紋」作為相似元素，而使造形有「和諧美感」。

■ 曾鉎以曾乙侯扁鐘（編鐘）組，由於扁鐘造形一致而大小不同，所以並置時在視
覺上也會有「和諧美感」。

（三）合節法

　　合節美感主要從禮制而來，在造形上指個別的造形元素母題要
能恰如其份的配合整體造形與主題，同時也指整個造形元素要能站
上冥冥之中的『道』的正確位置。換句話說，造形個體與造形因素
之間必須要正確地相呼應（如象徵東方的顏色要採青色，動物要採
爬蟲類，象徵西方的顏色要採金白色，動物要採走獸類等）。

　　禮制與「知識系統」是一同發展起來的，先秦時期的陰陽家與
星象家已經將「星象」與「季節氣象」、「命運」、「預言」結合
在一起，發展出二十八星宿四分四向星群，而四向星群成為「四靈
獸」則主導了而後的季節氣象預測與星命學及道教教義的發展。所

Narrative Design

以，「合節美感」從先秦時期開始，不但與「禮制」結合，更與「星象」、「季節氣象」、「命運」、「預言」結合在一起，而使象徵類型的造形元素豐富起來，也使合節美感的運用更加靈活起來。諸如：四神獸經過道教的「神話建構」，除了「合節」的象徵意涵之外，還有「鎮煞」的象徵意涵，而這種造形美感也從中國擴散到韓國、越南、日本等泛「漢文化圈」中。

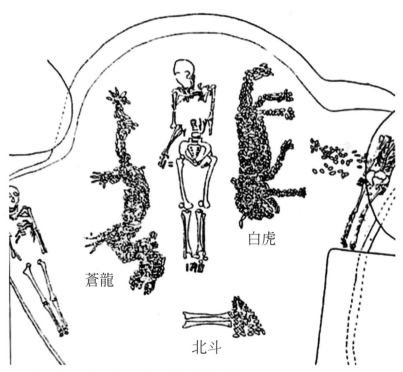

白虎

蒼龍

北斗

■ 約西元前3500年之墓葬，已有四方四神獸雛形。

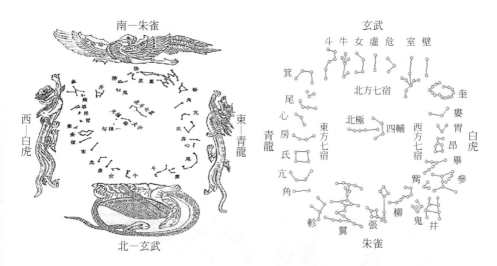

漢墓中的二十八星宿四靈獸圖，其中北向朝下。　當今星象學的二十八星宿與四靈獸圖，其中北向朝上。

■ 傳統星象學與圖像、季節氣象、命運、預言結合在一起，共同影響了合節美感的操作規則。

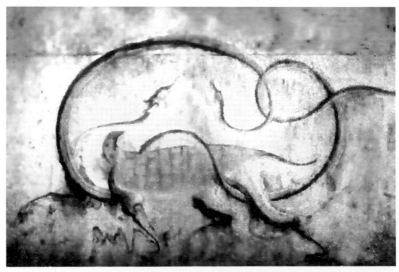

■ 韓國漢四郡時期墓室中的四靈獸圖像：玄武圖。同樣具有合節美感的概念，可見中國對於泛漢文化圈的影響。

（四）辯證法

　　辯證美感主要從《易經》的形成過程而來，也是一種有情的宇宙觀的呈現。它是作爲合節美感的對偶項，當要符合「天道」而現實條件不能舉出時，一種替代的、辯證的造形元素出現，來假裝或頂替符合；如果已經符合「天道」時，創作的寓意與功能上又要強調天道中的某一小道，那麼就特意突出這小道象徵物的地位。前者的操作方式是以變、以假、以替、以充來化解不合節；後者是以對比、以加強來克制人道或物道上的不合節。

　　辯證美感的形式操作一方面紓解了美善合一的矛盾，另一方面也讓靈獸更爲典型化，甚至逐漸形成風水美學中重要的形式操作手法，諸如：從秦始皇開始的泰山封禪事件，隨後經過漢武帝、漢光武帝等陸續地在泰山進行封禪儀式，不但確立了泰山爲中國五嶽之首的地位，更神格化了「泰山」，並更進一步發展出具鎮煞作用也具威嚇美感的「泰山石敢當」，這可以說是辯證美感的典型。

泰山上的提字石刻　　　　　　　　　　泰安市的石刻

■ 秦始皇開始的泰山封禪事件，已經「神格化」了泰山。

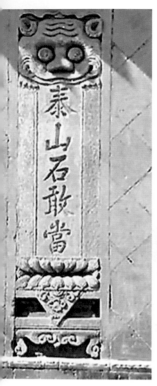 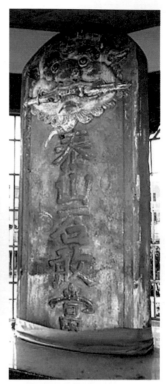

山西的石敢當　　　　　雲林莿桐石敢當　　　　西螺的石敢當

■ 泰山從神格化後進一步成為具鎮煞功能的象徵物。

二、漢至南北朝審美取向及操作手法

　　如果說秦朝是春秋戰國時期百家爭鳴思潮的強制統一時期，那麼漢朝就是春秋戰國百家思潮的想像、發酵融合時期。表面上漢武帝接受董仲舒的建議獨尊儒家，實際上董仲舒所著《春秋繁露》卻是儒家、陰陽家、道家甚至漢初才興起的術數的混合體，更不用說漢武帝這個人更是儒家、法家、兵家並用。而漢初的古文經與今文經的爭執更加深了春秋戰國百家思潮的想像、發酵融合。漢初的張

騫通西域，漢末的佛法初入中國，則顯示中亞文明開始逐漸加入中國文化。

這些初入中國的元素特別是印度的佛教，在魏晉南北朝時期不止擴大對中國文明的影響，本身也逐漸融入中國文化，甚至可以說已經開始中國化了。

魏晉南北朝（西元220~581年）既是中國政治上最黑暗的亂世之一，卻也是中國南北民族融合的大時代。就「亂世」而言，幾乎長年兵災，只有梟雄，倫理蕩然無存，宗教就成了無可奈何下的慰藉；這段期間，中國北方民族明顯的漢化，從游牧民族走向農牧並重的生活習性，南北融合，活生生地涉及到資源的爭奪。在這樣的亂世裡，中國的「士人」去實崇玄成為「名仕」，卻也在玄學與實學的衝激下，中國文明裡開出「神形之爭」的花朵，審美取向已逐漸脫離「比德說與美善合一說」，美感也逐漸有了自主性，在寫實主義尚未達到高峰的同時，審美品味已經有了多樣性的選擇，而以審美品味支持的藝術也尋此途徑發展。

在漢朝至魏晉南北朝的近八百年期間，中國文明裡的審美取向或審美原則大體下有以下幾項重大的發展，分別是：以神制形法、神形運氣法、神形運韻法、佈局法、澄懷味象法。

（一）以神制形法

以「神制形法」就是「造形的神形論」裡神重於形的論證結果：「以形寫神，以神君形（用造形來描寫精神，而精神得表達又比外形特徵的表達來得重要）」，造形當然要神形兼備，但是「精神或神態」重於「外形」的結果，在神形兼備的要求下，如何發展出表達「精神或神態」的手法呢？在漢朝至六朝期間主要發展出兩項：一，加強了前一時期「合節美感取向」的精緻化與典型化，這包括了符合方向與季節的四神獸定型化；二，追求器物（乃至繪畫

中的人與物像）的「精神」顯現，這包括了形象的動感、（人與動物）眼睛的形狀（所謂眼神）、曲線的運用以及呈現力道的肌肉感與飽滿感等。

■ 漢朝之青龍、白虎、朱雀、玄武（龜蛇雙獸）四神獸瓦當。造形美感上不但四神獸較先秦時期更為精緻與固定，也以曲線與眼睛來加強造形的動感，而使造形的「精神或神態」更為生動。

■ 西漢七牛儲貝器（存錢桶）。這件工藝品裡牛的造形有誇大的牛角與牛眼，作勢伸腰（拉筋）準備往前衝的牛體，以及樹枝上左顧右盼與跳躍的猴子等，都是高度考量了「以神制形」而表達出生動造形的好例子。

（二）神形運氣法

　　神形運氣法即氣的操作：氣雖無形，但是在大自然的觀察裡水氣、煙、火，乃至於風、陽光等造形元素卻可以增加『氣感』，這在新出現或精緻化的雲紋、火焰紋造形中都可以感受得到。

■ 西漢，錯金博山爐（燻香用）。

（三）神形運韻法

　　神形運韻法即是韻的操作：韻的概念原是音樂裡「和弦」的概念，或語言文字裡「韻母」的概念，在文學理論發達的魏晉南北朝，則更有文學上的「對仗」與「呼應」的概念。作爲形式美的操作原則時，其操作的手法就是母題造形的重複出現與造形元素間的互相呼應。而造形元素間互相呼應又與「布局」操作手法相關。

臺南孔子廟　　　　　　　　　　　臺南孔子廟

■「對仗」這種獨特的美感就是由「神形運韻法」所衍生出來的，在臺灣幾乎絕大部分的孔廟都有這兩座門來進入孔廟的殿堂。

彰化民居中的彩繪之一　　　　　　彰化民居中的彩繪之二

■ 從「對仗」發展到「對聯」當然也是「神形運韻法」的進一步衍生。

（四）布局法

　　布局的操作：布局法即是謝赫六法裡的「經營位置」，但謝赫對「經營位置」的操作手法並沒有太多的說明，當代藝論家論謝赫六法時常常將經營位置類比於西方繪畫中的構圖。筆者認為「經營位置」以「布局」來互稱可能更為恰當。「布局」（或經營位置）在中華文化的美感原則形成過程中，不斷地吸納了各種豐富的表現手法，魏晉南北朝時期又可細分為「完整成局」與「造形元素各處其位」兩項，其中「造形元素各處其位」則可視為前述「合節美感」的深化。

■ 晉，王羲之書法《蘭亭集序》。就每個字分開來欣賞，每個字筆法佈局之美就是「字體美」，而整篇《蘭亭集序》寫出來，也有畫面（紙面）的布局之美。

（五）澄懷味象法

　　「澄懷味象」與其說是美感的形式操作法則，不如說是美感的心境拓寬法則。「澄懷味象」語出宗炳的《畫山水序》。雖然「澄懷味象」在魏晉南北朝期間並沒有明確的「畫論」呼應，也沒有明

確的藝術作品形式操作的例子。但筆者認爲就美感形式操作上，
「澄懷味象」爲爾後的唐朝的「意境說」以及造形美學引用隱喻手
法、強調意猶未盡的「藥引子」手法埋下了承襲的種子。

當代石硯：以飛天爲裝飾　　　　當代石硯：雙鯉戲荷

■ 造形光滑的石硯，猶如古玉的圓潤，配上貼切的作品命名，而有「澄懷味象」
　的感受。

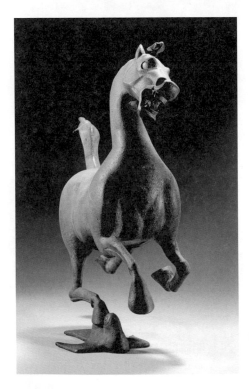

■ 魏晉，《踏飛鳥奔馬》，甘肅
　出土。渾厚的肌肉感也有澄懷
　味象感受。

三、隋唐至五代審美取向及操作手法

隋唐（西元581~907年）合計326年，五代梁、唐、晉、漢、周五個朝代合計53年。就短短的五代相對而言，隋唐至五代算是中國文明史上較爲難得的「太平盛世」，然而太平盛世卻是建立在強大的武力基礎之上。西方藝術史家總認定「唐朝」是中國文明的古典時期，但這樣的觀點，卻是一種以西方爲中心並將寫實視爲唯一標準的貶低性看法，中國文明的古典時期如果以文明的制度性建置而言，除了周朝、漢朝之後唐朝已是第三樣古典了。

隋唐在中國文明中的最大制度性建置除了軍事之外就是科舉取士與諫官制度，前者顯示治國官僚制度的成熟，後者則展現了統治者開闊的胸襟。隋唐時期與魏晉南北朝時期思潮上最大的不同則在於兩項，其一，去玄崇實，其二，海納百川式的儒釋道對抗與融合。去玄崇實使得造形美學的法則盛行於唐朝，而新穎融合後的美學思潮則是後發於五代。整體而言，這個大時代共發展了七項審美取向與操作手法，分別是：雄健法、莊嚴法、主場布局法、主客布局法、位序布局法、烘托布局法，以及對仗布局法。

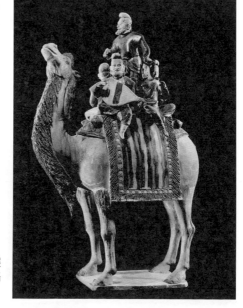

■ 唐，《駱駝樂舞三彩俑》，展現唐朝盛期氣象的開闊與絲路開通的史實。

（一）雄健法

「雄健」本是動物與人體體態的形容詞，雄健做為一種在藝術創作上的美感取向，雖然也以動物與人體的體態為發韌，但是卻不止於動物與人體體態了。

在繪畫上的操作法則：人物體態壯碩，略呈動態，乃至裙帶飄逸，視為雄健美感的操作模式，初唐畫聖吳道子作品所形成的「吳帶當風」指的就是這種操作模式的效果。在動物畫裡，特別是牛馬，還要畫出骨骼與肌肉的「力道」，在此風氣下有所謂的「筋肉論」，認為表現出筋則雄壯，只表現出肉則癡肥。

在工藝品設計上的操作法則：若為動物與人之形器（如唐三彩）則同繪畫同一原則，略帶動態，顯出筋肉。其他器物的裝飾上也是如此。色彩上取鮮豔色與對比色，在紋飾上較具動態感的火焰紋也常運用。

在建築上，屋架部分柱身略微粗壯，但斗拱的形制則顯然較爾後（如宋、明）的斗拱來得大很多，廡殿式屋頂正脊短而剛直，四披屋脊長而尾部微昂，出挑較多。建築物外表的裝飾極少（甚至大部分都不上彩漆），這些都是造成雄壯感的操作法則。

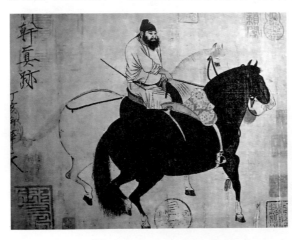

■唐，韓幹《牧馬圖》。

（二）莊嚴法

　　「莊嚴」本是對佛像的尊稱，所謂法相莊嚴。事實上這也是佛像中國化的過程之一，在石雕泥塑或繪畫中的「佛造像」的體態與容貌最早是中亞游牧民族的體態（健馱羅佛像藝術或貴霜王朝佛像藝術）；北傳佛教的佛造像，就循著傳遞的途徑與時間，逐漸改為當時中原貴族的體態；到唐朝時佛造像的容貌，除了頭頂肉棘之外，大致已經符合我國面相術裡「大智慧者」的標準：鳳眼、臥蠶眉、厚下唇、小口、耳垂及肩、耳珠圓潤。身體坐臥姿則逐漸演化出定式與打手印。菩薩像、天王像、飛天像、高僧像、供養人像、凡夫俗子等造像，則依梯次遠離「大智慧者」的標準，如此更可襯托出大智慧者的「莊嚴」法相。另一方面莊嚴感主要在於宣教，所以佛教裡的衣飾、法器乃至成佛者的頭頂光圈，都是增加莊嚴感的形式操作手法。

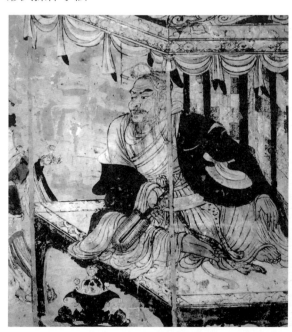

■ 唐，吳道子《維摩詰像》。

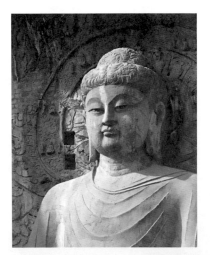

■ 北魏，《龍門石窟》（雖為北魏但已
見莊嚴飾法）。

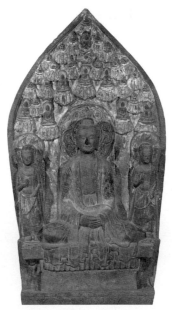

■ 隋，《釋迦石刻》。

（三）主場布局法

　　主場布局法則，這指設計或繪畫布局時，主角要佔據焦點位
置，同時注意陣杖所形成的氣勢。王維在《山水論》裡所提出的
「定賓主之朝揖，列群峰之威儀」就是擬人化的陣杖。

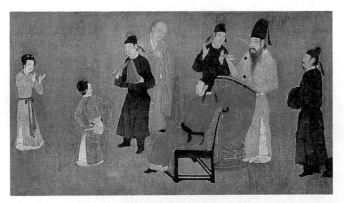

■ 五代，《韓熙載夜宴圖》（局部）。

（四）主客布局法

　　主客布局法則是隨著主場操作法應運而生的，主客布局法意指在設計眾多的造形元素時，要能分群。在分群布置的同時，更要能形成一主多客，及客隨主便的氣勢。

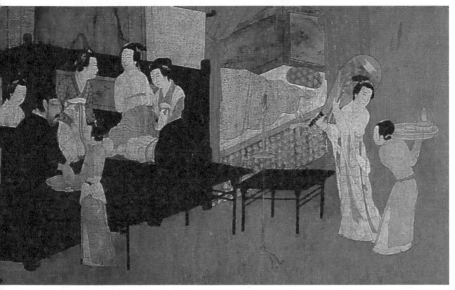

■ 五代，《韓熙載夜宴圖》（局部）。

（五）位序布局法

　　位序布局法是「合節美感操作法則」的「人倫」衍生，這主要是中國倫理觀影響下，造形元素「擬人化」的結果。在建築與首都的設計上，東西南北四靈獸成為城門的名稱，幾乎已成定局，最多也只是在合德的範圍內做些變化。

唐，大明宮靈德殿復原圖一　　　　唐，大明宮靈德殿復原圖二

■ 唐，大明宮靈德殿復原圖。復原圖一乍看之下好似對稱的造形，但東西前庭迴廊盡頭的建築，東邊為四阿尖鑽造形，西邊為歇山造形，顯示這兩座建築採取對仗的方式，而不是對稱的方式來形成美感。

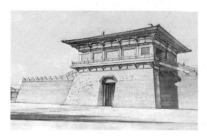

唐，大明宮玄武門復原圖　　　　電影場景所搭建之玄武門

■ 唐大明宮位於長安城東北角，原為唐朝政治中心，但地上建築完全毀於唐末戰火，大明宮的北向大門有玄武門及重玄門，由於唐朝初期著名的「玄武門之變」即發生於大明宮的玄武門，以致當代電影拍攝時往往得先依「大明宮考古遺址」裡的殘留的柱基柱礎進行「復原圖」的建構，才較能符合實景的拍出唐朝盛期的景象，而大明宮的宮門即以「四向靈獸」依「位序布局」命名。

（六）烘托布局法

　　烘托布局法則，這指配角烘托主角；次要造形元素烘托主要造形元素；副調烘托主調；子題烘托主題，所以此操作手法不只是形色質的造形元素操作，更包括了意涵的操作，這是將故事性或文學性帶入造形藝術的重要操作法則。

Narrative Design

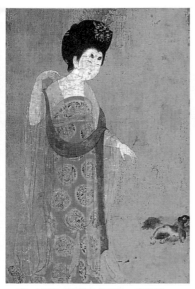

唐，周昉《簪花仕女圖》（局部）　　當代，《牡丹圖》

■ 在《仕女圖》中，作者以「簪花」烘托「仕女」，而《牡丹圖》則是以綠葉烘托紅花。

（七）對仗布局法

對仗布局法則，這主要是從文學裡轉用過來的，在唐代還未明顯成熟，但在建築群組合或都市設計上卻已能見到這種操作手法。諸如都市規劃上的左祖右社或當初長安城的東市場與西市場配置，或是唐朝最早的皇宮大明宮，依地形與取水蓄水，而將皇宮東北角「斜切」一大塊後才將城牆框出大明宮，所以更是採取「對仗布局法」，而不是「對稱布局法」。

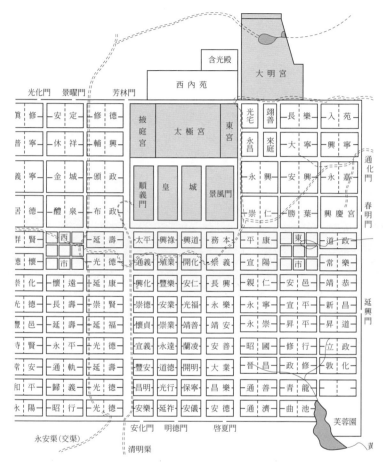

■ 唐朝長安城就是採取「對仗布局法」而非「對稱布局法」。

四、宋朝的審美取向及操作手法

　　宋朝（北宋西元960~1127，南宋西元1127~1279）北宋167年，南宋154年共計319年。通常歷史上唐宋連著一起算一個時代，但是鑑於宋朝整個朝代，中國文明裡北方民族再度逐漸崛起，以及經濟實力以從黃河流域明顯的轉移至長江流域，而且宋朝（相對於

唐朝）經濟上的長足成長，已明顯帶有資本主義的雛形及明確的經濟市場機制。此外，宋朝糊塗的思想家倍出，透過「理學」之名，將儒家玄學化、務虛化以盡愚忠之實，帶來日後中國文明裡極多絕對君王制的新陋習（而不是封建制度陋習，封建制度在漢朝中期就完全廢除了），所以本研究認爲應不同於隋唐而獨列一期。宋朝這三百餘年間新養成的審美取向及操作手法有三項，分別是：融通意境法、偏峰意境法、營建制式法。

宋，《青白釉人形注子》　　　宋，《青白釉雞首注子》

■ 宋朝的青白釉就是中國極其出名「青花瓷」的前身，在窯燒與釉料開發上均極有成就，但青白釉的造形通常只有「清秀美感」而無「健美氣度的美感」，這大概是審美取向有了轉變所致。

（一）融通意境法

　　就美感取向的發展趨勢來說，所謂「融通意境美感取向」源自於「合節美感」，並順著漢朝至六朝的「神形氣韻美感」及唐末興起的「意境美感」一路正向發展起來，宋朝的畫院制度更推波助瀾了這正向發展，並影響了繪畫以外的藝術創作。

繪畫在當時縱然有「詩畫一體」的趨勢，也有南宗北宗派別之分，但是另外南宗的基礎上又有寫實與寫意之分。這樣的「寫意」就不只是寫「意境」，也寫「寓意」；寫「得意」，也可寫「失意」，如此一來，「得意」的取向便成為融通意境美感取向的最詮釋。相對的「失意」的取向則成為走偏峰意境美感取向的最佳詮釋。

　　融通意境美感取向的形式操作法則：色彩用和諧漸進的設色，最典型的操作方法就是《營造法式》一書裡所訂定的彩畫制度中的疊暈法。在工藝品的裝飾上，盡量含有吉祥的寓意，這種吉祥的寓意還要含蓄或諧音的以圖案或吉祥物來「暗示」。在繪畫上，民間的吉祥畫乃至文人的寓意畫（如梅蘭竹菊的四君子之說與之畫），以物來寓「吉祥意」，來寓「志節意」等，當然在主流的繪畫裡，詩畫合一就藉由題詞來體現，山水畫則必雲靄中見綠意，人物主角必氣宇軒昂，配角必含情脈脈。

■ 宋，靈岩寺泥塑羅漢（寫實風格），雖為寫實風格但鄰座兩位羅漢，其表情就像在「談佛法參禪機」，顯示出「究竟而得意」的美感。

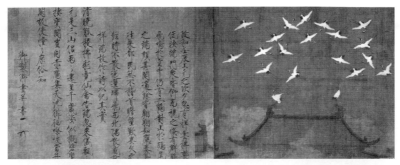

■ 趙佶（宋徽宗），瑞鶴圖

趙佶，聽琴圖

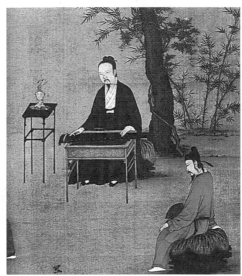

趙佶（宋徽宗），聽琴圖局部

■ 宋徽宗的書法與繪畫的成就極高，也常有作畫後要寵臣猜出「畫中意境」的事
　蹟，是「融通意境法」的例子。

營造法式中青綠疊暈圖例

營造法式中五彩遍裝圖例

■ 宋朝頒訂《營造法式》中對「疊暈」作法的規定。

（二）偏峰意境法

偏峰意境美感取向的形式操作法則，色彩用素色（低彩度）或單色（墨色），同為山水、花鳥、人物，除題詞外另有寓意，且多諷刺之啞謎。常用筆墨所形成的質感，運用焦筆（顏料研磨的顆粒較大或沾顏料較少而形成焦乾質感）或疏筆（較快速筆畫或筆頭刻意分叉而形成疏鬆質感），總之不是潤筆。山水畫必雲靄中見垂柳（或枯枝），人物則必撫鬚吟詩狀，後隨稚童一名作不解風情狀（如馬遠《山徑春行》）。

■ 宋，馬遠《山徑春行》。

（三）營建制式法

營建的制式美感取向雖然是源自建築，但不止於建築。在建築上，柱子的比例較唐朝建築來得清瘦（可能是經濟用料所致）。建築屋頂以拉長正脊，加大反宇（加大屋角起翹曲線）來顯示輕盈的感受。在建築裝飾上合節的名目加多，祈福與吉祥物的裝飾也加多。在陶瓷器上，細長頸與強調質地美的手法，也都是呈現「清瘦」或「輕潤」的操作法則。另外一方面，由於宋朝經濟繁榮，以致大部分地方署衙也都是由中央出資興建。宋朝頒訂《營造法式》主要起因之一即在於「財務稽核」，除了有效的杜絕「貪污」之外，更將當時的營建制度與技術推行到全國各地，形成「名實相符」的制度。

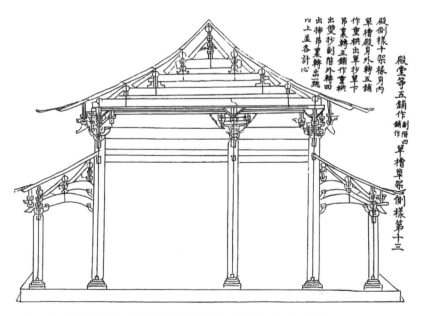

殿堂等五鋪作剜階四單槽草架側樣第十三

側樣十架椽月內
單槽殿月外轉五鋪
作重栱出單杪單下
昂裏轉五鋪作重栱
出雙杪剜階外轉四
出栱昂裏轉出跳
以上並各計心

■宋朝《營造法式》裡對「殿堂等五鋪作」的「草式」側樣圖例。

■ 宋朝《營造法式》裡對採畫作的圖例之一。

五、元明清的審美取向及操作手法

　　中國文明在元（西元1271~1368年）明（西元1368~1644年）清（西元1644~1911年）三個朝代經過了三次的大起小落，清朝的小落時間過長而致內腐外食，西方列強禿鷹紛至，留下個「寧給外寇，不給家奴」的罵名。其實，不論就政治、經濟，或是藝術的角度而言，元明清三代都應視為中國文明的近現代時期。這與西方現代文化的差別只在於「知識份子流連於科舉取士「功名」，皇家貴族流連於愚忠式「奉承」，導致中國文明辛辛苦苦建立起來的國家治理官僚機制，都在重道輕藝（應該說以重名不重實換回了六朝的崇玄去實）的泥沼中生鏽廢棄。

　　近現代的中國文化在哲學上沒什麼長進，國家實力也呈現出大起小落的循環，元朝在武力迅速狂飆的過程中，尚未入主中原就另外建立了橫跨歐亞的四大汗國。入主中原後雖尚有餘威，但在忽必

Narrative Design

烈死後，因繼任者的王位爭奪與種族利益爭奪而呈現敗亡之象，西元1323年至1332年的十年之間，元朝換了五個皇帝，政權成爲了手握兵權的武夫任意蹂躪的對象。

明朝在推翻元朝之後歷經朱元璋時代的宰相胡惟庸叛亂事件、朱允炆削藩事件，以及朱棣靖難奪權事件後，明朝已逐漸成爲東廠特務防奸濫權的政體。從朱元章建立明朝（西元1368年）到朱棣派鄭和七下西洋（西元1433年），中國文明仍保持著全球最強的海陸武力。然而，明成祖朱棣死後（西元1424年），再健全的特務系統也阻止不了皇位的爭奪，明朝政權從此陷入「皇位繼承與聖君期待」的漩渦中，終究敵不過北方興起的女眞勢力而於西元1644年滅亡。

清朝入主中原後經歷順治、康熙、雍正、乾隆的四代盛世（西元1644~1797年）雖然擺脫了明朝荒唐的特務系統，卻也無法解決少數民族融入多數民族的恐懼。爲防止漢人混血，便建立起皇族、滿州貴族、旗人準貴族與滿州準貴族的「祖宗制度」。多層次的貴族制一方面似乎可以帶給統治者祖宗的安全感，另一方面多層次的貴族制卻也成爲歧視被統治者與政權腐爛的溫床。乾隆期間的賣官制度與《貳臣傳》[27]的編寫，只是清朝敗亡徵兆中的冰山一角，多層次的貴族制與視漢族爲永遠的奴才，才是清朝政權敗亡的主因。

西元1797年至1911年的114年間，清政權不但無法解決「多層次的貴族制與視漢族爲永遠的奴才」的現實問題，更加上「鎖國自保」的荒唐土法煉鋼自強法，終於將中國文明帶向最爲不堪的一頁，也就是西方列強共同殖民中國。西方後起的列強，俄國與日本

27　清乾隆皇帝於乾隆四十一年下詔於國史中增列《貳臣傳》，《貳臣傳》收錄了約120位明末清初時期，於明、清兩代爲官的人物。所謂的貳臣指的是明末降清的官員，以忠臣的標準來看，這些投降的官員是有瑕疵的。但貳臣的出現，也和當朝皇帝的昏庸有關。因此《貳臣傳》中的官員又分甲乙兩編，甲編是對清朝赤膽忠心，乙編則是一事無成。

更在滿州人的祖宗之地，中國東北發動了日俄戰爭，這個骨子裡「寧給外寇，不給家奴」的政權，卻也只能等著外寇來替滿清政權收拾殘局。

■ 八國聯軍的入侵，象徵了滿清政權的即將終結。

■ 八國聯軍入北京後，圓明園殘破像。

1911年孫文先生以「民族、民權、民生的三民主義」為號召，推翻了滿清政權，建立了中華民國。孫文先生在詮釋民權主義時曾以「四萬萬人都作皇帝」來比喻民主制度的可貴，可惜1911年後列強殖民中國的慾望並未終止，而「想像中的封建思想」更讓中國瞬間產生了不止四百個皇帝。重創的中國文明早在1840年的鴉片戰爭中失去了自信心，又怎能期望「列強的思想買辦」能夠帶給中國文明的自信心與康莊大道呢？中國文明在1911年後仍然橫躺在佈滿荊棘的大道之前。

元明清的640年間，除去最後的十一、二年外（算到1899年的義和團事件或1900年的八國聯軍事件的話），中國文明還算是處於經濟強盛的時期，這期間所形成的審美取向及操作手法有五項，分別是：金碧輝煌法、富貴吉祥法、寄情意象法、呼應布局法與虛實布局法。

（一）金碧輝煌法

金碧輝煌美感取向的形式操作法則：色彩上採用多彩配色，並特別強調金色與黃色，碧綠色作為黃色的襯底。造形元素上並無特殊之處，但造形元素的取意上，多採「道統經典」元素，並以「尊而致貴」為考量重點。所謂的「道統經典」；道統就是統治者與權威者強調統治有理，權威有理的神話建構，諸如中國以前的帝王自稱天子，就表示他是天理的俗世代理人，乃至各個王朝的興替，都要杜撰個「天命說」來增強帝王統治的正當性；所謂的「經典」，指的就是某個朝代或某個時期大部分的人們推崇的傑出文學藝術作品，因為這種風格的文學藝術作品被大部分的人們所推崇，自然也就成為人們仿效的對象，這就是經典。諸如：唐朝詩人裡杜甫被尊為詩聖，李白被尊為詩仙，就是因為他們兩位的文學作品太傑出、太精彩，成為時人與後人寫詩時仿效的對象，那麼李白與杜甫的作

品就可稱爲「經典」。「尊而致貴」指的是依靠繼承的權力而致貴，所以一定要依附「道統經典」來增飾、莊嚴（deco）一種高不可攀的「權貴之感」，例如宮廷裝潢就可以說是「尊而致貴」的極致。而之所以成爲「金碧輝煌」，則可溯源於兩支「道統經典」，一爲，傳統山水畫中的破墨碧綠山水所呈現的「氣勢」；二爲，滿州族群與中國北方游牧民族長久以來的「以金爲貴」。

■ 故宮天花藻井。

（二）富貴吉祥法

富貴吉祥美感取向的形式操作法則：色彩上採用多彩配色，並特別強調紅色與黃色，金色作爲勾邊。造形元素上並無特殊之處，但造形元素的取意上，多採「民俗風情」元素，並以富而致貴爲

考量點。「富而致貴」指的是市場法則下企圖將「富」長期或永久持有，偏偏「市場法則」裡，「富」是流動的，與「天生持有」無關，所以就要將這短暫的「富」定格下來，轉變爲「無形的階級」定格下來，轉變爲「吉祥徵兆」定格下來。

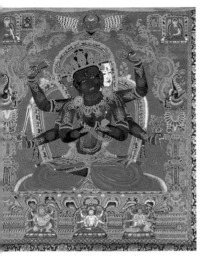

元，金剛唐卡　　　　　　　年節貼紙
■ 宗教或民間習俗裡，常以「富貴吉祥」為題進行裝飾與祈福。

■ 當代食品包裝也常用「吉祥富貴」題材與手法。

149

（三）寄情意象法

　　簡單來說，寄情意象就是所謂的「睹物思情」，但要先有情，睹物才有效果。而這種「情」從狹義的角度來看，可以理解為「個人的兒女私情」，廣義的來看更可以是自我認同下整個文化的「人情世故」與「人文風采」。如此一來，可藉之物就非常豐富了。

　　寄情意象美感取向的形式操作法則：色彩上傾向樸質色彩的表現（原物原色）。造形元素上重巧，而巧的法則在於「因、借」，因法就是重視創作文脈（context），借則是重視創作文脈展開時的「比喻」與「投機」。所謂「比喻」就是「藉助部分而引出全部或藉甲物而引出乙物的聯想」，例如：戲文裡常見的「在天願作比翼鳥，在地願作連理枝」就是以物比人。

　　同樣地情人間送禮以「一對鴛鴦」或「一雙鯉魚」的飾物，那顯然就是約定成雙的「比喻」。而所謂的「投機」，意謂著「因應不同的時間、狀況、情境或人，而恰如其意的添加新要素」，比如在工商繁忙的社會情境裡，開發「想像中的」古人閒情雅致，就是把握了「機會」，簡稱「投機」。

■ 當代明式家具（色彩上傾向樸質色彩的表現）。充分的表達了「想像中的」古人閒情逸致。

■ 明清江南庭園，上海留園。在工商繁忙的社會裡，江南庭園帶來無限「閒情逸致」的想像與實景，就算「擠得水洩不通」，人們也還是不斷湧入，想要擁有「想像中的悠閒」。這是當代旅遊景點開發重要「機會」之一，更是當今寄情意象法的「典範」。

（四）呼應布局法

　　呼應操作法則，造形元素上配角對主角的呼應，造形取意上子題對主題的呼應，造形元素若有調性（如配色、局部風格、局部品味）則副調與主調的呼應。呼應法則是比「烘托操作法則」更進一步的操作法則，它要求來參加「成局」的各個造形元素之間要有形勢上的聯繫，它也剔除了「唱反調」的造形元素在「成局」中出現，它更嚴格的要求「不搭主調」的造形元素退場。

■ 明末「西廂記」木刻版畫插圖，描寫張生翻牆偷情，小斯呼應力推。

（五）虛實布局法

虛實操作法則，這是明清時期繪畫與江南庭園裡常用的手法，虛實操作手法衍生出所謂「有藏有露」、「以退為進」、「計白當黑」、「一收一放」、「意到筆不到」等手法。這些手法的衍生與變巧太多，但其目的都是要顯示出暗示的效果與意猶未盡的美感。

■ 明末木刻版畫插圖，表達了古典庭園與畫面的虛實布局。

■ 江南四大名園之一拙政園的庭園配置圖。其中景區與景區之間的「區隔」、外牆曲折的極小景點上的「區隔」，以及主景點引道的「刻意區隔」，其間「區隔的元素：粉牆、植栽、洞窗、矮牆、綠籬、堆石、堆土、假山」不一而足，而造出「有藏有露」、「一收一放」的效果，這都是「虛實布局」的手法。

在詳細介紹中國文明審美形式向度的精要與操作手法後，本節以表格形式將重點羅列如後。

表5-1　中國各個時期審美取向簡要表

先秦	漢至南北朝	隋唐至五代	宋朝	元明清
靈獸威嚇 和諧 合節 辯證	以神制形 （神形兼備） 神形運氣 神形運韻 佈局 澄懷味象	雄健 莊嚴 主場布局 主客布局 位序布局 烘托布局 對仗布局	融通意境 偏峰意境 營建制式	金碧輝煌 富貴吉祥 寄情意象 呼應布局 虛實布局

5-2　西方文明審美形式向度的精要

西方文化中美感取向與藝術創作的取向發展如下。

一、希臘文化的美感取向

希臘文化的美感取向（希臘至亞歷山大希臘化時期）為：（一）生動理想美感取向；（二）數理美感取向；（三）秩序美感取向；（四）意涵表達美感取向。

（一）生動理想美感取向

這是以人體健美、動態為底蘊（成分）的美感取向。主要呈現於繪畫與雕塑作品中。

（二）數理美感取向

這是以比例與構圖為底蘊的美感取向，主要呈現於建築作品中。

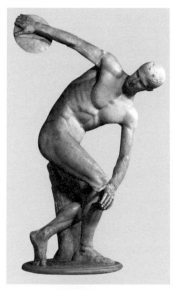

■ 西元前460~前450年，
《擲鐵餅雕像》。

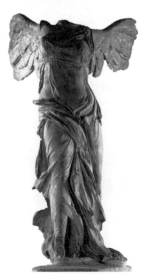

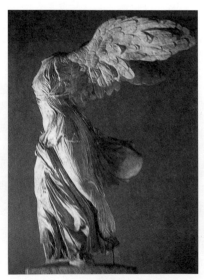

■ 約西元前395年，《賽墨色雷斯勝利女神像》（正面與側面）。

（三）秩序美感取向

　　這是以和諧，視覺力線為底蘊的美感取向，主要呈現在建築及部分雕塑作品中。

（四）意涵表達美感取向

　　這是以表情、適宜、神話、歷史標記為底蘊的美感取向，主要呈現於建築、繪畫與雕塑作品中，而建築作品裡又以簡化（制式化）的意涵表達形成『柱式order』而與秩序美感取向結合。

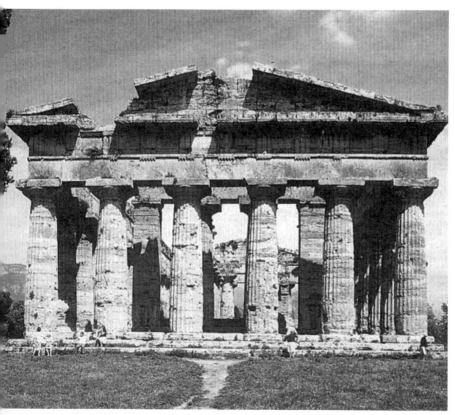

■ 約西元前五世紀位於羅馬之希臘殖民地神廟建築。

二、羅馬文化的美感取向

羅馬文化的美感取向可大致分爲：

（一）生動壯麗美感取向

這是對希臘文化中生動理想美感取向的調整式繼承。主要以壯美、動態與綜合（synthesis）爲底蘊的美感取向，主要表現在建築與雕塑領域。

（二）秩序美感取向

這是以和諧爲底蘊的審美取向。主要表現在建築與繪畫等領域。

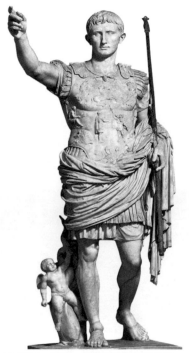

■ 西元一世紀，羅馬皇帝《奧古斯都雕像》。

（三）意涵美感取向

這是以表情與適宜爲底蘊的美感取向，主要表現在以雕塑、建築等領域。

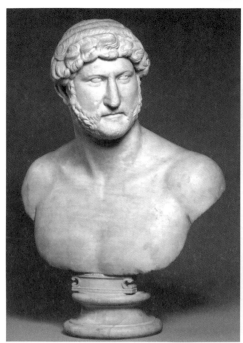

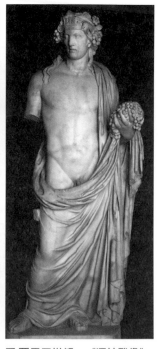

■ 西元二世紀，羅馬皇帝《哈德良雕像》。

■ 西元二世紀，《酒神雕像》
（羅馬呂底亞酒神廟出
土）。

三、中世紀文化的美感取向

　　中世紀文化的美感取向為：（一）儉樸的美感取向；（二）神
性光輝的向光與向上美感取向。

（一）儉樸的美感取向

　　儉樸美感取向特別是指中世紀前期，主要是西方經濟與文化的
倒退所致。

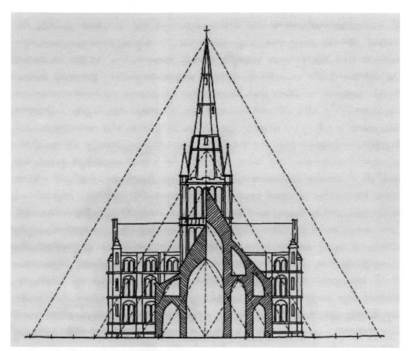

■ 中世紀後期歌德式教堂力線圖，顯示繁複的外表下精簡的構造定位。

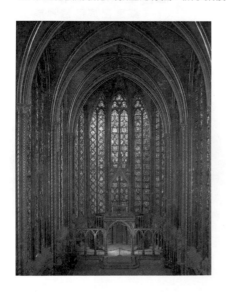

■ 中世紀後期歌德式教堂內景，顯示
光源由上而下與聖壇向上的效果。

Narrative Design

（二）神性光輝的向光與向上美感取向

神性光輝的向光與向上美感取向特別是指中世紀後期，或所謂的歌德式樣，特別指歌德式教堂建築的審美取向，在造形技術上明顯的有以「向光與向上」突顯神性光輝的原則，另外在人物石雕上也有拉長的傾向。

四、文藝復興時期的美感取向

文藝復興時期的美感取向為：（一）商人美感取向；（二）世俗美感取向；（三）構圖美取向；（四）秩序美感取向；（五）意涵美感取向。

（一）商人美感取向

由於文藝復興時期北義大利商業發達，許多家族因貿易、手工業而興起，其中最出名的就是麥迪遜家族，不但掌控威尼斯、北義大利，乃至於長期掌控「教皇」人選，麥迪遜家族簡直就是貴族中的貴族。所以這種以富求貴、以貴求聖的美感取向，合情合理地是一種商人美感取向。

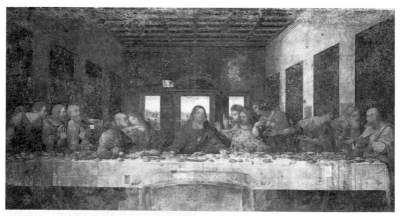

■ 西元1498年，達文西，《最後的晚餐》。

（二）世俗美感取向

揉合了希臘文化裡生動美感取向、數理美感取向，以及新興「商人」美感取向的一種綜合體。比起羅馬文化裡藝術的「寫實」還要求寫實；同時卻堅信人體、五官、表情之美是上帝的傑作，因此在描繪時應表現出個別最美元件（如：甲的鼻子、乙的嘴巴、丙的眼睛）的組合。

■ 西元1540年，帕米吉諾，《長頸聖母》，矯飾主義。

（三）構圖美取向

這是希臘文化裡數理美感取向的進階，數理美感不只是數與數之間的比例問題，更是圖與圖之間的和合問題，這也是「維楚維斯宇宙圖式人」在文藝復興時期出現最多的原因。

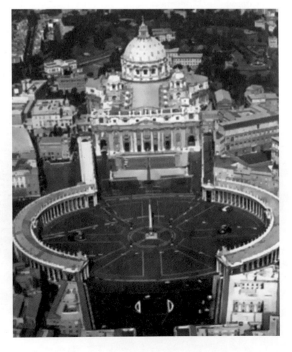

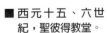

■ 西元十五、六世紀，聖彼得教堂。

（四）秩序美感取向

此時的秩序美感取向較諸希臘文化中的秩序美感取向更為複雜，大致上是以和諧、比例、數列、分配為底蘊的美感取向，或是說是以阿伯提對維楚維斯建築美學的詮釋為主的美感取向，也是以人為視覺中心所形成的美感取向。

（五）意涵美感取向

雖然此時也是以表情、適宜、神話、歷史標記為底蘊的美感取向（如希臘文化中的意涵美感取向一般），但是意涵美感取向也與創作題材，乃至於創作主題的構思結合在一起，乃至於造形藝術上的意涵美感取向與文學創作上的意涵美感取向重新結合，而更易體會，卻更難分析。

五、啟蒙運動至今的美感取向

啟蒙運動至今的美感取向為：（一）空間化與動感的美感取向；（二）豪華的美感取向；（三）數理知識化的美感取向的第一次現代變形：新古典主義；（四）意涵美感取向的第一次現代變形：浪漫主義；（五）生產條件的美感取向；（六）數理知識化的美感取向的現代第二次變形：現代繪畫運動；（七）意涵美感取向的現代第二次變形：後現代設計藝術運動。

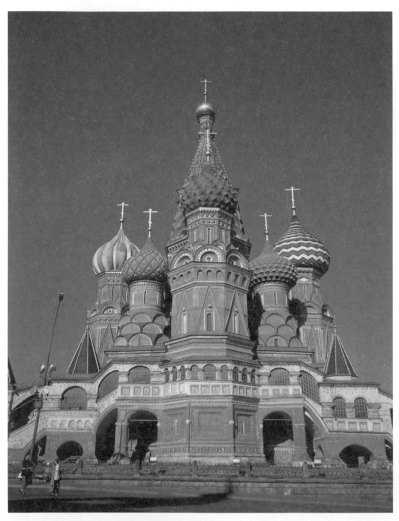

■ 十六世紀末崛起的俄羅斯希臘正教式教堂。

（一）空間化與動感的美感取向

　　一種以追求動感與空間化的美感取向，在文藝復興時期追求
平面的空間感藉由透視與假透視來滿足；到了矯飾主義與巴洛克
時期追求空間的「空間感」則由經過精密計算的曲面與曲線來滿

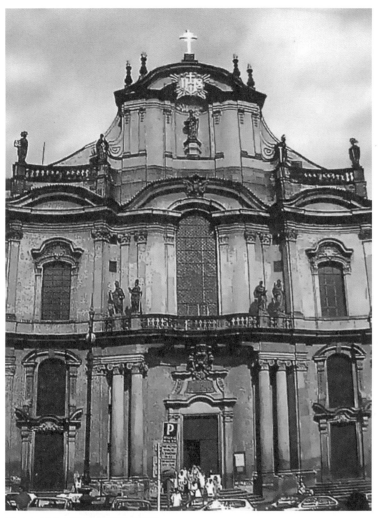

■ 十七至十八世紀巴洛克式教堂。

足，西洋藝術史上稱爲巴洛克式樣。而事實上文藝復興後期的矯飾
主義式樣已出現這種傾向，這種美感取向興盛於十六世紀末至十八
世紀初的義大利、法國、荷蘭、西班牙等地區。

（二）豪華的美感取向

一種以追求華麗、纖巧、繁褥、奢華爲底蘊的美感取向，也可以說是「過度的」空間化與動感的美感取向，西洋藝術史上稱爲洛可可式樣。這種美感取向興盛於十八世紀中的法國、義大利及部分德語地區。

（三）數理知識化的美感取向之一

一種以啓蒙主義爲背景，對巴洛克式樣、洛可可式樣的奢華產生反感，認爲「應該」以理性、數理知識化（精密計算）爲底蘊的美感取向。這種美感取向在音樂、建築、繪畫上的稱呼不太一致，時間也略有出入。音樂上稱爲巴洛克風格或古典主義風格；在建築上稱理性主義或新古典主義；在繪畫上則又細分爲古典主義、英雄古典主義及唯美古典主義，或通稱新古典主義。這種美感取向興盛於十八世紀末到十九世紀前半的法國和義大利。

■ 十八世紀巴洛克式繪畫，以華麗取勝。

（四）意涵美感取向的轉變之一：直覺表達（浪漫主義）

在新古典主義興起之後，一種強調繪畫主要是對於自然、對於當時的革命事件，以及社會情境的眞實情感的表達，西洋藝術史上通稱浪漫主義的繪畫風格出現了，筆者認爲這就是意涵美感取向的再發現。浪漫主義主要流行於十九世紀的德國、英國、西班牙與法國。在英國浪漫主義又稱爲哥德風格的浪漫主義，似乎與當時建築

上的哥德式復興連結在一起，而這樣的思潮更是從十八世紀末，就一直影響到十九世紀中在英國的美術手工藝運動[28]。

（五）生產條件的美感取向

　　十九世紀末開始在建築、手工藝、機械工藝領域，逐漸興起一種以生產條件為主的美感取向。這種美感取向以簡潔、秩序為底蘊，逐漸改變了英國的美術手工藝運動，而在二十世紀大放光彩，從英國而德國，再從德國而美國，終於以英國與美國的力量在全世界興起了現代建築運動與現代設計運動。

 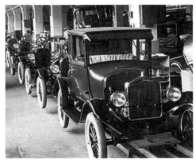

福特先生在十八世紀末發展的T形車　福特公司在二十世紀初的「福特T形車」生產線

■ 由於福特的工廠首創「生產線」制度而大大提高生產力，導致「福特T形車」成為「生產條件美感取向」的典型案例。

（六）數理知識化的美感取向之二：現代繪畫

　　同樣在十九世紀末開始在繪畫、雕塑領域，因為「攝影機」的發明與諸多新科技的出現，一種強調「科學真實」的繪畫創作不斷的實驗、擴張，終於形成現代繪畫運動。筆者認為這是西方傳統繪畫中「數理知識化的美感取向」的第三次再發現。

28　美術手工藝運動（Art & Craft）不只是建築設計領域，就連其它的造形設計都有很大的影響，因此美術與手工藝運動往往被認為是現代設計運動的起源。

（七）意涵美感取向的轉變之二：後現代設計藝術

到了二十世紀六零年代，一種以對抗現代建築運動爲出發點的美感取向重新被提出來，這種美感取向逐漸發展出「運用自己文化的符碼」、「說自己的故事」、「表達科技新故事」這般的表達手法與美感取向，換句話說，就是以敘事建築及文化符碼爲底蘊的美感取向。筆者認爲這是西方造形藝術傳統中「意涵美感取向」的第三次再發現。

在詳細介紹西方文明審美形式向度的精要與操作手法後，本節也以表格形式將重點羅列如後。

表5-2　　西方文化審美取向分析簡表

希臘	羅馬	中世紀	文藝復興	啓蒙後至當代
生動理想美 數理美感 秩序美 意涵表達美	生動壯麗 秩序美 意涵美	儉樸美 向光美 向上美	商人美 世俗美 構圖美 秩序美 意涵美	1. 空間化與動感 2. 豪華美 3. 數理知識美的第一次（現代主義）變形 4. 意涵美的第一次（現代主義）變形 5. 生產條件美 6. 數理知識美的第二次（現代主義）變形 7. 意涵美的第二次（現代主義）變形

5-3　波斯、阿拉伯文明審美形式向度的精要

一、兩河流域審美取向（西元前5000~前539年）

（一）蘇美文化中文學上的壯美與虐醜並存

　　只就西亞最古老的神話詩歌《吉爾伽美什》[29]來分析蘇美人的文學美感，雖然在論述上，稍嫌粗糙了些，但卻也讓我們得以更爲專注地理解這本神話詩歌中所透露出的眞實性。蘇美文化裡的文學之美，雖然「人神」共感，但基本上也反映了統治者的求生求壯的人情之美與統治者統治行爲與延續後代的人情之醜（或稱暴虐與剝奪之醜）。

■ 西元前二十四世紀王后豎琴，因爲是貴族用品所以表現出壯美。

29　吉爾伽美什神話是蘇美文化裡一個部落建國與部落英雄的神話，這個神話不只是西亞最古老的神話，也可以說是人類各個文明流傳下來的最古老神話。其內容主要是在描述部落主建國的事蹟、統治行爲的英勇，以及對於人民的「貢獻」與「暴虐」。

（二）蘇美文化中造形上的以「高光」為美

在蘇美的造形藝術中，有限的資料顯示出造形藝術中以「高」為美與以「光」為美的傾向。以高為美，特別顯示在宮殿建築及神殿建築的層層高台上，也顯示在巴別塔的神話上。以光為美，特別顯示在雕像上，蘇美人像雕像裡不只是講究「光滑」的表面，更講究「眼睛與瞳孔」的不成比例的放大，蘇美人認為閃閃發亮的大眼睛，正顯示了充滿生氣之美

■ 西元前二十四世紀王后豎琴，因為是貴族用品所以表現出壯美希伯來人在蘇美時期長翼女神莉莉芙（Lilith）（約西元前二十世紀）。

■ 西元前二十四世紀王后豎琴，因為是貴族用品所以表現出壯美蘇美人像（西元前二十世紀）。

（三）亞述文化的「威嚇」為美

關於亞述人的藝文作品，筆者認為只有造形藝術而無文學情懷。根據現存有限的工藝作品中，筆者大致提出一種審美取向的三種表現。

1.威嚇之美的動物造形

亞述人欣賞暴力的動物，並認為可組合出更有戰鬥能力的動物以作為守護之獸。所以，如獅添翼，如牛添翼等形象，就

是起源於亞述的工藝造形。這些想像的猛獸造形以中文來形容就是「怪、力、不亂而有序、無神」。其中的序是以想像的功能取向為準。不過，畢竟亞述帝國存活於西元前十世紀至前七世紀，造形藝術的寫實能力早已精進，所以除了動物的肢體組合添加強調「怪、力」之外，寫實的精準度其實是遠高於古巴比倫造形藝術的表現。

■亞述博物館中的人面獸身造形。

2.威嚇之美的人物造形

　　亞述的人物造形以戰士最為寫實，奴隸與戰俘稍微縮小，領袖與帝王則稍微放大。通常貴族（帝王與司祭）都裝滿服飾，蓄捲條狀鬍鬚，面貌具兩河流域族群的特徵。比較難以解釋的是，人物造形在帝王塑像的面貌裡，則常呈現異於兩河流域族群的面貌特徵（也有一說是呈現雅利安人的面貌特徵，但這種觀點較無可支持的根據）。

■亞述王，《薩爾貢頭像》（青銅，約西元前700年）。

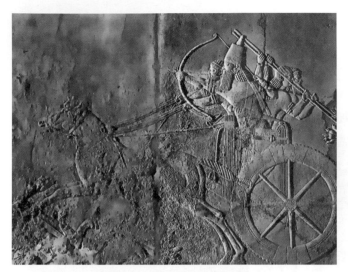

■ 亞述帝國戰績石刻（約西元前700~前500年）。

3.威嚇之美的人獸造形

　　　　兩河流域的人獸雕像與埃及文化裡的人獸雕像都是以「威嚇為美」，只是在比例上，兩河流域的人獸雕像以獸首人身為多，而埃及古文明裡則多是人首獸身。有一種說法或許可以解釋這種現象：從人類與野獸的不同優勢來比較；亞述人相信人類的優勢在於體力，而野獸的優勢則是其頭部的戰鬥力（角與尖牙）；而古埃及人則是相信野獸的體力（奔跑衝撞）與人首的智力。

二、波斯文明審美取向

（一）文學上的「人性兩極對立」為美

　　　　波斯文明中最古老的神話詩歌《列王記》的創作顯然接受了希臘文化的格式，但卻不接受希臘文化的審美範疇。《列王記》裡最精彩的四篇取名為「悲劇」就是接受希臘文化格式的證據，而這四

篇最精彩的「悲劇」所表達的結構、內容與期待與希臘悲劇的全然不同，這也正是波斯不接受希臘文化審美範疇的證據。

波斯悲劇裡的主角（英雄）的「性格」強調了極化的英勇、善良、理智、有禮、英俊，和光明，簡直是集人性之善於一身。而主角之旁的配角（通常與英雄有親屬關係）的「性格」則又是另一種不同的極端，如：暴怒、陰險、昏庸、無理、醜陋（只有女性配角是美艷）、邪惡，簡直集人性之惡於一身。波斯悲劇裡的「情節」通常是英雄禁得起種種小惡的誘惑並克服之，但是英雄的結局卻是失敗的，因爲這就是命運，命運是占星師早就觀星象而得知的，而波斯悲劇裡也幾乎完全排除了神或神獸的角色出現。

所以，筆者認爲希臘悲劇追求的是複雜人性中因爲明瞭事理而不向命運低頭所呈現的「美」，可以簡稱爲「明事合情之美」。而波斯悲劇追求的是重複堆積人性的善惡兩極化，期待人性棄惡向善，即使爲善而無善果也無妨，因爲這就是命運，畢竟經歷過善的溫暖。這樣的特質，則可以簡稱爲「經歷善之美」、「人性之美」、「永善之美」或「崇高之美」（不過西方將崇高美作爲審美範疇，也還有其特定的意涵[30]）。

■ 早期波斯翼獅人首雕像近照。

30 西方文化裡的審美三大範疇：優美、崇高、悲劇，個別指向的是造形藝術、文學、戲劇。所以西方文化裡「崇高」的審美意涵主要停留在文學描述神性與人性上，而較少涉及造形藝術。

（二）造形上「健美」的萌芽與萎縮

造形上「健美」的審美取向，可視爲視覺美裡追求動物與人體豐滿健康形象，而且有走向寫實爲美的趨勢。通常造形藝術上的「像不像」提問是與美感創作上的技術與意願相關。另外由於對「人偶」、「動物偶」的宗教性看法（即人偶像與人或動物圖像的出現是否就是偶像崇拜的問題），其實深深地困擾了藝術贊助者[31]與藝術家創作的「寫實」意願，而這種困擾在宗教化後的波斯，乃至於後波斯的西亞地區，確實是很現實的問題。所以，這種以追求「動物與人體豐滿健康形象」爲美的審美取向，在整個波斯時期，其實是走得很辛苦的，也是這樣，筆者認爲這是「健美」審美取向的萌芽。

■ 中期波斯翼馬。

■ 早期波斯大流士王宮遺址。

（三）造形上「集合」爲美與「幾何」爲美

造形藝術上如果人像、動物像成爲禁忌，那麼又有什麼「造形藝術」能呈現美感呢？答案是：建築藝術。造形藝術上排除了人像

31　爲藝術品出錢的訂購者，在近代以前都是貴族，而稱爲贊助者。

與動物像，還有哪些裝飾母題或哪些「形」能令人感動呢？宗教教義上的答案是「幾何形」。不過這種「幾何形之美」的美感取向，在西亞地區（除了拜占庭藝術）卻是首發於建築藝術，而其發展的原因與效果也與「希臘羅馬文化裡建築美感」的判斷有所不同。簡單的說，希臘羅馬文化裡的建築之美是以數理詮釋幾何之美，而回教興起之前的波斯建築，卻是以地處要衝而必然形成「集合之美」與組合之美，並從這種「集合之美」走向「幾何之美」或「構圖之美」。

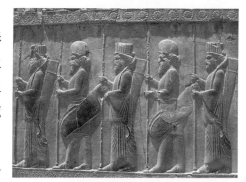

■ 波斯石刻。

■ 後期波斯馬賽克圖案。

173

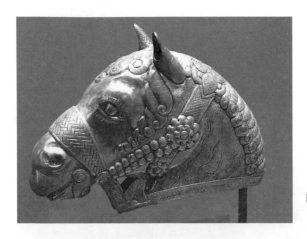

■ 薩珊王朝之金屬工
藝。

三、阿拉伯--回教時期

（一）文學上「人性兩極對立」與「象徵隱喻」美

　　阿拉伯文化在文學的自創性上是比較獨特的，除了簡樸的景觀描述與宗教性的讚美詩之外，最具代表性的文學作品《一千零一夜》基本上也是從波斯文學作品《一千個故事》改編而來（更妙的是波斯的這個文學作品卻是以印度的文學作品爲胎底改編而來）。所以，在阿拉伯帝國擴張領域的過程中，首先就在百年翻譯運動時接收了波斯的文學成果，同時也接收了波斯文學的審美取向。阿拉伯民族既有的文學思維習慣，在邱紫華的《東方美學史》裡總結其文學作品特徵爲：「缺乏邏輯性的文句結構」、「缺乏想像的激情而致慣用象徵性的比喻思維與表達方式」，用更簡潔的詞句來描述，那就是：「象徵思維」的審美取向。

■ 西亞之清真寺，其穹窿頂的馬賽克紋飾呈現精緻的幾何紋飾之美。

■ 中亞之清真寺，高聳的呼拜塔與外牆的幾何紋飾都是「清真寺」的典型特徵。

175

■ 印度之清真寺，作為世界四大奇景建築之一，高聳的呼拜塔與外牆的幾何紋飾也還是「回教美」的重點項目。

■ 東南亞之清真寺，回教與阿拉伯文化幾乎合成一體，只有在華人眾多的東南亞地區，才會出現「阿拉伯文」以外的文字裝飾（中國文化裡的對聯出現在主建築兩旁）。

（二）造形上「幾何」為美

　　由於伊斯蘭經院哲學裡的「伊斯蘭精誠兄弟社（為中世紀回教徒知識份子的結社）」明確的引入了前希臘哲學的「畢達哥拉斯學派」，伊斯蘭文化中「幾何秩序之美」也因此找到「數論（理性）」基礎，進而與希臘形式美學原則：比例、均稱、平衡、恰當，聯繫起來。另一方面，作為宗教的建築，其主題與裝飾上當然也不必跟隨希臘羅馬建築語言來走。回教的宗教建築以回教創教時的經驗與伊斯蘭經院哲學的詮釋而創造出獨特的造形，諸如：主要空間上的穹窿頂加尖、高聳的呼拜塔、迴廊式內院、細長型淨水道等乎然迴異於西方神殿建築。在建築的圖紋裝飾上則從西亞地區磚造建築與「馬賽克建材」而大量發展了細密的幾何紋飾，總括的說這就是「精緻的幾何之美」。

（三）十二世紀後突厥化地區「健美」的再出發

　　相對於袄教，回教有著更強烈的「偶像崇拜」禁忌。穆斯林的律法師援引先知的話：「禁止任何的神像」。後來這個禁令的範圍擴大到人和一切有生命的東西，藝術創作者甚至受到警告說：末日審判時所畫的那些生物會來向畫家要求給他們靈魂，而無法滿足這一要求的畫家將注定在永恆的烈火中焚燒。

■ 細密畫《阿拔斯大帝宰相之妻》，西元1620年前後。

所以，造形藝術從七世紀開始便愈來愈專注於植物紋的拼紋之美，甚至於發展出植物紋的數學（幾何學）計算程式，其實這與中亞地區毛毯編織的發達也有某種程度的關聯性，因為不論是藤草的編織或毛毯的編織，在編織機器出現之後，如何能夠快速編織，便成為編織工藝進步的指標之一。而圖紋的重複出現與精密的幾何學計算，也因此成為必要的技能之一。這種傾向可以稱為「拼紋之美」或「織紋之美」。

　　不過也正是波斯語中亞地區通常對接受回教後的「偶像圖像」禁忌，往往陽奉陰違，由於中世紀後的中亞民族顯然是「宗教權臣服於政治權」的世界，接受回教更多是因為通商與外交的理由，所以帝王的肖像畫與帝王的生活記錄畫開始打開了繪畫創作。而在十一、二世紀更發展出極為精工的細密畫。細密畫的出現標誌著以人與動物「健康美」為追求目標的「健美」審美取向再度復活。

　　但這種「健美」的審美取向也只有在突厥化回教地區盛行，阿拉伯化回教地區繼續堅持「幾何紋」、「阿拉伯字紋」與「植物紋」的拼紋之美。

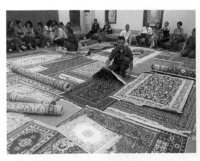
■ 中亞毛毯編織幾何之美。

■ 中亞器皿幾何紋飾。

　　在詳細介紹中西亞文明審美形式向度的精要與操作手法後，本節也以表格形式將重點羅列如後。

表5-3　波斯與阿拉伯文化（中西亞文化）審美取向分析簡表

蘇美	亞述	波斯	阿拉伯與回教
壯美與醜陋並存 崇尚高光美	威嚇	人性對立之美 健康美 集合與幾何美	人性對立美 象徵隱喻美 幾何美 健康美

5-4　印度文明審美形式向度的精要

印度設計美學條目十三項，簡述如下：

一、吠陀時期的審美取向（西元六世紀以前）

吠陀時期至婆羅門時期的四項審美取向，由於造形藝術作品存留太少，而口傳文學幾乎都是所謂「宗教經典」，宗教經典依「口傳記載」到真實文字記載，最久遠的已經口傳了1700年，根本無法「考據」，何況口傳歷史中的沙門時期印度文明才有「狀似繁複實簡陋」的宗教哲學作為一般哲學的替代品，而吠陀文明卻是在沙門時期之前的歷史，所以我們只能在這極其有限的考古出土藝術品裡，配合相關的口傳記載的文獻，將吠陀時期的審美取向分為生殖、威嚇、生活、靈修四項來進行簡單的解釋。

179

（一）生殖的（性與多產的）

強調母性生殖崇拜，而較少強調男性生殖崇拜（這主要是荼羅畢達族的歷史記憶）。

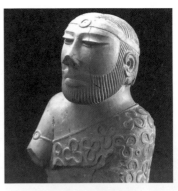
■ 吠陀文明之前的祭司雕像。

就造形創作手法而言，生殖審美取向的手法是循序漸退的（當然也可說成循序漸進），也就是說，就技術面來看造像，會從第一性象徵：人體性器官，第二性象徵：人體輔助性器官，第三性象徵：人體心意性器官，走到非人體性器官[32]。印度藝術發展史很清楚的印證這生殖審美取向的手法與趨向。

（二）威嚇的：強調猛獸崇拜

這主要是雅利安人的歷史記憶，因為雅利安人入主印度次大陸，主要就是當時的雅利安游牧民族在馴馬與養馬上有很大的成就，進而發展出騎兵的雛形，而能血洗並奴役印度原住民。所以猛獸崇拜原本就是雅利安人的重要歷史記憶，雅利安人在吠陀時期還有極為盛行的「馬祭」與「火祭」，皆可作為威嚇審美取向的重要「證據」。就造形創作手法而言，威嚇審美取向的手法通常有比獸法（圖騰通常以凶猛的獸紋開始），擬怒法（刻記生氣通常以怒目嘴角垂閉開始），比力法（刻記勇氣通常以身體壯碩開始）等。

32 第一性象徵就是性交時實際接觸以完成生殖功能的性器官；第二性象徵就是能輔助刺激性慾的器官，如：乳房；第三性象徵就是兩性兩極化的想像投射，如：鬍鬚常被想像投射為男性的威猛，或「小腳」在宋朝以後常被想像投射為女性的柔弱；非人體性器官則是指在文化或風俗中抽象的概念，以及文字所形成的「符號」。印度文化裡便擁有第一性象徵的造形物崇拜（即伽靈崇拜或陽物崇拜），可見得生殖的審美取向是印度設計美學裡緣起極早也即為重要的審美取向。

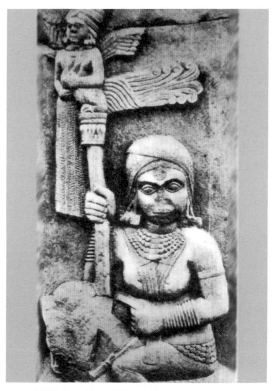

■ 吠陀前期的石刻，戰神印陀羅（嘴呈厚唇造形）。

（三）生活的：強調悠閒生活記憶

　　這主要是採集經濟的歷史記憶，採集經濟就是憑大自然的經營而不費人力直接攫取可食的成果，所以會對大自然的萬事萬物，乃至於可食的成果直接歌頌，就造形創作手法而言，就是寫實。

（四）靈修的：強調靈修以獲得智慧

　　這主要是印度地理環境的生物記憶，印度的氣候通常分為六季而不是四季，相對於其它的地理環境而言，印度多了旱季與雨季。而旱季與雨季的時間往往大於四季，人們只能躲在離耕地最近的森

林裡，啃食有限的糧食，完全無法從事農耕，只能靜坐靈修（因為只有如此才能降低這有限量食的消耗），進而養成「靈修的審美取向」。就造形創作手法而言，就是表情冥思狀、記錄可能的靈通物與靈通狀。

二、沙門至佛教盛期

（一）象徵寫實並存的

　　「象徵與寫實並存的審美取向」在宗教化的社會裡是很容易將造形與象徵意義相互「吻合」。而佛教早期的「不崇拜偶像」的特性，也加強了這『象徵與寫實並存的審美取向』，更促進了圖像學象徵系統的成長。諸如：佛像不出現，那麼代表佛陀的菩提樹、代表釋迦族的獅子、代表推動佛法的法輪就要在圖像中出現，又因為只是象徵物的出現，所以象徵物的比例大小（Scale）當然就可以依重要性而縮放自如，以符合構圖之需要。就造形創作手法而言，就是將重要的造形元素斟酌加大到不致噁心的程度。

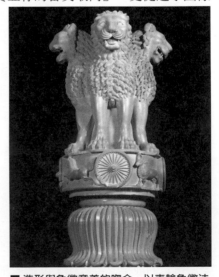

■ 造形與象徵意義的吻合，以車輪象徵法輪，獅吼象徵宏法。

（二）象徵體系化的

　　「象徵體系化的審美取向」則屬於宗教形成的階段，這種體系化以「神話及神祗的位階體系化」為前提，這在圖像學的解讀裡一

向如此，換句話說，神話體系建立得愈嚴密，象徵體系化的審美取向的要求就愈高。

就造形創作手法而言，象徵體系化審美取向說明了形式美感法則中意義美感法則的重要性。也就是說在整體美學的各種向度裡，美感的形式向度與美感的意涵向度的同時存在與同時感受的必要性。由於既有西方美學知識累積過程中，美學或美感的意涵向度探討極為缺乏，因此現今在接受西方文化為主體的觀點下，往往排斥象徵體系化的審美取向，甚至弄不懂象徵體系化的審美取向。我們簡單的說，這種審美取向就是謹記：『正確無誤的以圖像說出神話的偉大』。更細的創作手法就是：神祉先拿對了武器或象徵物、（故事性的）配件，然後構圖上放對位置，並予以可容忍性的放大與加亮或精緻加工。

（三）程式化的

「程式化的審美取向」指神像或造像裡具有一定的格式，甚至表情、體態、手姿都有一定的規定。在這一階段雖然有口傳經典《舞論》出現於貴霜王朝，甚至於有「（佛陀）相貌上的發展，在貴霜王朝時代大致是以佛的三十二相為根據（定則化），只是在服飾上求變化」的說法，足以支持「造像程式化的審美取向」的盛行。

就造形創作手法而言，程式化審美取向就是定式化（典型化，古典化）審美取向。這對於文字記錄興起很晚的印度文化似乎特別重要，如：《舞經》的出現，印度教與佛教裡「手印」的出現，都強烈而明確的說明了這種程式化審美取向的重要性。造形創作手法大致循三種途徑展開，其一，象徵體系化後配件、表情、手姿，體姿的分類定型。其二，雷同藝術類科裡經典的衍生與活用。其三，類物取情，也就是想像萬物姿態裡哪些姿態可以表彰「人情」，嘗試後予以定型。

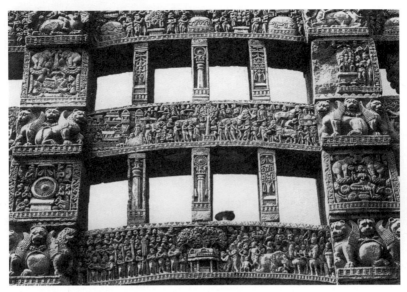

■ 佛塚牌樓上的石刻（三世紀）。

三、印度教時期

（一）莊嚴的

如果莊嚴是指：「嚴密的修飾以狀佛像」，那麼此一階段的神像造形，便可以理解為從典範的建立（所謂古典）、程式化的建立，走向過度裝飾過程。

就造形創作手法而言，莊嚴審美取向就是程式化審美取向的雙倍運用。其中的差別在於其誇張的程度。換句話說，莊嚴審美取向就是程式化審美取向進階化，經典化的結果。當然，任何莊嚴審美取向的審美法則形成，都要合乎目的也要合乎主題。諸如：在中國所理解的佛像莊嚴法則，指的就是任何可以增添佛像沈靜空靈與領悟的造形元素、表情元素與修飾手法。同樣地印度教性力派（主張經過性交的修練而可以修成正果的教派）所理解的神像莊嚴法則

（或造像莊嚴法則），指的是任何可以增添神像生殖能力、性徵吸引力，乃至正確傳達信仰上的性交姿勢的造形元素、表情元素與修飾手法。

（二）情味的（about rasa）

另一方面，這一時期不但印度教裡有性力派，性力派的觀點出自印度民俗的生殖崇拜與母神崇拜，且性力派也多被其它印度教派吸收，所以女體雕像多作肉感阿娜多姿，更有性交姿勢之構圖，以異文化的角度將之解讀為縱慾審美也是合理，若以印度文化本未來看輪迴解脫固然是莊嚴，肉欲靈修也是莊嚴，所以此項審美取向就還其印度原意稱為莊嚴審美取向。如果情味審美傾向指的是因宗教信仰而獲致物像美之上的心靈美，乃至於梵我合一的至美，那麼對教徒或對印度文化而言，這種『情味rasa [33]』審美取向的期待應該是很明顯的。

就造形創作手法而言，情味審美取向就是程式化審美取向的三倍運用，差別在於誇張而不肉麻。

■ 印度教性力派寺廟石刻。

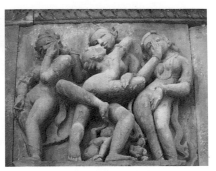

■ 印度教性力派寺廟石刻。

33　「情味」印度文為「rasa」，在中文裡很難有對應的字詞，現有的翻譯使用了「情味」一詞，主要是指「有情有味且神聖的肉慾之美」，但是直接用「有情有味且神聖的肉慾之美」不但文詞太長，在中國文化情境裡又顯得太「肉麻」與矛盾（或不合禮教），所以就用「情味」來翻譯「rosa」。

（三）神秘的

　　神秘的審美取向則泛見於此一時期的神像，多作雙眼微閉沈思狀，難讀神旨，自感神秘。另一方面印度所發展出的宗教，教義上多涉靈修、虔誠、解脫，而少涉社會正義（或反諷，嘲弄社會正義），或許也是因此而形塑了神秘的審美取向。神秘審美取向的造形手法就是「靈修審美取向」所衍生手法的進階。

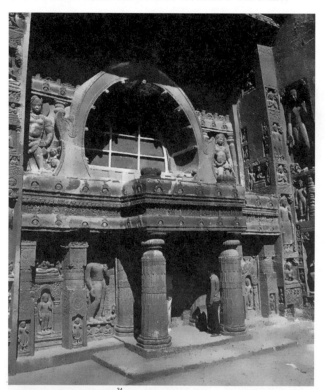

■ 印度教與佛教的石窟[34]。

34　此圖為阿旃陀第十九號石窟的入口立面。這阿旃陀石窟建立於西元五世紀晚期，後來因戰亂而被封塗起來，直到十九世紀末才被英國人重新打開封塗而發現此一藝術傑作。阿旃陀三十餘個石窟中約有四、五個石窟是印度教與佛教共存的石窟，其餘二十於個都是印度教（或當時稱為婆羅門教）的石窟，而佛教在十二、三世紀後逐漸被印度教收編而消失，所以這幾個石窟的佛像、護法與菩薩的石雕可以說是印度境內碩果僅存的少數巨型佛教石刻藝術品。

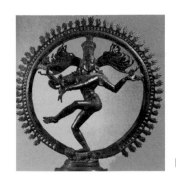

■ 印度教溼婆之舞。

四、回教時期

（一）古典折衷的

主要指印度教古典與回教古典兩者之間的折衷。

就造形創作手法而言，折衷審美取向的手法就是各取兩種『藝術品典範手法』運用在一件藝術品裡，或是選取甲種風格藝術品典範中的裝飾元素運用於乙種風格作品中，或反其道而行等。

■ 回教時期回教徒的突厥族或蒙古族興起的細密畫。細密畫的興起改變了回教「畫生靈的禁忌」，雖然只在突厥文化中大為盛行，但也因此而記錄了許多回教事件的圖像。

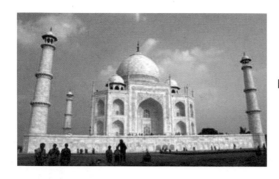

■ 泰姬瑪哈陵。印度的
「蒙兀兒帝國」其意就
是蒙古人的帝國，考證
為突厥化的蒙古人，也
是將回教勢力帶入印度
的主角。

（二）數理幾何的

　　主要指回教古典中的強調幾何數理的傾向。而談到了數理幾何
的審美取向，幾乎所有西方文化裡建築美學的手法都有所涉略。不
過，要理解這個時期是西元十六世紀，時值文藝復興晚期。另一方面
印度的數理幾何審美取向，更強調幾何馬賽克的技巧，以及自然植物
紋的幾何化，猶如萬花筒裡所見的秩序之美。

■ 英國殖民下所謂的
　回教與西方的古典
　折衷。

Narrative Design

（三）象徵與寫意並存的

主要指早期的「象徵寫實並存」與前一時期「情味」的綜合延伸。這個審美取向專指印度繪畫的發展。由於印度繪畫藝術的技巧遠遠落後於印度雕刻藝術的技巧，所以才會有這種極為特殊的審美取向。在技巧上，臉部表情描繪採用象徵化的表現，特別是眼睛造形要放大，清晰，其它部位則採寫實描繪。

印度繪畫裡的女性圖像　　　　　印度當今的女性時裝之一

■ 象徵與寫意並存的審美手法不但存在於印度古畫中，也呈現於女性臉部化妝裡。

在詳細介紹印度文明審美形式向度的精要與操作手法後，本節也以表格形式將重點羅列如後。

表5-4　印度文化審美取向分析簡表

吠陀時期	沙門─佛教盛期	印度教時期	回教時期
生殖之美 威嚇之美 生活之美 靈修之美	象徵寫實並存 象徵體系化 程式化	莊嚴 情味 神秘	古典折衷 數理幾何 象徵與寫意並存

神話敘事

06

本章神話敘事，簡單來說就是關於敘事設計美學創作在題材上，以及在美學意涵向度上的探討。在設計美學意涵向度的整理上，主要針對了西洋藝術史中所泛稱的藝術進行「主題分析」。也就是說，筆者並不以「既有的藝術品」來進行「主題分析」，而是認為所有的藝術品基本上都是一種「事實、理想與神話」的混合描述載體。所有「標上」文化特色與民族特色的設計藝術品，基本上都是一種「神話」的建構，一種「敘事設計美學」的盡心詮釋。只是這種「神話故事」有具體的、半抽象半具體的、抽象的不同等級的區分而已。

筆者認為各個文明裡所發展出來的「一般神話」與「宗教神話」就是「各個文明裡藝術品題材的泉源」，也是人文創作中「主題」的主要來源與依據。簡單來說，藝術就是神話的化身，而藝術品就像是神話故事一般，僅是一個載體而已。本章「神話敘事」先解釋審美意涵向度的精要，再說明神話敘事的分類，然後呈現四大文明神話敘事的簡要內容。

6-1　審美意涵向度的精要

只要有文字與集體記憶出現，在人類文明中審美的發展裡就不會只有形式向度，而更有意涵向度。或是說：人類文明在處理「美感」議題時，「集體記憶」與「權力」是從來不缺席的。另一方面，純粹形式美感通常也需要「意涵」的連結，才會進入人類的集體記憶，這

在所有的文明中，只有最早期也最純粹的意涵美感才會使用「象徵」的表達方式：「所有的拜物教」將形式簡化為形象符號（或所有拜音教的形式簡化為聲音符號）就是一個明證，宗教元素中複雜的「儀式行為」也都脫離不了這種「象徵表達方式」的痕跡。

在簡要記錄四大文明審美意涵向度時，有關於文明起源、民族起源、國家起源等這類集體記憶，就是審美意涵向度最主要的腳本，我們可以將這類內容簡單的稱之為「神話敘事」。而各個文明在發展的歷程上不但會添加神話敘事的「新元素」、投射「新的價值觀」，也會將原有的「神話敘事」精緻化，甚至「藉由舊歷史捏造新神話」以達成種族擴張與軍事帝國侵略的目的。諸如：「雅利安人神話」，不但在十八、十九世紀在英國人的手裡被捏造為「印度文明的開拓者」，藉以成為殖民印度的「正當性藉口」，在二十世紀初更在希特勒手裡捏造為「最純粹的白種人」，藉以成為屠殺猶太人與吉普賽人的「正當性藉口」。

二十世紀中期，雖然軍事帝國的色彩已經逐漸褪色，但是經濟帝國、文化帝國的形態卻悄悄登場，「藉由舊歷史捏造新神話」更轉變為「塑造新神話」而成為商品市場攻略裡的「首席隱形推銷員」。例如：現代設計運動裡將機械生產的「簡潔造形」塑造成「現代設計精神」；又如「美國化運動」裡一方面將「侵略印地安人的歷史」改裝為「西部墾荒開拓英雄史」，另一方面又將美國文化塑造成「民族大熔爐」，這些都再再地說明了商品市場爭奪戰中「塑造新神話」與「敘事設計美學」的重要性。

而人類文明中各種「神話敘事」又都是各種文化價值觀投射的精華，就「敘事設計美學」的發展來看，簡要地釐清四大文明的「神話敘事」正是順著各文明價值觀來「塑造新神話」的必經之路，我們看看以下的設計案例：「印度之門雙胞案」、「香奈爾巴黎上海發表會」就可理解「必經之路」對設計師美學素養的重要性。

一、印度之門雙胞案

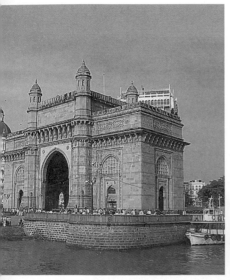 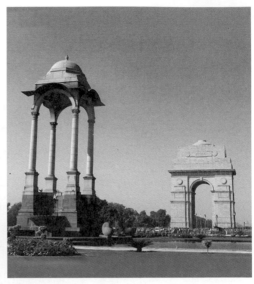

位於孟買的印度之門　　　　位於新德理的印度之門

■ 印度之門雙胞案圖例。

　　在印度有兩座「印度之門」的建築物，一座設於孟買，另一座設於新德里，兩座都籌畫於1911年，為的是紀念1911年英國國王喬治五世與瑪麗王妃訪問印度。孟買的印度之門建成於1927年，建築師是George Wittet；新德里的印度之門建成於1931年，啟用於1933年，建築師是Edwin Lutyens。兩座建築的業主當然是印度王國的英國殖民當局。雖然兩處「印度之門」都是紀念英國國王喬治五世與瑪麗王妃訪問印度，但是兩處「印度之門」的設計文脈卻有頗大的差別，以致兩座同名的建築物也就有了頗為不同的形式表現。

　　新德里的印度之門在籌畫過程中，「紀念喬治五世來訪」因素受到「紀念參戰殉職印度戰士」因素的排擠，所以連選址都拖延了時日，最後以仿凱旋門與仿回教呼拜亭的造形定案，而於1931年

Narrative Design

完工。孟買的印度之門則很單純的只有「紀念喬治五世來訪」與潛在的「英國殖民光輝」觀點，所以就以「維多利亞紅磚造式樣」與「蒙兀兒回教宮殿式樣」的混合折衷式樣定案，而於1927年完工。

　　新德里的印度之門與孟買的印度之門，雖然都融合了英國元素與印度元素，但是在新德里案子裡，回教元素與英國元素卻是分立於兩棟建築物上，似乎預告著殖民者的觀點，印度與巴基斯坦該分為兩國而獨立。

二，香奈爾巴黎上海發表會

2009香奈爾巴黎上海發表會　　　　　2009香奈爾巴黎上海發表會

香奈爾巴黎上海的飾品　　　　　　香奈爾巴黎上海的飾品

■ 2009香奈爾巴黎上海發表會，以「向中國元素致敬」為題。

195

時裝知名品牌香奈爾（Chanel）禁不住中國市場購買力的崛起，而決定推出「香奈爾巴黎－上海時尙發表會」，並以「向中國元素致意」爲題發表了時裝，更推出高價的飾品配件。以下先引一段一般的新聞稿，再針對「審美意涵向度」的重要與應用進行解析。

　　「2009年12月3日，幾乎全世界的時裝編輯都來到了上海，帶著朝聖的心情頂禮膜拜空降的『時尚大帝』卡爾·拉格斐（Karl Lagerfeld）和他的『巴黎－上海』高級手工坊系列發佈會，在他們心中，他已與『上帝』無異！搜狐女人帶你一同領略大師的風采。發佈秀開始時，由Karl Lagerfeld德執導的短片『巴黎上海幻想曲』首先播出，該短片用『可可夢境之旅』的夢幻手法講述香奈兒女士的5次中國之旅。而隨後的時裝秀中，Karl更頻頻用到中國元素，而這次的香奈兒秀場，中國超模秦舒培、杜鵑、裴蓓、孫菲菲、周斌也都到場……」引自搜狐網站。

　　就「市場行銷」而言，「香奈爾巴黎－上海發表會」是頗爲成功的行銷事件，這樣的行銷事件建立在「近十年的中國熱」、「近五年時裝界的東方風」、「近三年上海對品牌的購買力崛起」、「2010年上海將舉辦世界博覽會」等基礎上。所以，香奈爾捉住了這個時機，企圖將「香奈爾元素」與「上海元素」結合而推出一系列設計作品。可見得設計品想要打入一個特定市場時，對這特定市場消費者所處的文化因素理解是非常重要的。

　　就「敘事設計美學」而言，「香奈爾巴黎－上海發表會」所推出的設計品在「中國元素」的擷取與運用上，確有許多不夠成熟之處。筆者認爲最少有以下幾點因素不利於這次的設計作品，雖然就行銷事件而言對「名牌」打開中國市場還是有極大的推力。（一）設計上將「中國斗笠」、「越南斗笠」、「滿清官帽」三者弄混。

（二）飾品色彩上過度強調綠色與銀白色，除了較大塊的玉以外，碎綠難有「圓潤之感」。（三）飾品設計裡缺少「祈福」與「如意」這兩項中國飾品文化中的重要元素。

在「印度之門」的設計案例裡，由於業主與設計師都是「殖民主：英國人」，所以，兩座「印度之門」都只呈現殖民主人的品味與價值觀，印度民族對此也是莫可奈何，但是在印度獨立後，新德里的甘地紀念公園裡的建築物顯然就採取了英國人所不認識或沒興趣認識的「印度元素」來表達。

■ 新德里印度國父甘地紀念公園內的大同教（Bahai）教堂，以蓮花為造形母題。

在「香奈爾巴黎—上海發表會」設計案例裡，香奈爾當今首席設計師：Karl Lagerfeld「設計審美意涵向度」的警覺心是很清楚的，雖然Karl Lagerfeld對中國文化認識的略嫌不足，但從發表會上先播放特定拍製的「巴黎上海幻想曲」及強調香奈爾生前有五次「中國之旅」，這都顯示香奈爾企業的「企圖擴大中國市場」是深思熟慮下的企業發展策略。只是首席設計師升任CEO之後，決策的考量點已經不只是「設計決策」這一項而已。

6-2 神話敘事的分類

　　人類文明裡集體記憶的神話敘事可以有各種分類，諸如史學上的分類：其一，希臘史學概念下的分類，將文明裡集體記憶分為：神話、史詩、歷史。其二，羅馬史學概念下的分類，將文明裡集體記憶分為：神話、英雄故事、歷史。其三，波斯史學概念下的分類，將文明裡集體記憶分為：神話、列王記、歷史。其四，印度史學概念下的分類，將文明裡集體記憶分為：發源處口述神話、在地化口述神話、歷史。

　　其五，中國史學上的分類：神話、神仙列傳、歷史。其六，希伯來民族史學上的分類：史詩、神話（自信奉耶和華後）、歷史。

　　除了希伯來民族集體記憶的特殊性以外，所有的這些分類中「神話」都指向不可考證，也不必考證的歷史敘事。由於「神話」就是人類文明起源的「人文想像」，因此這種人文想像既無需對「證據負責」更無須對「歷史負責」，它只對「詮釋」負責。換句話說，神話的建構在滿足「虛構集體記憶」的心理需求。所以，人類驗證神話的真實只在於神話的詮釋能力，而不在於神話的「真假」。

　　而所謂的詮釋能力則分三塊來完成，其一，神話會隨著歷史階段的不同而自動「精緻化」；其二，神話的主題會隨著人間權力狀況（階級狀況與現實權力組織）而自動調整；其三，神話的堅持程度會隨著「宗教權力」的強弱而自動調整，而所有人類的「宗教權力」都是一種人為設定，因為除了人類以外，我們看不到任何動物有「宗教秩序」與「宗教權力」。

　　而為什麼希伯來民族的集體記憶會被排除在上述的性質分類之外呢？因為就物質歷史的證據而言，希伯來民族的集體記憶是一個

「苦難流離失所」的民族集體記憶。經過「亞伯拉罕獻子事件」及「摩西出埃及事件」而與耶和華訂約，成為耶和華的「選民」。所以，在希伯來民族的集體記憶裡先是史詩，其次是神話（與耶和華訂約），最後才是歷史。這與一般集體記憶的神話、史詩、歷史順序不同。所以，上述分類顯然不適用於希伯來民族。因此可見，西方文明裡的「神話、史詩、歷史」的順序也不見得是一個必然的時段劃分，無須適用於其他文明裡的神話分類。更重要的是在「敘事設計美學」領域裡，不只是關心西方文明定義下的神話、也關心其他文明定義下的神話，更關心「再製神話」、「假神話」、「新神話」、「拜物教神話」、「品牌神話」、「市場神話」等，筆者通稱為廣義的神話。

簡單的說，在1960年代以前的「神話」研究，通常採用西方實證史學的觀點，認定西方史學的「神話、史詩、歷史」截然劃分為唯一標準，而視其他民族的神話為「虛假」、為「迷信」。相對地，敘事設計美學領域所感興趣的「神話」卻是「任何有作用的神話：廣義的神話」。廣義的神話當然不見得是以西方文化史的「時間準則」與「證據準則」為分類上的唯一標準。筆者認為，廣義的神話主要有兩個範疇。

第一個範疇：文字史的神話分類

神話可分為：自然性質的口傳神話、宗教性質的口傳神話與後製神話三大類。這樣的分類多以「模糊的文字形成期」為中介。換句話說，自然性質的口傳神話，大多屬於「無文字」的口傳神話，主要在滿足人類對自然萬物秩序的詮釋；宗教性質的口傳神話，大多屬於文字形成變動期的口傳神話，主要在滿足人類「宗教權力」與「宗教秩序」的詮釋；後製神話則屬於文字已成形，甚至於文明已昌盛時期的「文字記錄神話」，主要在滿足創教者所設定的或所想像的人間權力秩序。

第二個範疇：功能史的神話分類

　　這又包括了「人的神話」與「物的神話」，人的神話指神話裡有類似於人的主角的這類神話；物的神話指神話裡沒有類似於人的主角的這類的神話，「物的神話」也可以稱為「現代拜物教」，通常可以用理性的「異化」或「物化」這類的概念來理解。

　　「人的神話」則可分為「宗教神話」、「單一神話」與「自然順序神話」。宗教神話涉及了神的位階議題，而就人的角度來看，每位神祇都具有特定的功能，但通常未必以「功能的大小」來排定神的位階，而是以「功能的明確性」及「與人類的關係」來想像神的位階關係。簡單的說，神的位階議題就是一種「擬人化」的想像。

　　單一神話則只對某種特定人間秩序、人間技藝或特定知識負責，所以只要一位神祇就可以完成單一神話，這位神祇也不必介入宗教神話中神階的排位問題。在中國文明裡，單一神話有時是真實歷史人物，因事件而成為主角，如：唐太宗斬海龍王事件而有尉遲恭當門神的神話，有時是虛構的歷史人物，也是因事件而成為單一神話的主角，如：在未能考證中國文字發展過程之時就虛構出「倉頡造字，而鬼神泣」的神話。

　　自然順序神話則介於宗教神話與單一神話之間，有時與宗教神話結合，有時與單一神話結合，在各文明裡往往有不同的結合方式，甚至在同一文明裡也有不同的結合方式，形成不同的神話。通常這種自然順序神話包括了：宇宙生成神話（所謂開天闢地神話或創世紀神話）、民族起源神話、災後復生神話（所謂大洪水神話或年獸神話）、魔考神話、理想國神話、分司其職神話（這部分又往往與單一神話重疊）、建國神話等無法一次交代清楚的故事，為什麼無法一次交代清楚呢？因為人類的人文想像的背景錯綜複雜、人

類的恐懼的對象，也不可能完全地被平息，且人類的慾望也無法一次滿足，所以，人類的神話也就不一而足了。

廣義的神話分類，以表格簡示如下：

表6-1　　廣義神話分類表

文字史的神話分類	功能史的神話分類	
1.自然性質的口傳神話 2.宗教性質的口傳神話 3.文字記錄的神話（後製神話）	1.人的神話	1-1.宗教神話（神祇位階議題） 1-2.單一神話（文明功能的進展事件，無神祇位階問題） 1-3.自然順序神話（宇宙或民族起源神話）
	2.物的神話	

我們先對「神話」有上述的初步瞭解之後，再來對四大文明的主要神話簡單的記述，以便進行審美意涵向度的理解。通常在造形藝術裡，民族神話與宗教神話，乃至於神話中的象徵物、神祇的象徵物（坐騎、武器、衣冠、法器、配件、圖騰等）往往會單獨出現或聯合出現，成為造形的主題，乃至成為裝飾或紋飾的母題。

這些神話不包括繁雜的後製神話，通常後製神話屬於文學的範疇而不屬於歷史的範疇，且大部分的後製神話都有意且極力與真實歷史事件「混淆」，以收割真實可證與「感人肺腑」的效果，所以應另以文學感染性來論。諸如：中國文明裡的「七世夫妻」，當然只能以戲劇文學論之，而不適合以「神話」論之。而以下所稱的主要神話在章節上先初分為民族神話與宗教神話兩大類，再視情況而作更細分類的說明。其中宗教神話裡的佛教雖發源於印度，但卻只在中亞、東亞及東南亞開出繁雜多樣的花朵，特別是佛教在北傳進入中國後幾乎完全與中國文明融合在一起，所以只歸類於中國文明的宗教神話中說明。

6-3 中國文明的審美意涵精要

　　中國文明裡的神話敘事主要有三大塊，十九世紀德國社會史學家韋伯認爲就是儒教、道教與佛教。但是韋伯及部分西方學者對「儒教」的稱呼以及對中國佛教的認識其實都是嚴重不足的。以中國文明發展史爲背景來理解的話，神話敘事的三大塊應該是天子道、道教與中國式佛教，其中天子道表面上好像是以儒家學說爲主要內容，中國式佛教與現今印度佛教更已無任何關係，不用說釋迦摩尼在創教後便直接告訴弟子「禁止偶像崇拜」，因爲釋迦摩尼所創佛教的初衷就是「了生死開智慧」之道，而不是佛教經過四、五百年後的「後製神話」與「供養僧侶」的情狀。

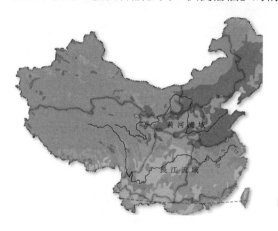

黃河流域

長江流域

■ 中國文明地理區位。

一、民族神話

　　中國文化裡的民族神話可簡稱爲天子道或天子教。天子道的形成是無形的，所以，天子道並不是宗教。如果皇帝（天子）不強調祭天與祭神的儀式，但知道「外慚清議內咎神明」，就可稱爲天子道；如果皇帝常常強調祭天與祭神儀式，更強調臣民對皇權的敬

Narrative Design

畏，那就可稱爲天子教。就中國文明發軔階段的文脈來看，天子道的主要成分有三項，天子道起於周朝的建國過程裡對「宗教」的改革，繼之於周公所定的「封建制度」與儒家繼承的「禮、樂」及「忠、恕、孝」論述，最後秦始皇統一文字，改封建制度爲唯一天子制，封禪泰山。

　　周朝的宗教改革在於建立「天」的崇敬以取代商朝的「祖靈」崇敬，商人的鬼神崇拜是以祖靈崇敬爲基準，祖靈崇敬是帶有部落種族意識或門檻的，而周朝在西岐封地時就改變了祖靈崇敬爲「天的崇敬」，天的概念是周朝創立的，它允許在宗教面成爲「共同祖靈」的想像，而在權力面（政治面）也允許商朝後裔在原有的生活範圍內分封建國，共同祭天，而周朝的統治者則以「天子」（無形的天在世上的代理人）自居，成爲所有分封建國的國家共主。

　　周朝的禮樂制度則爲封建制度與宗法制度的儀式性保障，這儀式性保障促成了早期中國文明裡藝術與美學的發展。中國文明在魏晉南北朝之前一直以「教化說」及「比德說」作爲藝術與美學的核心主張，就是基於禮樂制度是作爲封建與宗法制度的儀式性保障而存在的這一事實。而儒家之所以能夠成爲春秋戰國時期重要的思潮之一，就在於儒家以繼承宣揚周朝建立初期的章典制度爲職志。所以，孔子開放教育權於人民，主要就在於期望教育能養成治國的重要幫手，孔子的言論以禮樂與「仁」互爲詮釋，而儒家在子思時期發展出「孝」的論述，在孟子時期則發展出「忠、恕」的論述，並與「義」互爲詮釋。自此儒家學說便定型爲「天子之下」的天道思想。

　　秦朝則從法家思想裡記取封建制度的風險，一方面以郡縣制取代了封建制，另一方面則仗勢著騎兵武裝的優勢，以書同文、車同軌加速了天下的共通感與統一感，最後擴大了商周以來的封禪制

度，對當時天下的第一大山：泰山進行了封禪儀式，也建立了天子封神的慣例。自此中國的天子道就冥冥中形成了。

天子道雖沒有明確的章典制度或經文，但是自周朝之後，天下只有一位天子，天子代表「天」，也就是天道的代理人，天在人世間的代理人，除了一般的統治行為外，還要季節性的代表人民來祭天、祭社、祭農、祭地。而自秦始皇之後，天子又稱為皇帝，天下不允許有兩個皇帝，皇帝除了一般的統治行為與祭天之外還要登上泰山舉行封禪儀式。

天子道無明文記載，但卻是中國文明最早的人文想像與實踐，天子道的存在再再地指出了中國文明裡宗教權力永遠要適應世俗權力，因為天道已有唯一的代理人「天子」，宗教的心靈秩序只能輔助人間的世俗的權力秩序，而不能干涉人間的世俗的權力秩序。也就是說，在中國文明發軔期，中國文明就選擇了宗教權力臣屬於人間權力的路，所以除了極少數的敗德天子以外，中國文明裡既沒有「國教」的概念，也沒有「異教」的概念，當然更沒有政教合一的可能性與必要性，宗教就此而停留在心靈慰藉、心靈享受與「與人為善」的層次，而獲得充分的宗教自由。

相對於這天子道的早熟，中國的民族神話多半簡短且帶有「功能神」與「祖先神」或「文明開拓神」的性格。

■ 三皇圖像，中為伏羲氏創先天八卦，右為神農氏，左為軒轅氏。

Narrative Design

建構於口傳歷史時期（商朝中期之前）的神話，重要的有：

（1）盤古開天，女媧補天系列《山海經》。

（2）三皇五帝系列，大致上三皇屬神話系列，五帝則屬史詩系列，只是三皇有各種不同說法，諸如：燧人、伏羲、神農《尚書》；伏羲、神農、軒轅《尚書》。

（3）西王母系列《周穆天子傳》。

（4）嫦娥奔月后羿射日系列《淮南子》等。

這些神話往往不在於解釋自然現象，而在於紀念文明開化，如：燧人、伏羲、神農即在於紀念鑽木取火（燧人）、符號記事（伏羲）與農業醫藥的開始（神農）。

■ 北京天壇，為明、清兩朝皇帝進行祭天儀式的場所。

這些神話建構於文字記錄發達後的「後製神話」重要的有：

（5）女媧造人、皇帝蚩尤之戰（宋・太平御覽）。

（6）《推背歌》（託言明・劉伯溫）。

（7）《封神榜》（明・小說）等。

不管是口傳歷史的神話還是「後製神話」，中國民族神話的一大特點就是解釋自然現象者少，而補述人間權力秩序正當性者多。神話故事結構往往只具單一目標，所以容易形成單一功能神，也容易形成極其簡單的故事結構。神話與神話之間並無連結成系統的必要，因為中國文明的人文想像較少有宗教傾向，所以更不必以神話建構或詮釋萬事萬物源由的整體性與系統性。

■ 道教活動幾乎是中國最主要的宗教活動。

二、宗教神話

（一）道教

　　道教創於西元142年的張道陵，以張道陵對道家思想的體會而建構一種適合農業社會的宗教觀，張道陵並不以神仙自居，而是以謹慎的通天靈媒自居。由於時值漢朝末年戰亂時期，所以很快的結合了原有的神仙思想與道家思想，發展了順應自然萬事有應（有為即有報應）的天道思想（善有善報、惡有惡報、不是不報、時候未

到）。在神階系統中以老子思想中的「一元化三清」構思了三清道祖，來統轄既有的神話故事。隨著歷史演進，後來的神仙與英雄人物就逐步地以「功能神」的方式納入逐漸龐大的神階系統中。道教的發展一方面與道家思想與時並進，另一方面也隨著中國佛教的發展吐故納新，所以很快的就發展出科儀與經典，透過道士養成系統的認證考試授予法師的稱號，而科儀的內容就是誦經、畫符籙、請神、通知神與送神的儀式。

由於道教長期的在中國發展，顯然有地方化的過程，所以，道教與民俗宗教的混合可以說是到了水乳交融的程度。天師、道士並不排斥地方巫師系統與乩身靈媒或自發性靈媒的功能，只要符合天道思想者，即可視爲通靈的工具或神仙的再世，不符合天道思想者則視爲妖怪，妖怪也可循天道修道成仙，不循天道者即可收妖。不論如何，在中國，道教的神話故事一直與時並進，同時也與民俗宗教分享神話故事，當然也就與民俗宗教裡的靈媒、乩身、自發性巫師水乳交融的愉快共存了。道教可視爲一神教（所謂一元化三清，三清本一元），也可視爲多神教（從最早的姜太公封神榜到歷朝歷代的君王封神），更可直接視爲民俗宗教。

■ 關公為道教神祇，但也出現於中台禪寺。

■ 媽祖出巡。　　　　　　　　　　　■ 媽祖故事成為戲劇題材。

（二）佛教

　　佛教創於西元前六世紀的印度恒河流域，原爲無神論的了悟生死輪迴正道，由釋迦族摩揭陀國王子：釋迦摩尼於西元前550年前後所創，釋迦摩尼的學說循印度沙門時期的師徒系統發展，至西元前三世紀左右即發展成唯一神論禁止偶像崇拜及持咒的宗教，釋迦摩尼成爲教主與神，此時神話系統只有佛本生經（前世神話）與佛在世故事，這是佛教民俗宗教化的第一步；西元三世紀左右佛教逐漸分成大乘佛教與上部座佛教（小乘佛教），在大乘佛教的發展過程中神階系統逐漸發展完成，這是佛教民俗宗教化的第二步；西元七世紀左右殘留在印度的佛教進入佛教民俗宗教化的第三步，金剛乘或眞言乘（或稱爲密教）產生，佛教與印度教結合後在印度逐漸消失。

　　佛教的神階系統往往因教派而有所不同，但均承認並重視釋迦牟尼所言教訓爲主要經典，而愈是後期所產生的教派，其神話系統與印度教的神話系統愈難以分別。不過有無區別已不重要，佛教已從印度消失，轉而東南亞的小乘佛教，東北亞的大乘佛教與西藏的藏傳佛教卻以印度的神話展開宗教的認祖歸宗過程，成爲東南亞許多藝術創作的重要題材之一。

　　雖然佛教在印度盛行了將近七、八百年，但是佛教在印度文化裡的特殊性，卻使佛教的神階系統在印度本土發展得相當有限，甚至可以說大部分的佛教神階系統與佛教神話，基本上都是佛教北傳後在中亞與中國所建構出來的，而圖像學象徵系統的解讀，也以中亞與中國的藝術作品裡最爲豐富，東南亞次之，印度最少。從宗教學的角度上看，岌多王朝以後佛教學印度教的神話建構，收編部分印度教的神祇，結果佛教在印度密教化了，最後整個佛教勢力都被印度教收編了。佛教在印度又回復沙門時期創教階段的「佛學」，當作印度「正統知識中的異端」來看待。而十世紀以後的印度人，對這種「正統知識中的異端」可能也無法激起太多興趣了。

■ 在埔里的中台禪寺。

■ 埔里中台禪寺二。

就活躍於印度的佛教而言，教義（佛學）非常精闢且清晰，神階很單純，神話像人話。佛教的教義雖然在印度時即發展出上部座、下部座，並衍生出所謂大乘佛教與小乘佛教，特別是大乘佛教裡出現了一位極傑出的文學家馬鳴（Asvaghosa），在西元前後即有《佛所行讚》（指讚美佛的今世今生）與《大莊嚴論經》，前者為釋迦摩尼傳記，後者應是有關宗教修辭學的著作，乃至於為傳作者的《佛本生傳》（指佛陀的前世），另外還出現了一位重要理論家：龍樹（Nagarjuna），在西元一、二世紀前後創立了「中觀派」哲學，但是佛學的發展與所有印度哲學發展一樣，都只是對「經典」做註解，都只是對「佛說」的詮釋。佛教在印度的極盛期，基本上印度還沒有文字，這「佛說」又有諸多「版本」，對「佛說」的詮釋基本上早已陷入「套套邏輯的循環論證」而不自知，又怎能吸長久的引信徒呢？

■ 達摩像。

佛教的教義就是「佛說」的要旨：諸法因緣起、苦集滅成道、成道憑八正。佛教的神階（在印度）就只有釋迦摩尼佛。佛教的神話（在印度的貴霜王朝以前）就只有佛在世故事。單純原始佛教的本意「正是因缺少人文情思，所以有開大智慧之功」進入中國後的佛教則透過中亞民族與印度教本身神話的影響，逐漸建立起三世佛（或三界佛）、菩薩、護法、羅漢等神階系統，展開中國、印度、中亞三種文化混合下的龐雜神話故事建構，特別是佛教進入中國後，隨著深入中國的時間愈久，愈深入中國的政治中心，中國式的「人情神話」就愈濃，中國式的「現世報神話」就愈多，就連造形

Narrative Design

藝術作品中佛陀與菩薩的臉孔也愈來愈在地化與中國化了。現今所流傳的《十八羅漢》、《達摩一葦渡江》、聞聲救苦的觀世音菩薩神話，基本上都是「後製神話」，而且是以中國的思維方式所後製的神話。

6-4 西方文明的審美意涵精要

一、民族神話

　　西方文明最主要的民族神話就是希臘神話，而希臘神話形成的時間大約在希臘民族的整合時期，也就是藝術史上的前希臘時期，西元前七世紀之前。後續則為希臘史詩時期，西元前七世紀至前五世紀，這個期間希臘的語言逐漸融合成一體，文字也逐漸成形，集體意識的建構逐漸有了「事實」的依據，所以口傳歷史也與當時的文脈逐漸吻合。然而，雖然「口傳」歷史注重韻文便於記憶，但爾後的文字系統記錄，也同樣地注重韻文，所以稱為史詩時期。在西元前五世紀的波斯與希臘戰爭（西元前490~前479年）到亞力山大去世的這段期間則為希臘文明的頂盛期，也就是藝術史上的古典時期。此時希臘文字系統已經完備，文字記錄中事實與想像的區分已經清楚，所以集體記憶便分為「事實」的歷史記憶與「想像、期待」的文學記憶兩大塊，在古典時期主要的「想像期待」則為「英雄悲劇」的興盛。

正是在希臘文字成形的過程中，赫西俄德（約於公元前八世紀至前七世紀間）以口傳的方式完成了一部《神譜》，也使得系統化的希臘神話故事得以整理完成。此後雖經歷了荷馬史詩《伊利亞特》與《奧迪賽》中半人半神的英雄人物補充，但主要神祇位階以及「文明功能神」的秩序描述確實已經固定下來，直到羅馬興起，幾乎全盤接受了古希臘的宗教與神話，部分流傳於羅馬地區的神祇只有在名稱上改為古老羅馬的稱謂而已。而希臘神話也只有將部分主神（特別是第五代之後的奧林匹斯神祇）改為羅馬式稱謂，也因此，希臘神話藉由羅馬帝國的勢力而成為西方文化中最主要的神話系統。

希臘神話當然是希臘文明裡重要的人文想像，但希臘神話的形成卻也免不了部族整合過程中，「外邦人」的外邦神與本邦神間的合併過程，特別是愈後世代的神祇愈有可能是「外邦神」諸如：酒神迪奧尼修斯在希臘戲劇形成過程中就扮演了極其重要的角色（就歷史事實而言），而迪奧尼修斯的多重功能神的描述等，這些都有跡可尋可以指稱酒神是由西亞的「外邦神」本土化後成為希臘神話主角。

若依口傳神話記錄，希臘人所認知與建構的世界（希臘神話的系譜）是如此呈現的：

第一代神就是混沌，希臘人將這樣的狀況稱為卡俄斯（Chaos），所以卡俄斯以及卡俄斯所生的第一代就成為希臘神話裡的第一代神祇：卡俄斯（意為混沌或無限）以及卡俄斯所生的該亞（Gaea，意為大地女神）、厄洛斯（Eros，意為愛神）、厄瑞波斯（黑暗之神）、尼克斯（黑夜女神）、塔爾塔羅斯（地獄之神）。

第二代神祇則分為大地女神所生系列與黑暗黑夜女神所生系列，分別為大地女神所生的廣天之神烏拉諾斯（Uranos）、夜空繁

Narrative Design

星、高山、海洋，以及黑暗黑夜女神所生之太空神以太、光明神赫莫拉、命運女神莫伊拉、紛爭女神厄里斯、死神、睡神。

第三代神祇則主要為大地女神該亞與廣天之神烏拉諾斯所生，分別為十二提坦神系列；三個沒有文化的庫克羅普斯巨人系列；三個赫卡同舍埃倫巨人系列（也稱百臂巨人系列），次要的第三代神祇則為十二坦提神中的俄克阿諾斯與其妹忒提斯成婚後所生的三千海洋女神及一切水源和河流。第三代神祇涉及生吞活人、母子亂倫、弒父成仇等非人間秩序的事件，但這也表示在希臘文明的人文想像中「神祇有異於人以及神祇涉入人倫開端」的設想。第三代神祇主要描述烏拉諾斯痛恨子女出生，企圖將子女塞回該亞的肚子，而該亞則唆使最小的兒子克洛諾斯用鐮刀將父親切斬致殘，切斬所濺出的鮮血則變成復仇女神，從此復仇女神在大地上遊蕩，專門注視人間的違反自然秩序的越軌行為，並於地獄中執掌懲罰。

■（奧林匹亞）諸神的盛宴，油畫，1514年，喬凡尼貝利尼。　■ 月神出浴。

第四代神祇則以克洛諾斯弒父而取得了廣天之神的地位，不過其父烏拉諾斯將死時則預言克洛諾斯將重蹈弒父的命運，將死於其子之手。所以克洛諾斯一方面將自己所生的兒女吞下肚子，另外

又將第三代的巨人族塞回其母該亞肚子，只有克洛諾斯最小的兒子宙斯被其母瑞亞藏起來。而宙斯長大後則迫使父親將吞下的子女通通吐出來，也解放了巨人族，宙斯聯合了兄弟姊妹與解放出的巨人族，展開對其父克洛諾斯與其他坦提巨人族聯盟之間激烈的鬥爭，最後藉著百臂巨人的幫助以及宙斯在人間的兒子赫拉克樂斯帶著神箭支援，宙斯終於獲得全面的勝利，獲勝的一方則自稱為奧林匹斯神族，是為第四與第五代神祇。在第三代神祇中較具神話活動力（功能神）的神祇，除了克洛諾斯（廣天之神）與俄克阿諾斯（海洋之神）、忒提斯（海洋女神）之外還有：忒伊亞（光明女神）、特彌斯（正義女神）、摩涅墨緒涅（記憶女神）。

第四代神祇則為奧林匹亞十二主神中的六位宙斯兄弟姊妹及其他：這六位宙斯的兄弟姊妹就是：雷神宙斯（Zues即後來的天王）、灶神赫斯提亞（Hestia）、農神得墨忒耳(Demeter)、天后赫拉（Hera）、冥王哈德斯（Hades）、海神波塞冬（Posaid）。這第四代的其他重要神祇還有普羅米修斯。

■ 酒神狂歡。

　　第五代神祇則為奧林匹亞十二主神中的六位宙斯子女及其他：六位宙斯的子女就是：太陽神阿波羅（Apollon）、月神兼狩獵神阿爾忒彌斯（Artemis）、鍛冶兼火神赫淮斯拖斯（Hephasfos）、美神愛神兼春神阿佛洛迪忒（Aphrodite）、戰神阿瑞斯（Ares）、信使兼商業神赫爾墨斯（Hermes）。這第五代的其他重要神祇還有智慧女神雅典納、酒神迪奧尼索斯、藝文之神與科學女神九位通稱謬斯等。乃至更新一代（第六代）或更小的神祇，諸如商業神的兒子潘、戰神與美神的兒子小愛神厄洛羅、半人半神的美女海倫等。

　　通常希臘神階的系譜到了第五代就停止了，因為已經進入史詩時代，另一方面幾乎重要的功能神也都建構完成了，只有一小部分以羅馬的名稱與習俗略加改寫而已，諸如克洛諾斯戰敗於自己的兒子宙斯之後就逃到義大利地界，並在那裡成為果實神薩圖恩，功能神連執掌都改變了，這顯然是羅馬人的改寫。又如宙斯在羅馬文（拉丁文）裡稱為朱庇特，阿佛洛迪忒在羅馬文裡稱為維納斯，阿波羅在羅馬的改寫下擴充了職權成為太陽神兼預言神、劍術神與音樂神。

　　不過這些變動只顯示部分的功能神會隨著新進的文化而有神祇的在地化過程與功能整合補編的過程而已，對整體功能執掌的分工，其實只是「擬人擬文化」的結果，而這結果在第四、五代神就已經補編得差不多了，在進一步的補編通常只有半人半神的「英雄」會出現，半人半神的英雄通常會

■ 朱比特（宙斯）與海洋女神忒提斯/安格爾。

隨著時間與事件而消失（死亡），因爲希臘文化史已經進入史詩的時代，人世間發生的事與人物逐漸離開「神譜」，這之後再「後製」的神話就稱爲文學了。諸如，羅馬傳說阿波羅是羅馬皇帝奧古斯都的父親[35]，這就是「離譜」廉價的神話了。

二，宗教神話

西方文明裡第二重要的神話敘事就是基督教的宗教神話。基督教是一個廣泛的稱呼，更精確的說是所有信奉耶和華爲主，並以《舊約聖經》與《新約聖經》爲經典的宗教，大體上細分爲東正教（東羅馬帝國正教，也簡稱希臘正教）、天主教（西羅馬帝國的國教，並有教廷組織）、新教（主要分佈於日耳曼民族及相關分支如英國等地區）三大部分。

《舊約聖經》基本上是西亞地區希伯來民族的史詩（口傳歷史），記述希伯來民族在兩河流域、迦南地、埃及的民族流浪過程，因爲透過先知與天使的告知與考驗而信奉耶和華爲唯一眞神，耶和華便引導他們前往安定的應許之地定居。這「信奉唯一」與「應許」就是與主神耶和華的約定，所以史詩便成爲了《舊約聖經》。在波斯帝國滅亡前後，希伯來民族並未爭得較好的生活物資條件，而舊約聖經則指出耶和華會派最後一位救世主彌賽亞來拯救希伯來民族，只要希伯來民族堅定對唯一眞神耶和華的信仰，因爲希伯來民族與耶和華有約，希伯來民族選了耶和華爲唯一眞神，耶和華也選了希伯來民族爲「選民」。目前猶太教的傳統仍然等待救世主彌賽亞的出現。

35　賈磊 譯，《古代藝術品中的神話形象》，2006，頁249。

後來希伯來民族裡出現了一位宗教改革者耶穌，耶穌改寫了「選民」的概念，提出「信上帝得永生」、「富人想進天堂，比駱駝要穿過針孔還難」，乃至種種受壓迫階級的容忍、堅持、信念、盼望、施愛的操守與德行，並宣揚上帝的愛為「福音」。這樣的宗教改革，雖然不能改變希伯來人的信念，卻頗為迎合羅馬帝國中受壓迫階級（通常都是新佔領地的準奴隸人民）的心靈自處之道。

所以，雖然在羅馬歷史裡，耶穌被羅馬帝國以「有罪」之名釘在十字架受刑，但改革過後的希伯來宗教史裡卻指出，隨後不久耶穌就得永生，而耶穌生前的主要門徒就更加致力於這改革宗教的傳教活動，經過三百餘年基督教終於成為羅馬帝國的「國教」，羅馬帝國的首都更建立了以耶穌大弟子彼得之名的「聖彼得教堂」，並成為爾後所有羅馬帝國內教堂的指揮總部：教廷。耶穌的生平事蹟，言論，以及主要門徒的傳教過程記錄就在教廷系統內被集結成《新約聖經》。

廣義的基督教由於是世界性宗教，所以擁有一定程度的地方化過程，至少在羅馬帝國分裂為東羅馬帝國與西羅馬帝國時，就經歷

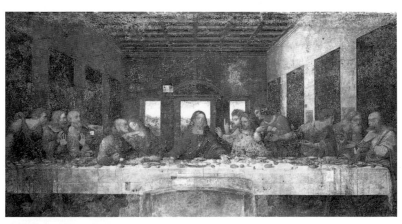

■ 西元1498年，達文西，《最後的晚餐》。

了第一次的重要地方化過程；然後在英國國王為了要廢除皇后未獲得教皇允許，憤而自立英國國教，由自己任命的主教批准與皇后的離婚，掀開了第二波基督教地方化過程；到了文藝復興後，在德國一位帝選侯的支持之下，馬丁路德提出九十五條論綱，新教改革開始在西歐日耳曼民族間風起雲湧地展開，這是第三波的基督教地方化過程。歷經各種地方化過程後，廣義的基督教還是有頗為一致的教義，那就是《新約聖經》。只是新約聖經如何詮釋，宗教儀式如何進行，僧侶組織與宗教權力如何涉入世俗權力也都各有所不同。但是這唯一的共同語言《新約聖經》與《舊約聖經》就成為西方藝術創作詮釋不盡的重要主題或題材了，特別是在長達千年的中世紀，乃至文藝復興時期。

6-5　西亞文明的審美意涵精要

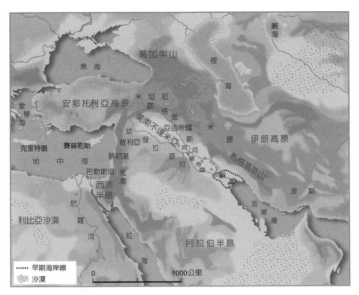

■ 西亞文明地理區位。

一、民族神話

　　《吉爾伽美什》史詩主要有五大部分：第一部份：記述俊美的吉爾伽美什王及他建造烏魯克城的功績，也描寫了他的專橫與殘暴及民眾對吉爾伽美什的怨恨；第二部分：記述吉爾伽美什與「恩啓都」受命除掉佔據杉樹林的怪物芬巴巴的驚險歷程；第三部分：記述吉爾伽美什與「恩啓都」殺死天牛與芬巴巴後觸怒眾位天神而遭到的厄運歷程；第四部分：記述吉爾伽美什尋找到遠祖之神「烏特那庇什牟」，並向遠祖之神請教如何獲得永生。「烏特那庇什牟」告述他智慧之神暗地裡所教的「永生之法」以及大海中有「長生不老之草」的訊息。智慧之神暗地裡所教的「永生之法」就是爾後猶太民族「諾亞方舟」神話的由來，而「長生不老之草」雖然被「吉

爾伽美什」尋獲，但在歷經艱辛尋獲後的休息時刻，這「長生不老
之草」卻被蛇叼跑了，以致吉爾伽美什既不能令自己長生不老，也
無法讓烏魯克城的民眾長生不老。至於為什麼智慧之神要告訴遠祖
「諾亞方舟」的永生之法？為什麼「長生不老之草」被蛇叼走之後
不能再去大海裡尋找？因為這是神話，只要有限性的滿足自圓其說
即可，真實性也就不需要知道了。

■ 吉爾伽美什與人面馬身，西元前九世紀石刻。

二、宗教神話

（一）兩河流域宗教形態

　　蘇美文化裡的宗教形態，屬於三大主神之多神教，三大主神
分別為安努、恩力勒和恩基。安努神為天上的主宰，對人間少有
牽涉；恩力勒為分開天地之神，使世界秩序井然，所以為人間的

Narrative Design

主宰；第三位恩基的「功能」就比較複雜，祂是地府、水、智慧之神，也是藝術、文學、巫術和科學的保護神。除了這三大主神外還有各種等級的神，如第二等級的月神、太陽神，乃至等級之末的眾多小神及代表邪惡災病的「鬼」[36]。從古巴比倫到亞述再到新巴比倫，這種宗教形態大致沒變，只是守護神、戰神等新神自然而然添加進來，而神的位階也可諸多升降，只是神的名稱往往也隨不同部落的語言而改名，以致難以辨認。已有祭司集團出現，但基本上祭司只是代行神職，從屬於政治權利之下，所以神要懲罰國王時，國王也可以人偶乃至於衣冠獲指定大臣來代行受罰，祭司也無世襲的記錄。從權力的角度來說這種祭司大概只比游牧民族的薩滿教巫師略高一籌而已。

猶太教神秘信仰中的莉莉芙（Lilith）女神　　　十八世紀英國畫家筆下的莉莉芙

■ 早期希伯來人信仰的莉莉芙（Lilith）即由蘇美文化中的小神轉化而來，在希伯來神話中也曾轉化為亞當的第一任妻子與送蘋果誘惑亞當夫妻吃的蛇，後來又轉變為黑暗之神與惡魔，最後在舊約裡逐漸淡化消失，但仍存留在部分希伯來的神秘教派中。

就考古資料而言三大主神或爾後的城市守護神似乎並無「形象或偶像」的描述，這與薩滿教裡祭司就是神的代身與替身的觀點是一致的。而中小等級的神就有形象的描述，更被製成偶像。其中善神的形象為帶翅膀的公牛和獅子，爾後並被裝飾在宮廷的大門兩側。

（二）古波斯的宗教

波斯民族在原始宗教上就是薩滿教，與蘇美文化裡的薩滿教不同的是波斯文化裡的薩滿教是更為簡單抽象的二宗論（善惡二宗，善惡二元），而蘇美文化的薩滿教是較為複雜具體的（擬人化的）三宗論（天，創世，技能三宗）。到了西元前七世紀，波斯民族的原始宗教開始產生不同程度的改變，但大致仍維持二宗論的特色。這不同程度的改變，也某種程度的吸收了三宗論裡的「創世告知說」（也就是天使告知說，先知說），於是被西方文化認為脫離原始宗教而進入現世的「宗教」。這現世的宗教依順序就是：西元前七世紀起的祆教（瑣羅亞斯德教）、西元三世紀興起的摩尼教、西元五世紀興起的祆教馬茲達克派。乃至於西元七世紀興起的回教。我們進一步瞭解一下在波斯時期極有影響力的祆教與摩尼教。

■ 古波斯翼獅造形。

　　祆教是西元前八世紀古伊朗部落原始宗教的改良版，這個原始宗教的主神為阿胡拉‧馬茲達（意為智慧之神，光明之神）在公元前八世紀傳入伊朗西部的部落，而在西元前七世紀後期，瑣羅亞斯德這位年輕人（伊朗語發音為：查拉圖斯特拉）對這個原始宗教進行了改革，賦予主神馬茲達各種能力，增添了新的內容（主要是採取了三宗論裡的創世說的部分內容，而自創性的提出末世審判說），編織了主神周圍的小善神，以及創立了惡神安格拉‧曼紐及其周圍的小惡神，並主張人類生產的重要，保護農業與畜牧業，譴責掠奪與破壞。並以這個年輕人的名字作為宗教的名稱：瑣羅亞斯德教。

　　而記錄瑣羅亞斯德傳教事跡與改編教義的過程就成為祆教的經典：《阿維斯陀》。由於瑣羅亞斯德教（或伊朗原始宗教）認為主神並不是「形」所能限制，而無形且具有變動造形的「火」又與光明具有相似的特徵，所以對主神的祭祀便以「火」為代表，因而傳入中國後就稱為拜火教或「祆教」。

　　祆教在古波斯與安息王朝都是官方宗教，這表示祭司也出現了官僚組織，並且取代了部分國家功能（如：傳教式殖民功能，部分司法審判功能），而在薩珊王朝時期更成為「國教」，可見得祆教對波斯文化的影響力，也成為波斯文化裡不可分離的一個成分。

　　摩尼教得名於教主摩尼（西元216~276年），為安息貴族之後裔，他分別在12歲與24歲時號稱得到天使的啟示要他出面傳播教義，於

■ 古波斯石刻，人首獸身像。

西元242年（36歲時）以勃羅勃文寫了一本教義概要《沙普爾干》獻給薩珊王朝的新君沙普爾一世，獲得國王支持而開始傳教。

摩尼教的教義吸收了祆教、基督教與佛教的學說而成，基本上以祆教教義爲骨幹，揉和摩尼之父原有的禁慾修練教派的思想，爲二宗三際說（指光明與黑暗的鬥爭，並經歷三個階段或時代、末世）。但是由於摩尼教與祆教互爲重疊，所以在摩尼死後，即受到薩珊王朝祆教祭司的攻擊而遭到迫害，轉向地下化傳教並加強善惡鬥爭及平等思想。

另一方面，由於摩尼教具有禁慾的思想，甚至由禁慾思想轉化出平等思想，所以在貧苦人民（反正貧苦與禁慾差別不大）間獲得極大的傳播力量。所以，雖然摩尼教遭受了薩珊王朝祆教的迫害，但這反而促成了摩尼教向中亞的擴散。祆教在第五世紀時就受到摩尼教的影響而分化出祆教馬茲達派，這個支派甚至掀起對薩珊王朝的抗暴運動，但是卻也不免因介入貴族間的權力爭奪，最後成爲貴族間王權爭奪戰的工具，當王權更替穩固後，這個教派也被消滅了，祆教馬茲達派在薩珊王朝存在了四十年[37]。

（三）回教

如果說基督教的精義在「信、望、愛」，那麼印度教（與佛教）的精義就在「信、空、滅」。而從被統治階級，平民階級或商人階級的立場來看，回教的精義則可以理解成「信、義、忠」。上述的理解或許不夠精闢，不過卻符合西元六世紀穆罕默德創教時的歷史脈絡與回教發展過程所需要的智慧。

37　許海山，《亞洲歷史》，2006，頁570。

Narrative Design

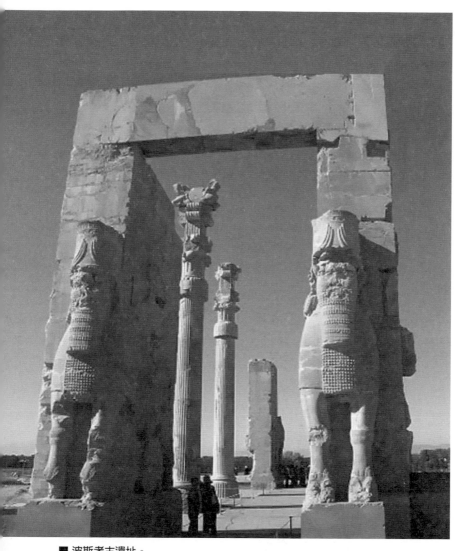

■ 波斯考古遺址。

■ 西亞回教教堂（蘇菲亞教堂）。

　　回教創於西元613年，教主為穆罕默德，神階單純只有唯一神，即真主阿拉，教主則為真主阿拉的唯一傳信者（唯一先知或唯一使者）。教義與經典也十分單純，只有一本「可蘭經」，可蘭經的內容包含了真主阿拉的旨意、穆罕默德對信徒的訓示，以及穆罕默德重要的生平事蹟。由於穆罕默德擁有商業經營與軍旅生涯的深刻體驗，所以有相當的因素可以推論可蘭經是揉合了當時基督教的經典、游牧民族生活習性、軍事鬥爭謀略與商業經營謀略所綜合出來的「教訓」。

　　回教的發展不具民俗宗教化的過程，而是堅持阿拉伯語音與阿拉伯文字傳教。此外，回教具有極其繁瑣且生活化的儀式，這些都說明了回教生成的脈絡，也說明了回教發展的堅持所由。

　　整體而言，回教雖然帶有七世紀阿拉伯文化的痕跡，諸如：男權至上與報復式正義，但相對於七世紀的文明發展進程與阿拉伯商業狂飆的背景，回教文化比起印度教文化確實更細緻的處理了階級與正義的問題，而使得十三世紀後回教文化在島嶼東南亞更具有競爭力。比較可惜的是回教的禁止偶像崇拜、單純的教義、絕無僅有的神話與齋戒習慣，在造形藝術上只發達了數理幾何審美觀與植物紋飾的審美取向，似乎對藝術發展上較無主導的影響力。

■ 中亞回教教堂。

6-6 印度文明的審美意涵精要

一、民族神話與宗教神話的合一

印度的民族神話太多了，而且大部分的印度民族神話也都成為宗教的素材，甚至於是經典，由於印度神話不下幾千幾萬部。所以這裡只以印度口傳歷史上最重要的兩部史詩，進行簡易的理解。

（一）史詩《摩柯婆羅多》

《摩柯婆羅多》形成於西元前四世紀至西元四世紀之間。故事主軸在描述北印度婆羅多族的兩支後裔：俱盧族和般度族為了爭奪王位繼承權，而進行的一場生死大戰的故事。在古印度的象城國有持國與般度兩位王子，由於持國天生視盲，所以王位由般度繼承。

■ 般度族與俱盧族決戰。

　　持國生了一百個兒子，長子稱爲難敵，持國之後的後裔稱爲俱盧族。般度生有五子，長子稱爲堅戰，這一支後裔則稱爲般度族。般度去世後，由持國代爲執政，等般度長子堅戰成年後，持國就指定他爲王位繼承人，這時候持國的長子難敵不同意，難敵企圖奪取王位。因而引起兩個堂兄弟與族群間長期的猜忌與鬥爭。

　　難敵令人修了一座紫皎宮，讓堅戰五兄弟及其母貢蒂來居住，並企圖放火燒死他們，而堅戰五兄弟及其母因受到長輩警告倖免於難，逃到森林中隱居起來。其間，班遮羅國王的女兒黑公主舉行選婿大典，堅戰五兄弟就喬裝爲婆羅門一起參加選婿大典，並以國王祖傳的神弓射中目標而贏得了黑公主，回家後貢蒂以爲五兄弟乞食而歸，所以吩咐他們分而享之，因爲母命不能違，所以五兄弟就共同娶了黑公主。此時持國得知堅戰五兄弟還在，便召他們返國，並將一半的國土分給他們。

Narrative Design

　　般度族就此在他們自己的國土上建都天帝城，並把國家治理得非常好。難敵非常嫉妒，便設下賭局邀堅戰參加，堅戰原本不願賭博，但出於禮節與榮譽還是應了這場賭博，結果堅戰五兄弟不但輸了，還輸了黑公主。難敵還故意命弟弟難降當眾羞辱黑公主，此時持國只好再次出面干涉，答應黑公主的要求，釋放了堅戰五兄弟。但是難敵又設法找回堅戰，要求再賭一次，沒想到這次還是以堅戰五兄弟賭輸告終，堅戰五兄弟從此流放森林十二年。

　　接著堅戰五兄弟隱姓埋名在摩差國王宮當了一年的僕役，然後出面向難敵要回失去的國土，難敵不同意，只得兵戎相見。雙方各爭取盟友，準備決戰。般度族獲得黑天（主神毘溼奴的化身之一）的能力與智慧相助，俱盧族獲得黑天手下的軍隊和武器相助。就這樣雙方集結了十八支軍隊在俱盧之野展開了十八天的廝殺。俱盧族全軍覆沒，只剩下三個戰士，但這三個俱盧族戰士卻在夜間偷襲沈睡中的般度族全部將士。

　　最後只有黑天和堅戰五兄弟因不在軍營而倖免於難，堅戰雖然傷痛不已，但在眾人勸說下，登基為王。堅戰在位36年後，得知黑天逝世，指定了般度族的唯一繼承人阿週那的孫子繼承王位後，同四個弟弟、黑公主一起遠行喜馬拉雅山上，並在那裡登天。在天國中，又同難敵眾兄弟一同永生。

（二）史詩《摩羅衍納》

　　《摩羅衍納》形成於西元前四世紀至西元二世紀之間。其故事情節為北印度一個小國的國王「十車王」年老後決定傳位於長子羅摩，但是十車王的王妃吉迦伊，卻以曾救過十車王性命時的許諾，要求十車王放逐羅摩十四年，並將王位傳給自己的兒子婆羅多。羅摩就只好帶著妻子悉多與弟弟羅什曼納前往森林隱居。

■ 毘濕奴的化身：克利希納，17世紀細密畫。

摩羅在森林中為修士們除害，殺死了許多羅剎。此舉引起楞
伽城十頭魔王羅波那的不滿，先派妹妹來引誘摩羅不成，再劫走悉
多。而羅摩在遠涉叢林尋找悉多的過程中，結識了被廢黜的猴王，
並幫助猴王奪回了政權，所以，猴王就與羅摩結成聯盟，並派得力
大臣幫助協尋悉多。最後羅摩率猴國大軍造橋渡海打入楞伽城，並

殺死魔王救出悉多與悉多團圓。但是團圓後羅摩懷疑悉多失貞，而將悉多遺棄於荒山野嶺。悉多得到蟻志仙人的相救，在靜修林裡生下兩子。後來在摩羅舉行馬祭時，蟻志仙人叫兩個長大了的孩子朗誦《羅摩衍納》。羅摩終於認可了自己的孩子，並召悉多回到身邊。此時群仙皆至，悉多則以死明志，呼喚大地女神，若是自己清白，就地裂來接納她。大地突然裂開，出現雙手擁抱悉多，一同隱入裂口之中。羅摩追悔不及，哀痛不已。後來羅摩同死神密談，並把王位傳給兩個兒子，自己升到天堂，重化爲大神毘溼奴。

二、印度教的宗教形態

印度教泛指吠陀教、婆羅門教、印度教這一支不同教義的宗教系統。吠陀教起於何時並不清楚，大約是西元前十五至二十世紀，所謂的雅利安人入侵印度河流域之前，吠陀教是典型的游牧民族極其粗糙的薩滿教。

西元前六世紀左右吠陀教進行了第一次的民俗宗教化過程（或本土化過程），成爲婆羅門教，婆羅門教時期穩定了印度的種姓制度，並將婆羅門階級規定爲首要種姓，婆羅門教時期的印度教由散漫精靈信仰發展成抽象的一神論信仰。

西元前三世紀至西元三世紀之間，印度教進行了第二次重要的民俗宗教化過程，一神論又衍生爲多神論或泛神論，神話系統則完全與印度史詩結合而難以分開。印度教的教義與經典則十分繁雜且可以互相矛盾。繁雜的地方在於，任何從吠陀教傳統到新生的印度神話都可以是讚頌的經典；而互相矛盾之處，則是前世今生、靈魂輪迴、種姓達摩之業論加上眾多的神話總可以衍化出「信徒命定如此，認命地修待來世」的一套說詞。

可以說從吠陀教開始，這種宗教就一直在「教訓」低種姓階級「只能行善莫盼善果，神佛憐憫尚待來世，諸般折磨只當靈性鍛鍊，帝王淫威只因眾神化身後裔」。或許這般教義最符合初步脫離部落型態的政權所需，印度教與佛教因為這樣而在東南亞地區廣受統治階級的引進、發揚與虔信。由此可知，所有的神話故事愈是仁慈或愈是兇惡，就愈符合統治階級馴化百姓的需要。

印度教的神階系統如下：

其一，印度教的三大主神為：梵天（Brahma）、毘溼奴（Vishnu）、溼婆（Shiva），如果教徒覺得怎麼會是三神教，而不是一神教。其實梵天、毘溼奴、溼婆還可以三合一成為全能溼婆（Ishivara）那就是一神教了。

其二，印度教的神階是靠三大主神逐漸收編地方神祇與部分吠陀神的歸隊而成的。所以第一位階的神祇就是梵天、毘溼奴、溼婆，第二位階以下的神祇則隨著神話的不斷編寫而調整位階，大體而言用族系的概念來理解較為方便。

其三，印度教諸神又可分為四大族系，首先是梵天族系，梵天為第一位階神祇，梵天妻子所羅溼婆蒂（saraavati）為第二位階神祇，掌理音樂和知識。

第二族系是毘溼奴族系：毘溼奴為第一位階神祇，有六大法相（人形現出的既定姿態與配件）均與神話故事有關。而梵天又有諸多人獸化身，化身神階等同於毘溼奴，其中以黑皮膚的克利希納（Krishna）牧童最為出名。毘溼奴的坐騎是名為格魯達（Garuda）的神鷹，神階不明。毘溼奴的妻子為拉克希米（Lakshmi），神階不明，只知是毘溼奴最重要的「乳海救諸天神」神話裡所產生的兩位美女之一（另一位美女則為地神），這則神話出自《毘溼奴普羅諾》一書，其中也出現了曼陀羅山（Mt. Mandala）的概念。

第三族系是溼婆族系，溼婆爲第一位階神祉，有關溼婆的神話最多也最複雜，溼婆有九大法相，其中六仁慈法相，三恐怖法相，均與神話故事有關。溼婆的妻子名叫帕爾婆蒂（Parvati），美麗而善變，所以也有不同的名字，這是準化身的神階，諸如德爾伽（Durga，又稱難近母）或德維（Devi），有的神話裡，雪山女神也是溼婆的妻子，神階不明。溼婆的坐騎是一隻公牛。溼婆有兩個兒子，一位是象首人身的乾尼薩（Ganas），另一位是人形的斯堪達（Skanda）。所有溼婆的神話裡以「恒河的降臨」這則神話最具地方性色彩。

最後則是那些不能完全被歸入梵天三位一體神話故事的神祉，包括：印陀羅（indra），唯一存活的吠陀神，坐騎爲大象。蘇利亞（Surya），可能是存活的吠陀神，也可能是印度史詩中太陽族後裔的神話所新創，交通工具爲馬車。庫貝羅（Kubera）財神，也是藥叉之王。納伽（Nagas），蛇神或水神。藥叉（yaksha）低階神祉，象徵多產。女藥叉（yakshi），低階女神，象徵生殖力。乾迦（Ganga）恒河女神。八方守護神：東方雨神印陀羅（Indra）、東南方火神阿格尼（Agni）、南方死神閻摩、西南方守護神霓麗蒂（Nirriti）、西方海神婆魯娜（Varuna）、西北方是風神婆猶（Vayu）、北方財神庫貝羅、東北方守護神伊薩納（Isana）。再簡單交代印度教教派。印度教教派是隨時隨新神話出現而不斷變化的，在後笈多時期的印度教教派大約如下：

其一，克什米爾溼婆派：崇拜溼婆神像，以《溼婆經》爲主要經典，流行於克什米爾地區，溼婆神像造形較接近佛教菩薩像。

其二，聖典派：以《溼婆經》爲主要經典，又細分梵語派（盛行於北印度）及泰米爾語派（盛行於南印度），均崇拜溼婆神像。

其三，獸主派：宣稱溼婆爲家畜之王，敬神儀式故意以招致世俗嘲笑而獲得溼婆神的恩寵。

其四，性力派（Tantrism）：以溼婆的配偶難近母、毘溼奴的配偶吉祥天或梵天的配偶辯才天爲崇拜的對象。認爲第一位階神祇通常都不太具有活動力，只有祂的配偶才具有極大的能力（性力）。性力是世界的根源，世界只是性力的展開。靈修不忌葷素，不拘種姓，不信輪迴說，儀式裡按教規男女雜交。以《坦陀羅》（Tantar）爲經典，據說有64種，但現今均失傳。這一派別在帕拉王朝（孟加拉與部分恒河流域）時期極爲盛行。

其五，毘溼奴系統的潘查拉脫派：以毘溼奴爲崇拜對象，但也與民間的生殖崇拜習俗結合。

其六，毘溼奴系統的薄伽梵派：以毘溼奴爲崇拜對象，以《薄伽梵往世書》爲主要經典。因岌多王朝諸王信奉此派，使該派影響力擴大，十世紀之後該派又分支出崇拜毘溼奴化身之一的黑天（即克利希納Krishna）而稱爲黑天派或克利希納派，持續成爲印度教中重要的派別之一。

其七，太陽神派：以吠陀神祇裡的蘇利亞與印度史詩裡的太陽族後裔的傳說結合所形成的印度教支派，流行於東南亞及部分印度地區。

後現代建築
與
設計中的敘事美學

07

敘事設計美學原本是各個文明中造形藝術最主要的表述形態，但以西化為主體的現代設計藝術運動，卻將簡化與抽象化後的西方設計美學混雜著工業生產的教條，當做造形藝術追求美感的唯一途徑，連帶地使得西方傳統藝術的表述形態都受到了扭曲與限制。現代建築、現代設計與現代藝術一時之間，好像與所有的傳統都斷了線。建築、設計、藝術作品似乎都只是在表述工業化與現代化的新神話。建築、設計、藝術在1900年至1980年間突然都失去了「表情」，藝術作品不再以「感人」為目的，除了喃喃自語重述著單調、空洞且無趣的「現代神話」以外，再也說不出什麼令人感動的故事了。

　　所幸，從1960年代末起，人們開始質疑「現代化與工業化能夠為全人類帶來幸福美滿」的信念。現代設計運動也從如日中天的氣勢墜入迷惘無路的困境中。設計藝術的發展走到「新趨勢再出發」的關鍵時刻，後現代設計藝術運動靜悄悄的撿回了歷史與傳統，也促使敘事設計美學再度復甦。所以，要探討敘事設計美學的應用，或理解敘事設計美感操作的方法，就該從敘事設計與後現代的雙生關係開始抽絲剝繭。以下我們簡單的看看後現代設計裡的敘述設計的思潮與手法。

　　從設計作品的外表來認識後現代設計時，往往很容易感受到這些作品造形的豐富、大膽、怪異、曖昧或複雜。很明顯的後現代建築並不是為反對「現代建築」而反對；後現代建築或後現代設計也並不是只求造形外表的豐富、大膽或怪異，甚至於有些建築師或設計師在解釋自己作品時，還特別強調「特殊的造形」只是設計過程「碰巧」的結果。果真如此，後現代設計作品的形貌，顯然還有些難以從造形外表「一眼就可以透徹理解」的部分。

　　這難以從造形外表「一眼就可以透徹理解」的部分，到底是什麼？有沒有一定的章法？正是本章主要探討的題旨。而以「敘述性設計思潮」這樣的觀點，是比較容易理解這些「後現代設計」作品表現形式的背後成因。

　　本章分為五部分來解析、推論前述題旨：這五部分分別是：後現代設計形成的背景、敘述性設計在後現代設計中的角色、敘述性設計的思潮、敘述性設計的手法、結論。

7-1　後現代建築與後現代設計

　　建築設計是所有設計產業中耗資最多，存留最久的產業，而建築物除非遇到戰火等人為的破壞，通常也是存留最久的人造物，所以在西方文明裡，「建築」被認為是「集藝術之大成」的產業與人造物，成為「文明」的表徵。這顯示了建築作為「知識體系」往往帶有保守卻「貌似激進」的特質。建築作為保守的「知識體系」展現在建築設計的風格變動往往影響了所有的設計產業，建築作為「貌似激進」的「知識體系」展現在建築設計的風格變動總要「長篇大論」與「運動」來背書，不像服裝設計產業（fashion design），「默默無語」之間就將文化識別穿在身上。

阿拉伯風　　　印度風　　　中國風　　　西洋風

■ 服裝設計產業往往無須長篇大論就可以將文化識別穿在身上。

　　但是號稱「現代設計運動」源頭的英國卻是透過歌德式復興、1850年的第一次世界博覽會水晶宮建築事件、美術工藝運動（Art and craft movement）、包浩斯設計學校裁撤事件、1930年代的「國際式樣展（international style）」等諸多的事件與長篇大論，諸如：十九世紀英國的藝術評論家拉斯金（John Ruskin）正是歌德復興式樣的積極推動者，曾出版《建築七燈》（The Seven Lamps of Architecture）等七本暢銷讀物，而上述每件重要的事件，幾乎都是開風氣之先的創舉，不但工業國互相模仿，到二十世紀後，相關的「創舉」與「設計運動」，各媒體也是競相報導，所以「現代設計運動」才逐漸確定了設計美學裡的「數理知識之美」與「生產條件之美」成為現代設計運動的「信條」。

英國督鐸風格建築　　　　　　　A.W.普金在學校教堂增建的哥德‧督鐸風格建築

■ 十九世紀初最熱中於哥德式復興的建築師A.W.普金（Pugin，A）而在設計案例中就是將督鐸風格與哥德風格進行結合。

哥德復興式的飾品　　　　　　　哥德復興式的壁紙（普金設計）

■ 在西方巴絡克式樣至新古典式樣的期間（十七至十九世紀），在英國興起「回復英國風味」的運動，有時稱為督鐸‧哥德式，有時稱為伊麗莎白‧哥德式，都稱為哥德復興式，也是對巴洛克繁飾風格的反動，或簡化風格的先聲。

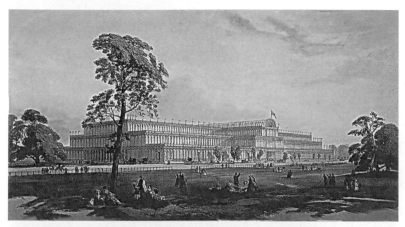

■ 1850年第一次世界博覽會「水晶宮」外景。

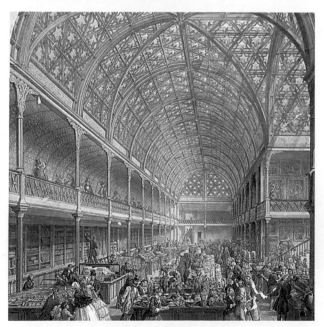

■ 1850年第一次世界博覽會「水晶宮」內景。

威廉‧摩理斯的紅屋　　　　　　　　威廉‧摩理斯的壁紙圖案設計

■ 十九世紀後半葉威廉摩‧理斯提倡美術工藝運動，對行的簡化與生產條件之美的推動產生極大影響。

二十世紀三零年代的包浩斯校舍設計　　二十世紀中葉阿伐歐託的積層材家具設計

■ 包浩斯的校舍建築即標榜「工業生產」的簡潔造形，阿伐歐託的建築設計與家具設計更標榜「新建材開發」與「生產效率」的「有機造形」，加上包浩斯設計學校在三零年代被德國納粹政權下令「關閉學校」，造成大量的包浩斯師生往英國、美國避難的事件，終於使得以「機能主義」與「簡潔造形」為設計美學信條的現代設計運動，傳遍全世界。

在西方近現代設計史中，對「現代性」、「時代性」的追求與表達，首先是從建築擴散到造形藝術，最後再形成現代設計。同樣的，在後現代風潮裡，也是如此，建築最先興起後現代的議題，然後才擴散到造形藝術，最後影響後現代設計的興起。

一、後現代建築興起於1960年代末期？

在1960年代「現代建築運動」如日中天的時候，其實有不少的建築學者與建築師並不滿意「現代建築運動」所揭示的設計原則。在這些「不滿意」裡面，最為突出又最善於理論建構的，大概就是美國建築師范求利（Robert Venturi）。范求利前前後後大概花了三年時間（1965~1968）寫了一本《建築中的複雜與矛盾》，被當時美國建築評論家文生史考利（Vincent Scully）譽為建築史上重要的著作。從此，後現代建築的聲勢就逐漸興起、匯集，終於成為一股難以逆轉的設計風氣。

■ 後現代建築的最早作品之一，媽媽的家，范求利於1962年完成。建築的正立面完全與現代建築的「信條」不符，因為范求利認為建築立面就是要有趣、好看又能表達訊息，所以就添加了三角形山牆、圓拱、線腳等造形元素，以豐富入口的正立面。

很明顯地，後現代建築在開始時是以針對「現代建築運動」提出異議為主要的訴求，但是，很快的便從提出異議轉進到提出主張，並在建築作品中實踐出來。後現代建築論述對「現代建築運動」所提出的異議有以下幾點：（1）現代建築過於追求精鍊與一致，而致所有的房子都像方盒子一樣，索然乏味。（2）現代建築運動中所揭示的「形隨機能」與「機能主義」，在設計上是不夠「用的」。（3）現代建築運動所提出的「理想」與「承諾」，通常都是無法實現的。（4）現代建築運動絲毫沒有「歷史感」與「地方感」的議題，這其實是業主、使用者、市民等所無法忍受的，特別是在巨大的都會環境裡，更是無法忍受。

■ 後現代建築早期作品之二，老人之家，范求利1964年作品。建築物的造形語言與現代建築的「方塊精簡」信條完全不同，反而強調建築的訊息性與故事性，原先老人之家建築的正立面上還設計了一支「放大的電視收訊天線」，以暗示「老人閒閒沒事幹，可看看電視」，後來業主將此「裝模作樣的電視天線」拆除。

後現代建築論述所提出來的主張則可簡單的歸納為以下幾點：

（1）建築設計可以是複雜且矛盾的，因為複雜，所以才有審美品質可言；因為矛盾，所以才有各取所需與克服矛盾的「技術」成就感。范求利還特別舉文藝復興後期風範主義（mannerism）的大師作品作為例證。

（2）建築設計可以「表裡不一」，建築物的外表對於路過的人來說，是一種表情，而建築物內部（特別客廳、起居室）的表情卻是給生活在其中的人看的，所以可以有「另一種」表情。范求利早期的幾個作品，基本上都因為這個原因，而有兩層「外牆」，外牆外層有一種造形，外牆內層則有另一種造形。

（3）建築設計其實不必太嚴肅，大可運用大眾繪畫（普普藝術）、通俗的造形（比如：卡通人物）、與象徵符號的造形，也因為社會的變遷與都會的快速發展，所謂「象徵的造形符號」當然是不斷的推陳出新。

我們雖然不能說是因為范求利的這一本《建築中的複雜與矛盾》而造就了後現代建築。但是，自此後現代建築論述便風起雲湧，後現代建築論述的實踐更是呼風喚雨，也因此使得後現代思潮，從建築論述擴散到藝術與設計論述。

二、後現代設計興起於1980年代初期？

後現代設計的興起除了受到後現代建築的影響以外，另外有三個派別與因素是當初後現代建築論述所不及的，那就是：

（一）造形藝術的敘事性

相對於「抽象派」而言，造形藝術裡不斷的有「寫實主義」、「古典主義」與「民俗繪畫」的復甦，這些派別或許不像「現代繪畫」有那麼多深奧的理論與抱負，但卻都含有所有造形藝術的「傳

統」功能：說故事，也就是所謂的「敘事」性。換句話說，造形藝術自古以來除了「技術」的專精以外，通常「好不好看」、「像不像」、「表情豐富不豐富」、「象徵意涵多不多」與「會不會編造故事（以便向贊助者歌功頌德）」一直都是藝術家追求的目標。這些不斷的「復甦」，當然也會影響設計者在創作上的取捨。

■ 後現代產品設計早期作品之一，懶人椅，1970年由義大利新銳設計師伽提設計。懶人椅設計，與現代設計的信條完全不同，顛覆了「正襟危坐」的「椅子」概念，可以說是後現代產品設計的「發難」作品。

（二）設計語意學的興起

相對於後現代建築，後現代產品設計更注重於系統性的造形符碼的探討，所以在1980年代的產品設計領域裡就興起了產品語境及產品語意的探討。

義大利Alssi廚具系列：定時器/1981年　義大利Alssi廚具系列：熱水壺/1985年建築師葛瑞夫設計

■ 1980年代義大利Alssi廚具公司推出一系列的廚具餐具作品，由於其注重「產品語意」的精確且豐富的表達，幾乎都大受好評，成為後現代產品設計裡的經典之作。在廚房常用的電器開關定時器，以明顯的刻盤與放大的轉扭而獲得「語意明確」的好評；熱水壺則以柔軟的握把，及寓意鳥叫的壺嘴蓋，而博得產品使用者的「會心一笑」。

（三）拉丁風味的對抗（對抗於條頓風味）

　　相對於現代建築及設計運動多以德國、英國、美國的文化習慣為核心，以及包浩斯運動以條頓民族的品味為核心，在1960年代末期起，一種反包浩斯的情緒即蓄勢待發。到了1980年代的法國與義大利則明顯的形成了一種「反文化」與「反美國文化」的普遍情緒。義大利的產品設計界更鮮明的以「拉丁風味」為號召，形塑了一種對抗「條頓風味」的設計藝術品味。而這在日後也終於形成後現代設計裡重要的成分之一。

■ 1990年義大利建築師菲力普史塔克（Starck Philippe）推出檸檬榨汁機設計，使義大利產品設計在「後現代」設計風格上遙遙領先全球。菲力普史塔克所設計的「檸檬榨汁機」，不但充分運用「俏皮語意」，更顯示了拉丁文化與條頓文化兩者之間生活習慣、藝術品味，乃至於創意發源的不同。

三、敘事設計指的是什麼？

（1）設計作品會說故事。

（2）其「造形表現」具有一定的主題，子題，題素。

（3）設計作品有豐富的表情。

（4）運用各種造形符號，以達成「目的性」的吸引力。

（5）設計作品不但追求造形美感，也追求造形的「意義」。

臺北故宮與義大利Alssi合作開發乾隆公仔系列　　義大利Alssi公司來臺發表乾隆公仔系列

■ 臺北故宮在2007年與義大利Alssi公司合作開發「乾隆公仔系列」商品。

■ 義大利Alsii公司正式跨入東方食器開發，2008年發表碟盤筷子組合系列。

7-2 敘述設計在後現代設計中的角色

　　在瞭解現代設計運動與後現代設計的發展過程後，可以得到一個完整的印象：現代設計美學是向數理幾何美感與生產條件美感精進的過程；後現代設計美學則是因應市場與價值觀多元化下，回復敘事設計美感追尋的過程。所以，在後現代建築、後現代設計與現代建築、現代設計中，兩者最大的不同就在於：「形隨機能」對立於「形式操作」。

　　後現代建築或後現代設計不只是解脫了「裝飾是罪惡」的「無理魔咒」，回復了藝術家愛美愛作怪的天性。更進一步的也回復了「藝術作品」說故事的功能，重新把握了藝術的敘事性[38]。我們看看1980年代以後，後現代設計的風起雲湧，不只是建築，就連產品設計也都吹起後現代設計風潮，而現代設計與後現代設計最大的差別就在於設計作品能不能、會不會與想不想「說故事」，簡言之，是否重新把握了設計作品的敘事性，例如義大利的Alessi公司之所以會在1980年代崛起，至今聲勢不墜，其主要原因就在於其產品設計把握了「能說故事」的特點。

　　只是在全球多元文化對「市場」競逐之下，除了想述說的神話早已不限在「西方文化」這單一的「神話」之中了。後現代設計的崛起，不僅開拓了設計作品文脈汲取的範圍，更打破了以西方文化作為指標的設計侷限。設計所面臨到的處境，像神話一樣，神話的形成和講述，往往背後關係到的都是文化、宗教與權力對於其自身地位的鞏固。後現代思潮打破單一文脈框架的概念，實際上也是

38　藝術的敘事性，如果以繪畫藝術而言，幾乎在現代藝術興起之前，所有的繪畫作品大概都有很明確的「敘事性（說故事功能）」，如果我們到廟裡看看民間的傳統彩繪，就可以更清楚的體會到藝術的敘事性。

一種對於既有權力的挑戰和不妥協[39]。在市場權力的競逐和神話的建構中，設計作品是否能滿足消費者心目中的「神話」往往就成為市場競逐的關鍵性因素。例如上海世界博覽會臺灣館的建築設計案例，之所以成為上海世博各展覽館裡極為熱門的參觀景點之一，其原因除了臺灣館親切的服務態度之外，就在於建築設計上「以保護地球、放天燈祈福」這樣的故事造形元素作為設計發想的母題，進而建構出一則溫馨、環保的臺灣意象與臺灣神話。另一方面，後現代藝文發展的情境裡，連說故事的功能也開始日愈複雜。此部分的討論，筆者分別以形式操作、意外操作、意義操作來作說明。

■ 非西方文化的敘事設計案例：2010年上海世界博覽會臺灣館設計案例。

■ 非西方文化的敘事設計案例：麻將三缺一ONLINE。

一、形式操作

　　設計上的形式操作，只有一個目的：不擇手段的達成美感的創造。後現代建築與後現代設計不在乎「現代主義評論者」以「形式主義」對自己扣帽子並進行批判。因為，業主、使用者、市民的掌聲當然遠比「現代主義評論者」的噓聲來得強烈。

39　以電玩《明星三缺一on line》這件作品為例，首先對「既有權力的挑戰」就是打破「麻將是賭博的罪惡感」，然後再建構「電玩遊戲」是名流、時尚與有益身心的娛樂活動的神話。

二、意外操作

　　所有不能歸納於「（追求美感的）形式操作」與「意義操作」的空間操作（形體，空間，構造的操作），都可歸納於「意外操作」。所以後現代建築裡當然可以兼容並蓄「機能主義」、「構成主義」、乃至於最時髦的「動感的、交感的、過程的數位設計」。

三、意義操作

　　意義操作指的是設計的整體與局部，都可以「表達出某些意義」。當這「某些意義」是整體的而且複雜的，我們稱之為：「表達、敘述一個完整故事」；若「某些意義」是局部的而且具體的，我們就稱為：「以單字表達片段的語句」；而當「某些意義」是抽象的，我們就稱為：「圖像學式的設計表達或隱晦的、象徵的、慣用語的設計表達」。

7-3　敘事設計的思潮

　　後現代設計是不是只有敘事設計這一支？當然不是！ 敘事設計這樣的稱呼與派別也是到了1990年代中才逐漸出現。不過，在經歷了本章一到三節的分析說明後，讀者便已瞭解「敘事設計」不但是後現代設計裡的「主流」，更會是後現代設計表現上主要的養分來源。

我們先對怎麼形成「敘事設計」的思潮作一回顧,再於下一節分析敘事設計的設計手法。

一、藝術的傳統與前現代性

這主要是從「現代建築運動、現代設計運動」的反動來思考。從1910年到1960年間,建築、藝術與設計就某種程度而言已經喪失了原有的功能。所以可定調為敘事設計的主要思潮之一就是回復藝術原有的傳統:說故事。

二、符號學與語意學的推波助瀾

近現代的語言學與符號學有很大的轉變,姑且不論這些轉變的內容是什麼,這些語言學與符號學的轉變在建築與設計的論述上都起了一定的作用,簡單的說,就是設計語意學的興起。設計語意學,顧名思義就在於探究「造形元素」的表達能力(表情)、歷史上慣用的造形元素有哪些?以及造形元素組合的「文法」。這些當然都為「敘事設計」的來到,作了鋪路的工作。

三、劇情模擬在工程上的應用

在1970年代的工程界(特別是道路交通工程)逐漸從熱極一時的電腦「數量模擬」聯想應用到道路開發時交通流量的「情境模擬」與道路「開發前後」周遭景觀的情境模擬,情境模擬在翻譯上也有稱為「劇情模擬」。接著轉介應用於「以消費者為中心、以使用者為中心」的設計方法。這對敘述設計的出現,有一定的作用。

四、後消費時代與主題樂園的興起

　　如果以全球經濟發展而言，1970年代已開發國家逐漸步入所謂「後消費時代」，後消費時代又稱過度消費時代或消費面經濟學（相對於之前的生產面經濟學或供給面經濟學）。此時不只是觀光消費、娛樂事業興盛，怎麼讓娛樂事業或所謂的遊樂園區更能吸引顧客，就成為一門十分重要的「事業企畫」。主題樂園就是在這種背景下興起的，而所謂的主題樂園，就是以特定故事，特定主題的娛樂衍生化，來規劃設計遊樂園。主題樂園興起，建築因而具有「說故事」的能力，也深植於消費者心中。

五、語藝學（雄辯術）與論證結構

　　「語藝學」是指「雄辯術」而不是指「語意學」，這在廣告設計，特別是CF設計裡原本就是十分重要的設計思潮，更是重要的設計手法。

六、展示設計上的故事板到情境設計

　　博物館設計與展示設計在1960年代前，通常會在展示物的前面加一解說牌，當解說的內容逐漸複雜後，這解說牌就逐漸轉變為故事版。1970年代後，受到主題遊樂園發展的影響，展示設計也逐漸開始從事具說故事能力的「情境設計」。

七、文本論與文脈論

　　文本論與文脈論主要是從當代文學理論所轉介過來的。1970年代法國文學家羅蘭・巴賀德不但提出「文本論」與《符號體系》的重要著作，也用符號體系來分析廣告設計、時裝設計。文本論、文脈論就逐漸地在建築論述與設計論述中成為重要的論點。在建築設

計上簡單的說，文本論與文脈論主張建築設計作品最少要能與臨接的環境融合，要能與臨接建築互相呼應。

八、形式操作到意義操作

後現代建築自從解除了「裝飾就是罪惡」的魔咒以後，造形的操作便開始多采多姿了起來。此後設計不只是追求設計品所呈現的美感，更進一步也追求設計品的造形也能表達一定的「含意」或「意義」。

7-4　敘事設計的手法

敘事設計美學簡單的說就是「用造形來說故事的美學」，只是用造形來說故事的思潮與方法之間該怎麼聯繫起來呢？本節分兩部分說明：

一、前述八種思潮都有相對應的設計手法

在前一節所介紹的八種敘事設計思潮，直接都可對應到相關設計的手法。

（一）藝術術科的傳統與前現代性

故事的直接表達，以壁畫為最常見的操作方法。當然這「壁畫」的概念也可以有所變化與碎裂，諸如變化成掛畫、裝飾品、

牌匾、招牌、市招；碎裂成不同的表現形式，諸如：如意漏窗、座獅，但是就是要有「故事或意義」的表達。

（二）符號學與語意學的推波助瀾下衍生的設計手法

以造形單字或局部造形來表達，最常見的就是建築式樣史上造形「元素」的應用。此時要注意「式樣」的協調性。

（三）劇情模擬所衍生的設計手法

以「行進過程」來安排一定的造形（造景）與情境，以形成一個完整的，具時間序列的「情境與故事發生場所」。

（四）後消費時代與主題樂園興起後衍生的設計手法

純粹以「眾人皆知」的故事（神話故事、卡通故事、地方掌故），從故事的主角、配角、配件、道具、情境中抽取具「特定意義」的造形元素，重新編排在設計中。

（五）語藝學與論證結構衍生出的設計手法

這個手法在視覺傳達設計上較為常見，相對的在展示設計上就可比較能運用出來。

（六）情境設計所衍生的設計手法

1. 將要展示的所有「物件」加以造形上的拆解，並抽取部分在建築零件或部品上可用的造形。

2. 依展示的主題，循著主題→子題→題素來推想（或裂解），然後再從題素轉換成造形元素，然後再組織所有這些轉換過後的造形元素，運用於設計上（展示具設計或空間設計）。

3. 展示「物件」的安排要符合故事展開與觀看的順序。

4. 組織這些轉換過後的造形元素，運用於展示具設計或空間設計上，要特別注意調性（或與主題吻合性）的考量。

（七）文本論與文脈論所衍生的設計手法

從文脈主義的觀點來看，作品要能「融入」兩個文脈（環境）：其一，實質環境。作品的不同面向（立面），該如何與對應的環境對話（而不只是互動），作品的內部，怎麼與外皮對話。其二，時間文脈。在這一段「時機」裡，作品怎樣才能「恰時」的表達出業主對大勢時局的立場與看法（貝聿銘VS弗斯特在香港）。

（八）從形式操作轉化到意義操作所衍生的設計手法

1.形式操作

幾何形式操作，格線（規線）形式操作，主體副體的組合（構圖），早期電腦形式操作（鏡射、疊加、疊減、軸向比例變形、連接、單元複製），線腳，裝飾。

2.意外操作

機能主義、構成主義、局部放大、就地順應（ad-hoc）、幽默主義、感官主義、玩笑主義。

3.意義操作

如（一）至（七）小節中所討論到的，聯想「自己傳統建築中歷史元素的添加」，或對特定文化裡的「設計文化符碼」以造形的方式添加至設計作品中。

二、文化符碼的擷取與應用

就本書的主題「敘事設計美學：四大文明風華再現」來看，最簡單也最複雜的敘事設計美學就是上述的「意義操作」，換句話說就是設計創作者在理解「四大文明的風華再現後」，怎麼進行設計文化符碼的擷取與應用。實際上設計行為的運思是非常靈活、很難分類，但是我們大致上還是可以將文化符碼的擷取與運用分成：

「故事的擷取與轉化」以及「造形符碼的擷取與運用」兩部分來說明。當然，所有設計美學的應用，都還是要先理解「商品」所處場所的文化情境，產品要賣到「日本」就要先理解日本文化，並在日本文化中擷取其文化符碼，那麼中華文明的神話敘事就有「部分參考作用」；相對的，產品要賣到錫蘭、緬甸與泰國，就要先理解錫蘭、緬甸與泰國的文化，那麼中華文明的神話敘事與印度文明的神話敘事就有「部分參考作用」，特別是「南傳佛教歷史」及「南傳佛教比起北傳佛教帶有更多的印度教的色彩」，而「泰國城市文化」的部分，則由於泰國歷史上曾由華人當過「吞武里王朝」的國王，而泰國南部都市地區廣東潮洲客家華僑移民的人口極多，所以對「泰國市場」的理解或文化符碼的擷取上，中華文化以及中華文化中的客家文化都有「部分參考作用」。

（一）神話故事的擷取與轉化

　　如果我們從歷史長河來看，大部分的神話發展都是一種「神話故事的擷取與轉化」這就中國的佛教發展來看就最清楚了。佛教在印度早從西元七世紀開始就逐漸退潮，在十三、四世紀就在印度消失了，目前的佛教的神話除了「佛在世故事」與「佛本生經」是印度文化所孕育之外，其他絕大部分的「神話」、「神階」都是北傳過程中，「沿途」與「歷時」的神話故事的擷取與轉化。諸如：北傳佛教裡的「出家」與「不婚」的概念基本上與「佛教的戒律」無關，只與中國唐朝中期的佛教僧產管理制度有關，並為唐朝以後的各朝各代所引用而已，久而久之，在中國僧人不婚就成為「色戒」的一部份。又如：道教裡的神祇：濟公活佛、朱悟能（豬八戒），前者是真實人物轉化而來，後者則是著名小說《西遊記》裡的小說角色轉化而來的。濟公活佛、朱悟能這兩位神祇都托言佛教，既是僧人也是佛教的修行者，但是卻是「道教」的神祇，可見得佛教神

話與道教神話間的互相擷取與轉化，或是說因應市場民情與民俗「擷取與轉化」都是必要的。

在設計上對神話故事的擷取與轉化，我們以「Q版媽祖（卡通版媽祖）」為例說明。既有的媽祖神像造形的取用就是「擷取」，而卡通化與可愛化就是「轉化」，擷取的目的在增加神話故事的「信賴感與庇佑感」，而「轉化」的目的則在增加實話故事的「通俗性與親近性」。

當作吉祥公仔的Q版媽祖　　　　　海軍營房附近的立像

■ 神話故事的擷取與轉化案例。

（二）造形文化符碼的擷取與轉化

造形文化符碼的擷取與轉化就比「傳統神話」的範圍來得大，只要帶有文化特徵與形式特徵的「意象」都可以加以擷取與轉化。例如有些外國人只認定「漢字」就是中國文化，而在刺青時將「漢字」刺上去，甚至於不明了「字意」而鬧笑話，不過在沒有人看得懂漢字的場所，這個「漢字刺青」就是文化符碼的擷取與轉化，而在有人看得懂漢字的場所，在擷取時要更注意到「字意」而已。

當然，比較多的文化符碼擷取與轉化是在「文學創作」與「文學作品的角色造形化」上，另一方面「設計創作的目的」則是造形

Narrative Design

文化符碼擷取的方向，例如2008年北京奧運會的標誌設計，其目的就在結合「奧運精神、中華文化與奧運舉辦城市」，所以藉由類似於「草書與行書」的「京」字，與人體跑步的形象結爲一體，再轉化爲印章，而形成極佳的造形文化符碼擷取與轉化。

擷取　　　　　　擷取與省略　　　　　　轉化

■ 2008年北京奧運標誌的文化符碼操作案例。

7-5　敘事設計所爲何來？

若只是一昧的死守現代建築運動的「神主牌」，那麼不論從何種角度去看「後現代建築」的興起，都會覺得不可理喻且紛亂無常。不過，我們也先別那麼急著死守現代建築運動的「貞操」，因爲，說不定現代建築根本無「貞操」可言，說不定現代建築運動的「貞操」只是帝國主義者藉著帝國列強武力侵略爲前鋒，在思想上

文化上侵略（強迫別人接受，嘴裡還要嚷嚷這是你要的！）開發中國家的「幌子」。或許，我們言重了，所以，我們呼呼口號。「裝飾無罪！！造形有理！！」。

建築物是好看的！建築物是會說故事的！設計品是好看的！設計品是會說故事的！敘述設計雖然不能涵蓋所有的後現代建築或後現代設計，但是，最少以敘述設計這樣的概念，來理解後現代建築與後現代設計，更能深刻體會外表造形以外的不少內涵與意義。

當然，本書「敘事設計美學：四大文明風華再現」所整理的設計美學形式向度與意涵向度並不能涵蓋所有設計創作上的需要，但是敘事設計概念的提出與再挖掘，正是自古以來歷代設計人所津津樂道與「享受」的設計泉源。另一方面，現存四大文明所涵蓋的範圍幾乎涵蓋了全球百分之八十五以上的人口與市場，那麼，熟悉四大文明形式的差異，分辨四大文明的神話與意涵，活用、擷取與轉化四大文明的風華再現，不正是「市場導向、客戶導向」設計創作的第一要務嗎？或許，我們言輕了，所以，我們改呼口號。「市場導向！！敘事有理！！設計導向！！活用美學！！」

畢竟，後現代社會早已來臨，後現代設計潮流也早已來臨，設計產業的推動更該從「觀念、看法與技術」上「換個腦袋」，敘事設計美學的提倡與活用正是時候。

敘事設計
的
重要概念

附錄

敘述性設計這樣的想法、設計手法或設計派別在世界設計論壇的出現，也是很晚近的事，嚴格的說，大概在1990年代才出現吧。作者也是在1996年左右新出版的建築辭典中，第一次看到 narrative architechture這樣的字眼。不過，作者倒是從1992年開始申請接受國科會補助研究，開始從事本土性設計理論建構時，就逐漸感受到「現代設計理論」的不足與「乏善可陳」。然後隨著設計理論的研究、檢討與建構，在1996年《設計表達基礎》這份研究中，提出：「設計創作中要有敘述展開」這樣的一個過程；在1998年《設計方法基礎》這份研究中，正式提出敘述性設計思維、敘述性設計方法。同時，在這研究與理論建構過程中（1992~2000），也陸陸續續地看到這所謂「敘述建築、敘述性設計、設計敘述派、設計的敘述性」等用詞，在期刊、書籍、設計評論中出現的次數愈來愈多。

　　而所謂設計的敘述性或敘述設計這樣的用詞，主要現在以下的設計領域：

　　　a.舞台設計、展示設計
　　　b.景觀設計的主題遊樂園研究
　　　c.博物館學與博物館展示設計
　　　d.後現代建築派別（西班牙等拉丁文化國家）
　　　e.產品設計中的設計語境與設計表情研究
　　　f.產品設計中的劇本導引式設計方法
　　　g.視覺傳達設計的廣告符碼研究
　　　h.劇情式平面廣告設計與ＣＦ研究
　　　i.當代前衛設計研究
　　　j.規範性設計研究（相對於程序性設計研究）

　　這些設計研究領域之所以會出現「敘述性設計、設計敘述派」這樣的用詞，並不是這些設計評論家、設計理論建構者窮極無聊，搞個人家看不懂的新鮮名詞，來唬唬人。

剛好相反，正是1990年代左右，後現代設計思潮也逐漸成熟了，對於「有異於」現代設計理論或現代設計教條的說法，也能更清楚的表達出來。其中的關鍵就在於設計評論家、設計理論建構者在與「現代設計運動極右派」的論辯過程中，已能逐漸拆穿現代設計的蒼白理論。同時，並提出許許多多讓「設計品」能多說話、能有豐富表情的理論基礎。

而這些（後現代設計的）理論基礎，逐漸匯流成一種極不同於「現代設計理論」的一種理論，這些「新」理論的各種名詞、名稱中，最常見的就是「敘述性設計」。

只是，這樣（新理論出現）的過程，說起來比較容易，研究起來，其實是蠻「抽絲剝繭」的困難。這主要是「敘述性設計」理論建構過程中，引用了太多相關學科的新近發展成果，這種跨學科的研究，向來又是「設計專業者」所不擅長的。引用了太多新近發展成果，當然還涉及概念轉化與運用，這也某種程度的阻礙了「敘述性設計」理論的清晰性。

以下，我們就「敘述性設計」的一些重要概念作一「抽絲剝繭」的研究。或是說，透過對這些概念的理解，設計者會更熟練於接受「敘述性設計」理論。

一、敘述性與故事性

設計與藝術有沒有說故事的作用？ 這在現代設計運動或現代藝術運動中，通常的答案是：「沒有說故事的作用」。 現代設計運動甚至反對設計品說故事的作用、反對設計品的裝飾作用。我們在現代設計史裡可以看到不少自稱設計理論家的設計者，寫書喊口號、立教規，來反對設計品說故事的作用。這裡面最出名也最諷刺的大概就屬帕夫斯那所稱的現代設計運動先鋒者路斯（Adolf Loos, 1870~1933）了。

路斯在1908年出版了一本「裝飾即罪惡」的小書，此書成爲現代設計運動的重要經典，爲現代建築運動的反裝飾、反歷史、反用典立下了一個宏規。諷刺的是這本書的主張影響了多少現代設計教育下的「受教者」，看到裝飾就倒胃口。然而路斯本人在參加美國時報大樓競圖時的作品，卻明擺著以多立克柱式作爲競圖作品的外觀（典型的裝飾加典型的用典）。

　　我們從某個角度來看，現代設計運動的提倡者如路斯之流，可以說是教育的「僞善者」（以路斯自己提出的標準來看），十足的只準州官（老師）放火，不准百姓（學生）點燈。不過我們對現代主義的一些教條，其實沒有什麼興趣。也不必追究什麼。

　　我們有興趣的是：翻開人類這麼長久的設計史，我們會發現從盤古開天到現在，裝飾、用典與引用歷史式樣，一直都是設計的最主要表達手法，只有現代建築運運動短短的四、五十年內沒有裝飾、用典與引用歷史式樣；同樣的，翻開人類這麼長久的藝術史、繪畫史，我們也會發現從盤古開天到現在，繪畫的主題一直都是神的故事（神話）、帝王將相的故事、百姓的故事、更不用說有更多的風花雪月在陪襯這些故事。

　　所以，我們再問問看：「設計與藝術有沒有說故事的作用？」答案當然很明顯，有說故事的作用。

　　設計的敘述性或設計的故事性，就是指研究設計與繪畫的說故事「技巧」。同時也研究設計藝術是不是像寫文章一樣有一些「章法」可尋，研究出作設計的「章法」，然後照此「章法」來表達設計的主題、意涵，就稱爲敘述性設計。

二、文學性與表達性

敘述性設計的興起，與後現代文學理論的挪用有很大的關係，特別是後現代文學裡的「文學性」。後現代文學理論主要由英國的文學理論家泰瑞伊格騰（Terry Eagleton, 1943~）於1960年代所提出，（後現代文學理論）這裡面主要的理論成份之一就是1930年代俄國的一支文學派別：形式主義。文學派別裡的形式主義在現代主義時，基本上是一個貶稱。但是1930年代的這支俄國形式主義，卻極力鑽研所謂「文學的純粹性、表達性、文學性」。說穿了，就是研究文學表達的手法。

俄國文學的形式主義發展出來一些文學理論，就稱為敘述學（也有翻譯成形名學），這在當時的文學界並沒有什麼影響力，但是這個理論經過1960年代結構主義對人類神話的研究後，漸漸的就成為當代英美文學重要理論基礎之一，而所謂的「文學性」也就成為後現代文學理論的重要成份。

後現代設計理論在形成的過程中，便挪用了這個「文學性」（或表達的形式與結構）的概念，成為後現代設計理論的一個成份。

三、設計的語言類比、設計語意與設計語境

後現代設計理論在形成的過程中，還借用了另外一個學門的發展成果，那就是「語言學、符號學」。有關語言學、符號學在近現代的發展，其實內容十分豐富，本短文也無法詳細說明。（有興趣的可以參考楊裕富1998《設計的文化基礎：設計、符號、溝通》一書第三章：文化理論與符號學發展。我們想說明的就是：近現代語言學、符號學的發展成果已經借用到設計學領域，並形成當代設計理論的重要成份。

在這裡，設計語意學的形成固然不必多說，更大的影響是當代設計理論的研究、當代設計方法的研究裡，很自然的形成了所謂《設計的語言類比》。

簡單的說：設計的語言類比就是把設計這種人類的造形活動，類比於人類的語言活動。語言有表達的手法、描述的手法、字句節章，「造形」也就有雷同的表達的手法、描述的手法、字句節章。語言學有語意、語法、語用；設計學也就有設計語意、設計語法、設計語用（語境）。

後現代設計理論或是說敘述性設計方法，在設計語意、設計語法、設計語用的加油添醋作用下，顯然熱鬧了不少。回過頭來，以敘述性設計的觀點來看設計語意、設計語法、設計語用時，設計語意就是指造形元素個別意思的推敲與運用；設計語法就是指造形元素的組合規則的推敲與運用；設計語境就是指產品在生產過程與使用過程中，造形元素或整體物件與文脈的水乳交融法則的推敲與運用。

四、文脈（context）與正文(text)

敘述性設計的另一觀念：文脈與正文，可以視為「設計語境」的擴充。但是文脈與正文這個概念的借用，基本上卻是從法國的當代哲學重要支派「結構主義馬克斯主義」而來，同時也與當代傳播理論混合在一起。

就字面而言，正文指固定範圍內所呈現的作品，而文脈則指作品的前後篇或一段文章之外的上下文（context一詞也有翻成上下文者，原因即在於此）。

就敘述性設計而言，正文指作品本身，而文脈則指作品的環境、背景與前因後果（包括看得見的與看不見的背景、前因後

果）。不過，文脈（context）與正文（text）這一套概念，厲害之處還不只於此。文脈與正文這一套概念，厲害之處在於「正文」可以是作品整體，也可以是作品的局部，也可以是作品加上環境。正因為「正文」是可以套用於作品的任何部份與任何時段（如：使用的不同時段、生產的不同時段）。所以，以此檢討正文與文脈的配合關係、檢討正文的表達功能，當然就能檢討出許多有用的表達方法，或是有用的「說故事方法」、有用的敘述以及設計方法。

小結論

後現代設計理論裡，敘述性設計所運用的主要概念除了上述的「敘述性、故事性、文學性、表達性、語言類比、設計語意、設計語境、正文與文脈」等之外，還有沒有其他重要的概念？有的。

諸如：意識形態、局（game）、布局、遊戲、解構與再建構、造形文法、自發性、自主性、主體性等，只是就敘述性設計理論本身而言，前一節所抽絲剝繭的應該是最重要的概念了。然而，概念不只是為了幫助理解理論，更是為了應用理論。所以，核心概念能夠理解，相關概念也就隨緣而至吧！

參考文獻：

王娟（2007）。《神話與中西建築文化差異》。北京：中國電力。

王方戟 譯（2005）。《世界建築經典圖鑑》，臺北：三言社。

 Cole, E.(2002). The grammar of architecture.

方珊（2001）。《美學的開端：走進古希臘羅馬美學》。上海：人民出版社。

沈愛鳳（2009）。《從青金石之路到絲綢之路：西亞、中亞與歐亞草原古代藝術溯源（上、下冊）》。濟南：山東美術出版社。

吳迎春（1995）。《設計王國義大利》。臺北：天下雜誌。

李霖燦（1996）。《中國美術史稿》。臺北：雄獅圖書公司。

李龍機 譯（2008）。《人類的藝術》，西安：陝西師範大學出版社。

 Willem van Loon, H.(1960). The Arts of Mankind.

邱紫華（2003）。《東方美學史（上、下）》。北京：商務印書館。

林夢儀、劉慧雯（2006）。《設計創價時代》。臺北：臉譜出版社。

杭間（2007）。《中國工藝美學史》。北京：人民美術出版社。

前田耕作（2000）。《東洋美術史》。東京：美術出版社。

徐天福　主編（2001）。《世界四大文明》。臺北：國立歷史博物館。

高木森（1993）。《印度藝術史概論》。臺北：渤海堂文化公司。

高木森（2000）。《亞洲藝術》。臺北：三民書局。

高木森（2004）。《中國繪畫思想史》。臺北：三民書局。

高木森（2008）。《東西方設計藝術比較》。斗六：雲林科技大學，客座講義。

高峰（？）。《中國設計史》。臺北：積木文化。

袁金塔（1995）。《中西繪畫構圖之比較》。臺北：藝風堂。

馬思存（2006）。《世界歷史圖鑑》。臺北中和：華文網。

張夫也（2003）。《外國工藝史》。北京：中央編譯出版社。

張國剛、吳莉葦（2006）。《中西文化關係史》。北京：高等教育出版社。

張明敏 譯（2008）。《民族的新世界地圖》，臺北：時報文化公司。21 世紀研究會（?），民族の世界地。

張月、王憲生 譯（2005）。《西方人文史：（上）、（下）》，天津：百花文藝出版社。Lamm, R.(2003). Humanities in Western Culture, Brief Revised.

陳秋瑾、林昌德、黃光男等（2006）。《視覺藝術欣賞》。臺北：華太文化公司。

許海山（2006）。《亞洲歷史》。北京：線裝書局。

國立歷史博物館（1999）。《中華文化百年論文集：（Ⅰ）、（Ⅱ）》。臺北：國立歷史博物館。

國立歷史博物館（2001）。《文明曙光：美索布達米亞羅浮宮兩河流域珍藏展》。臺北：國立歷史博物館。

國立歷史博物館（2003）。《印度宗教、藝術與文化學術研討會論文集》。臺北：國立歷史博物館。

曾玲玲、章昀，黃妍 譯（2007）。《東方神話》，山西：希望出版社。Storm, R(2004). The encyclopedia of Astern mythology.

曾堉、王寶連 譯 (1992)。《中國藝術史》，臺北：南天書局。Sullivan, M.(1984). The Arts of China.

童世駿、郁振華、劉進 譯（2003）。《西方哲學史—從古希臘至廿世紀》，上海市：譯文出版社。Gunnar Skirbekk, G., & Gilje, N.(2001). A History of Western Thought: From ancient Greece to the twentieth century.

馮永華　編著。（2005）。《後現代設計論文集》。新莊：輔仁大
　　學出版社。楊裕富（1995）。《設計的美學基礎》。斗六：雲
　　林科技大學，國科會研究結案報告。

楊裕富（1997）。《設計藝術史學與理論》。臺北：田園城市。

楊裕富（1998）。《設計的文化基礎》。臺北：亞太圖書。

楊裕富（2000）。《設計美學研究二：比較研究》。斗六：雲林科
　　技大學，國科會研究結案報告。

楊裕富（2002）。《後現代設計藝術》。臺北：田園城市。

楊裕富（2007）。《設計美學研究三：臺灣玻璃器物形式暨材
　　料》。斗六：雲林科技大學，國科會研究結案報告。

楊惠君 譯（2001）。《建築的故事》，臺北：木馬文化。Nuttgens,
　　P.(1997). The story of architecture.

葉立誠（2000）。《中西服裝史》。臺北：商鼎文化出版社。

葉朗（1996）。《中國美學史》。臺北：文津出版社。

賈磊 譯（2006）。《古代藝術品中的神話形象》，濟南：山東
　　畫報出版社。Woodford, S.(2002). Images of myths in classical
　　antiquity.

漢寶德（2002）。《透視建築》。臺北：藝術家。

漢寶德（2004）。《漢寶德談美》。臺北：聯經出版公司。

蔣勳（2006）。《美的覺醒》。臺北：遠流圖書公司。

薛絢譯（1999）。《美學地圖：美感與創意的驚奇之旅》，臺
　　北：臺灣商務印書館。Robinson, J.(1998). The quest for human
　　beauty.

羅世平、齊東方（2004）。《波斯和伊斯蘭美術》。北京：中國人
　　民大學出版社。

La Vie編輯部（2009）。《臺灣100大設計力》。臺北：城邦文化麥
　　浩斯。

Alberecht, D.(2000) . Design culture now. London: Laurence king.

Brinkley, D. G..(2005). Visual history of the world. Washington,D.C.:
　　National Geographic.

Craven, R. C.(1997). Indian art. Lomdon: Thames and Hudson.

Julier, G.(1993). 20th century design and designers. Lomdon: Thames
　　and Hudson.

國家圖書館出版品預行編目(CIP)資料

敘事設計美學：四大文明風華再現 / 楊裕富編著.
-- 一版. -- 新北市土城區：全華圖書, 2011.02
面；　　　公分
ISBN 978-957-21-7944-4(平裝)
1.設計 2.美學 3.文化研究
960　　　99026104

敘事設計美學　四大文明之風華再現

作　　者 / 楊裕富
執行編輯 / 葉承享
封面設計 / 林朝昱
發 行 人 / 陳本源
出 版 者 / 全華圖書股份有限公司
郵政帳號 / 0100836-1號
印 刷 者 / 宏懋打字印刷股份有限公司
圖書編號 / 08091
初版一刷 / 100年2月
定　　價 / 新台幣320元
I S B N / 978-957-21-7944-4
全華圖書 / www.chwa.com.tw
全華網路書店Open Tech / www.opentech.com.tw
若您對書籍內容、排版印刷有任何問題，歡迎來信指導book@chwa.com.tw

臺北總公司(北區營業處)
地址：23671新北市土城區忠義路21號
電話：(02) 2262-5666
傳真：(02) 6637-3695、6637-3696

中區營業處
地址：40256臺中市南區樹義一巷26號
電話：(04) 2261-8485
傳真：(04) 3600-9806

南區營業處
地址：80769高雄市三民區應安街12號
電話：(07) 862-9123
傳真：(07) 862-5562

全省訂書專線 / 0800021551

親愛的書友：

感謝您對全華圖書的支持與愛用，雖然我們很慎重的處理每一本書，但尚有疏漏之處，若您發現本書有任何錯誤的地方，請填寫於勘誤表內並寄回，我們將於再版時修正，您的批評與指教是我們進步的原動力，謝謝您！

全華圖書 敬上

勘誤表

書號			書名		作者
頁數	行數	錯誤或不當之詞句		建議修改之詞句	

我有話要說：（其它之批評與建議，如封面、編排、內容、印刷品質等......）

書友服務卡

填寫日期： ／ ／

為加強對您的服務，只要您填妥本卡三張寄回全華圖書(免貼郵票)，即可成為全華書友(詳情見背面說明)。

姓名：_____ 生日：西元 ____ 年 ____ 月 ____ 日 性別：□男 □女

電話：() _____ 傳真：() _____ 手機：_____

e-mail：(必填) _____

註：數字零，請用Φ表示，數字1與英文L請另註明，謝謝！

通訊處：□□□□□

學歷：□博士 □碩士 □大學 □專科 □高中・職

職業：□工程師 □教師 □學生 □軍・公 □其他

學校／公司：_____ 科系／部門：_____

・需求書類：

□A.電子 □B.電機 □C.計算機工程 □D.資訊 □E.機械 □F.汽車 □I.工管 □J.土木
□K.化工 □L.設計 □M.商管 □N.日文 □O.美容 □P.休閒 □Q.餐飲 □其他

・本次購買圖書為：_____ 書號：_____

・您對本書的評價：

封面設計：□非常滿意 □滿意 □尚可 □需改善，請說明
內容表達：□非常滿意 □滿意 □尚可 □需改善，請說明
版面編排：□非常滿意 □滿意 □尚可 □需改善，請說明
印刷品質：□非常滿意 □滿意 □尚可 □需改善，請說明
書籍定價：□非常滿意 □滿意 □尚可 □需改善，請說明

整體滿意度：請說明 _____

・您在何處購買本書？

□書局 □網路書店 □書展 □團購 □其他

・您購買本書的原因？(可複選)

□個人需要 □幫公司採購 □親友推薦 □老師指定用書 □其他

・您希望全華以何種方式提供出版訊息及特惠活動？

□電子報 □DM □廣告 (媒體名稱 _____)

・您是否上過全華網路書店？(www.opentech.com.tw)

□是 □否 您的建議 _____

・您希望全華出版那方面書籍？_____

・您希望全華加強那些服務？_____

~感謝您提供寶貴意見，全華將秉持服務的熱忱，出版更多好書，以饗讀者。

全華網路書店 http://www.opentech.com.tw 客服信箱 service@chwa.com.tw

客服專線 (02) 2262-5666 分機 321-324 傳真 (02) 2262-8333

訂書專線 (02) 2262-5666 分機 321-324

書友專屬網址：http://bookers.chwa.com.tw

© 請詳填、並書寫端正，謝謝！

98.05 450,000份

廣 告 回 信
板橋郵局登記證
板橋廣字第540號

行銷
企劃
部
收

全華圖書股份有限公司
236
台北縣土城市忠義路21號